환상의 일본
자포니슴
Japonisme

환상의 일본

자포니슴

Japonisme

마부치 아키코 지음

이연식 옮김

SIGONGART

시공아트 069

자포니슴

초판 1쇄 인쇄일 2023년 5월 13일
초판 1쇄 발행일 2023년 5월 20일

지은이 마부치 아키코
옮긴이 이연식

발행인 윤호권
사업총괄 정유한

편집 김예린 **디자인** 김효정 **마케팅** 정재영
발행처 ㈜시공사 **주소** 서울시 성동구 상원1길 22, 6-8층(우편번호 04779)
대표전화 02-3486-6877 **팩스(주문)** 02-585-1755
홈페이지 www.sigongsa.com / www.sigongjunior.com

ISBN 979-11-6925-711-4 04600
ISBN 978-89-527-0120-6 (세트)

*시공사는 시공간을 넘는 무한한 콘텐츠 세상을 만듭니다.
*시공사는 더 나은 내일을 함께 만들 여러분의 소중한 의견을 기다립니다.
*잘못 만들어진 책은 구입하신 곳에서 바꾸어 드립니다.

일러두기
외국 인명, 지명 등은 외래어표기법에 의해 표기하는 것을 원칙으로 했으나, 일부 명칭은 통용되는 방식에 따랐다.

차례

1

자포니슴이란 무엇인가
─서장을 대신하여

| **자포니슴이란 무엇인가** |

자포니슴Japonisme이라는 용어주1는 1997년 현재 어느 정도 정착
되었지만 본격적으로 연구되기 시작한 것은 아직 20년 정도
밖에 되지 않았다. 자포니슴은 시누아즈리Chinoiserie(중국 취미)와
비슷한 맥락에서 사용되는 자포네즈리Japonaiserie(일본 취미)와는
의미가 다르다. 자포네즈리는 일본적인 모티프를 작품에 담
고 있지만 일본의 문물과 풍속에 대한 이국적인 관심에 머
무른 것을 가리킨다. 이와 달리 자포니슴은 일본 미술에서 얻
은 착상을 여러 방향에서 조형 예술에 응용하여 새로운 시각
표현을 만들어 낸 것이다. 일찍이 마크 로스킬의 연구(5장 및 6
장의 주 17 참조)에서 이 점이 지적되었다.

근래에 자포네즈리라는 용어는 점차 사용하지 않게 되었다.
자포니슴이 자포네즈리를 포함하는 넓은 의미로 정착되었기
때문이다. 여기서는 그 계기의 하나가 된 준비에브 라캉브르
Geneviève Lacambre의 정의에 따라 개념을 정리하겠다. 라캉브르는
이것이 프랑스에서 단계적으로 전개된 현상이라며 단서를 달
았지만, 현재 우리의 지식으로는 서구의 자포니슴 전반에 적
용시킬 수 있다.

　─절충주의의 레퍼토리 안에서 일본의 모티프를 도입한
　　것이다. 여기에는 다른 시대나 다른 나라의 장식적 모
　　티프를 배제하지 않고 가미한 것도 있다.
　─일본의 이국적이고 자연주의적인 모티프를 즐겨 모방

한 것이다. 특히 자연주의적 모티프는 빠른 속도로 받아들여졌다.

– 일본의 세련된 기법을 모방한 것이다.

– 일본 미술에서 사용된 원리와 방법을 분석하고 응용한 것이다.주2

이러한 분류에 따르면 여태까지 자포네즈리라 불렸던 현상은 첫 번째 단계, 그리고 두 번째 단계의 일부에 해당한다. 여기서는 자포니슴은 앞서 언급한 개념을 모두 가리키는 말로 사용하고, 이국적인 취미를 강조하는 경우에만 자포네즈리라는 말로써 가리킬 것이다.

자포니슴이란 19세기 후반에 유럽과 미국(서구)의 미술에 끼친 일본 미술의 영향을 가리킨다. 자포니슴의 영향은 회화, 조각, 판화, 소묘, 공예, 건축, 복식, 사진 등 미술의 모든 분야에서 폭넓게 나타나며, 나아가 연극, 음악, 문학을 비롯하여 심지어 요리에서도 그 예를 찾아볼 수 있다. 또 지역적으로는 넓은 의미의 유럽에서 북아메리카, 나아가 오스트레일리아까지 뻗어 있다. 이 책에서 자포니슴 전체를 포괄할 수는 없는 터라, 필자도 참여한 1988년 파리의 그랑 팔레와 도쿄 국립 서양 미술관에서 열린 『자포니슴』 전시 카탈로그를 참조하길 바란다.

자포니슴이 사라진 시기는 연구자에 따라 여러 가지로 다르지만 대체로 1910년에서 1920년 사이라고 여겨진다. 유럽에서는 제1차 세계대전 전후에 해당한다. 자포니슴이 유행하기 시작한 게 1860년 무렵이라고 여겨지니까, 약 반세기라는 긴 세월 동안 동유럽에서 미국까지, 북유럽에서 남유럽까지 넓은 의미에서 서구 전역을 휩쓴 것이었다. 자포니슴을 늦게 받아들인 동유럽과 북유럽의 경우에는 1900년 무렵에 절정에 이른 곳도 있고, 또 건축에서는 1920년대까지도 자포니슴을 보여주는 중요한 예가 여럿 나오기도 한다. 국가와 분야에 따

라 차이는 있지만 1920년 무렵에는 세력이 확연히 약해졌다고 할 수 있다.

자포니슴이 사라진 것은 한마디로 말하자면 그 역할이 끝났기 때문이다. 자포네즈리로서의 일본 문물은 신선함이 사라졌고 싫증을 불러일으켰다. 자포니슴이 시각표현에 주었던 자극은 여러 형태로 모두 흡수되었고, 서구 미술이 르네상스 이래 원근법적인 공간표현에서 벗어나는 데 힘을 보탰던 역할은, 뒤이어 현대적인 양식이 전개되면서 쓸모가 없어졌기 때문이다.

서구 세계에게 매력적인 타자였던 일본은 청일전쟁과 러일전쟁에서 연달아 승리를 거두고 제국주의 열강과 어깨를 나란히 했다. '서구화'와 '근대화'를 필사적으로 추진하여 서구 각국과의 문화적인 격차는 외형적으로 줄였지만, 그 결과 일본은 서구에게 더 이상 환상적인 외국이 아니었다. 게다가 그 뒤로 일본은 태평양전쟁을 향해 '야만스러운 강국'의 길을 걷기 시작하면서 문화적인 매력을 잃어버렸다.

19세기 후반 서구 세계에 그처럼 영향을 끼치다 잊혔던 자포니슴이 1970년대에 다시 크게 관심을 끈 것은 일본이 제2차 세계대전 이후 부흥하여 경제 대국의 지위를 갖추었기 때문이다. 미술사에서도 정치·경제상의 국제적 역학관계가 강하게 작동한다는 점을 새삼 확인하게 된다.

| '영향'의 배경 |

어떤 문화가 다른 문화에 영향을 줄 때 거대한 정치적 힘이 배경으로 작용하는 경우는 드물지 않다. 일본이 오랜 쇄국 시대를 거친 뒤 1858년에 개국했을 때 열강의 군사력은 압도적이었다. 하지만 당시 열강이 일본에 행사할 수 있었던 힘이 서로 절묘하게 균형을 이루지 않았다면 일본은 식민지가 되었을 것이다. 다행히 식민 지배는 피했지만 불평등 조약을 체결해야 했다. 열강과 대등한 국가로서 위신을 갖추려면 서구화,

즉 유럽과 같은 헌법과 제도를 마련하고 유럽과 같은 경제 구조로서 자립해야만 했다.

그때까지 250년 동안 외국으로부터 받은 영향이 매우 적었기 때문에 생활 습관과 사고방식도 변화가 적었던 일본인들에게는 복식, 식생활, 주거부터 교육, 신분 제도, 정치 체제에 이르기까지 폭넓게 이루어진 변화가 천지개벽과도 같았다. 최근 에도 시대에 대한 연구가 활발해지면서 쇄국 시대에도 외국 문물에 대한 관심은 의외로 컸고 이미 상당한 지식을 갖추고 있었다는 것이 알려졌지만, 그렇더라도 보통 사람의 입장에서 개국은 엄청난 충격이었을 것이다. 그럼에도 불구하고 일단 시작된 서구화의 속도는 놀라웠다. 개국 이후 1백 년 이상 지난 오늘날, 일본은 외형을 흉내 내는 데에 이만큼 뛰어난 나라가 달리 있을까 싶을 정도로, 적어도 외형상으로는 서구와 같은 '근대 국가'의 모습을 보여 준다.

다른 분야와 마찬가지로 미술에서도 서양풍의 회화, 조각, 건축이 유입된 위세는 그저 '영향'이라는 온건한 표현으로는 설명할 수 없는 것이었다. 일본인이 서양풍의 사실 표현과 원근법에 감명받아서 그러한 표현 방식을 주체적이고 적극적으로 받아들였다는 식으로 이야기해서는 부족하다. 그런 정도를 훨씬 넘어 아예 서양이 일본을 덮친 것이었다.

그러나 역사에는 이와 달리 군사적으로 우세한 쪽이 열세한 쪽에서 영향을 받은 경우도 있다. 예를 들어 기원전 4세기에 알렉산드로스 대왕이 동방 원정을 했을 때 그리스의 정치적·군사적 힘은 압도적이었지만 문화적으로는 동방의 영향을 받아 커다란 변화를 겪었다. 헬레니즘(그리스화)이라고 불리는 이러한 양상은 그리스 문화가 더욱 국제적인 성격을 띠도록 만들었다. 물론 이 경우에는 그리스가 동방 문화의 영향을 받은 것보다 정복당한 동방 국가들이 그리스 문화에 영향을 받은 부분이 전체적으로는 크긴 했다. 하지만 기원전 4세기의 그리스인들은 자신들이 종래 갖고 있던 가치관만으로는

민족과 문화가 다른 국가를 통치하기 어렵다는 것을 알게 되었다.

일본이 문호를 개방했던 시점에 서구 문화는 여러 면에서 전환점을 맞고 있었다. 르네상스 이래 구축해 온 가치관은 기독교도의, 유럽 백인 남성의, 중산 계급 이상의 지배층에게만 편리한 가치관이었던 터라 그 범주 바깥에 자리 잡은 사람들이 여러 방향에서 이의를 제기하고 있었다. 시민 계급이 봉기한 프랑스 혁명 이래, 19세기에는 각지에서 정치적 격변이 끊이지 않았고, 이러한 혼돈 속에서 서구는 일본과 만났다.

│ 일본에 대한 정보 │

문호를 개방한 일본에 찾아온 서구인들은 주로 외교관이었다. 이들이 대뜸 일본 미술에 관심을 가졌던 건 아니지만, 이들 중에서 미술을 좋아하는 사람들은 작품을 다수 구입하여 본국으로 가져갔다. 또, 귀국해서 서둘러 간행한 서책에서 일본이라는 나라의 문화와 미술의 존재 방식, 특히 자신들과는 전혀 다른 세계관을 정보와 역량의 제한 속에서도 강한 열의와 깊은 통찰을 가지고 소개했다. 그들은 그때까지 오랫동안 문을 걸어 잠갔던 이 신비로운 나라를 구석구석까지 살펴보고 그 본질을 이해하고 사랑하려고도 노력했다. 그들 대부분은 미술 전문가가 아니었지만, 일본 미술의 표현 방식과 높은 질에 민족의 중요한 특질이 나타나 있다고 보고 적극적으로 소개했다.

이러한 출판물은 발간 시기에 따라 몇 가지 단계를 거쳤다. 우선 1850년대 말에서 1860년대 전반에 출판된 책은 대부분 외교관들이 썼다. 그들은 일본 민속과 풍속, 지리, 종교 등에 관심을 보였고, 일본을 전반적으로 소개하면서 미술과 자연관에 대한 언급을 곁들였다. 가장 이른 예가 페리 제독의 함대와 함께 일본에 온 독일인 화가 빌헬름 하이네Wilhelm Heine주3의 책이다. 그가 그린 많은 스케치는 이국에 대한 서구인들의

흥미를 크게 북돋았다. 초판은 독일어판으로 1856년에 출간되었고, 프랑스어판도 1859년에 출간되었다. 이어서 엘긴 경을 수행했던 영국 외교관 로런스 올리펀트Laurence Oliphant의 저서가 1859년에 출간되었다.주4 이 책의 프랑스어판은 1875년에 출간되었다. 올리펀트의 책에 대해서는 본서의 제2장에서 흥미로운 구절을 살펴볼 것이다.

그로 남작이 이끄는 프랑스 외교관 샤시롱 남작Baron Charles de Chassiron의 저서는 1861년에 간행되었는데,주5 그는 프랑스인으로서 최초로 개인적으로 『호쿠사이망가北斎漫画』를 구입한 것으로 알려져 있고,주6 그 저서에도 『호쿠사이망가』『후가쿠백경富嶽百景』 그리고 『신지안돈神事行燈』과 같은 귀한 에혼絵本(에도 시대에 널리 읽혔던, 그림과 함께 주로 통속적인 이야기를 담은 책─옮긴이)을 13쪽에 걸쳐서 복제하여 소개했다. 러더퍼드 올콕Sir Rutherford Alcock은 3년 동안 일본에 체재하며 얻은 해박한 지식을 녹인 대작 『대군의 수도Capital of the Tycoon, 大君の都』주7에서 그치지 않는 호기심과 균형 잡힌 판단력으로 당시 일본을 꽤 충실하게 묘사했다. 특히 건축, 공예, 소묘 등에 대한 깊은 이해를 보여준다. 이 책이 1863년에 출판되고 나서 15년 후, 올콕은 예술에만 열정적으로 집중하여 또 한 권의 책을 써냈다. 이들은 수호통상조약 체결 전후 신변의 안전이 보장되지 않고 여전히 굳게 닫혀 있던 일본에 머물렀기 때문에, 잘못된 정보나 기록의 결여로 어려움을 겪어야 했다. 하지만 그럼에도 처음 이 나라를 샅샅이 보고 돌아다닌 사람들이라는 점, 일본이 외국을 알지 못하던 소박한 시기를 볼 수 있었다는 점 등에서 서구에 준 신선한 충격은 높이 평가할 만하다. 스위스인 에메 앙베르Aimé Humbert의 『르 자퐁 일뤼스트레Le Japon illustré(이미지에 담긴 일본)』주8는 조금 더 늦은 시기인 1870년에 간행되었는데(영어판은 1874년), 위에 서술한 네 권과 같은 범주에 들어가는 것이며, 사진을 비롯한 풍성한 도판으로 일본에 대한 지식을 더욱 보강했기에 크게 인기를 끌었다.

1870년대에 출간된 책들은 일본 예술의 특징을 기술하려는 경향을 보였다. 미국 미술평론가 제임스 잭슨 자브스James Jackson Jarves는 1876년에 『일본미술별견A Glimpse at the Art of Japan』주9을 출간하여 전문가의 입장에서 큰 성공을 거뒀다. 이 책이 미국뿐만 아니라 유럽에도 널리 읽힌, 일본 미술론의 바탕이 되는 책 중 하나가 된 것은 강조해 두어야 한다. 또, 앞서 본 것처럼 올콕은 『대군의 수도』에서 보여 준 미술에 대한 관심을 발전시켜 1878년 『일본의 미술과 미술 산업』주10을 출판했다. 올콕은 1862년 런던에서 열린 만국박람회에 미술품을 여러 점 선정하여 보냈고 스스로도 꽤 많은 미술품을 모아서 귀국했다. 그런데 영국에서 자포니슴이 자신의 예상보다 훨씬 활발하게 유행하는 걸 목격했고, 이에 더해 친구인 화가 존 레이턴John Leighton으로부터 받은 자극도 있어서,주11 일본 미술을 더욱 상세하게 연구하여 이 책을 내놓은 것이다.

　　다음으로 볼 두 권의 책은 각각 1880년과 1881년에 출간되었지만 유형으로는 1870년대의 것에 속한다. 첫 번째는 종교 미술에 조예가 깊었던 에밀 기메Emile Guimer가 글을 쓰고, 화가 펠릭스 레가메Félix Régamey가 삽화를 그린 『일본유람Promenades japonaises』주12이다. 이 책은 일종의 기행문으로서 종교와 종교 미술에 관한 깊은 통찰을 보여 준다. 또, 레가메가 그린 삽화는 조르주 비고의 그림만큼은 아니지만 풍자가 가미되어 흥미롭다. 그러나 기메와 레가메는 일본에 겨우 석 달밖에 머물지 않았던 터라 이 책은 체계적인 소개서는 아니다. 두 번째는 에드몽 드 공쿠르Edmond de Goncourt가 쓴 『어느 예술가의 집La Maison d'un Artiste』주13이다. 프랑스의 18세기 미술과 일본 미술품 수집에 정열을 바친 공쿠르가 자신의 컬렉션을 소개한 책인데, 자포니슴이 전성기를 맞았던 1881년 파리의 열기를 보여주는 귀중한 책이다. 공쿠르는 이 뒤로 『우타마로歌麿』(1891), 『호쿠사이北斎』(1896) 같은 전문서를 저술하며 일본문화 애호가 집단에서 지도적인 위치를 굳혔다.

1880년대가 되면 양상이 달라진다. 즉, 일본 미술의 전문적 개설서가 등장한다. 우선 1882년에 영국의 건축가 크리스토퍼 드레서Christopher Dresser가 약 1년의 일본 체재 경험을 기반으로 『일본의 건축, 미술, 미술공예Japan: Its Architecture, Art and Art Manufactures』주14를 내놓았다. 여기서 그는 건축 세부의 구조와 기술 등에 대해서 실용화될 수 있을 정도로 구체적이고 상세한 정보를 망라했다. 이 책을 통해 처음으로 일본 건축이 체계적으로 소개되었다. 또 상세한 설명은 없지만 일본 에혼에서 복제한 그림을 여럿 실었는데, 그중에서도 오가타 고린을 열심히 소개했다. 그때까지 일본에 관한 책에는 가쓰시카 호쿠사이의 그림이 주로 실렸던 터라 고린의 그림은 신선한 느낌을 주었다. 건축에 관해서는 미국인 동물학자 에드워드 모스Edward Morse가 주택을 상세히 다룬 책 『일본의 주택과 그 환경 Japanese Homes and their Surroundings』주15을 1885년에 간행했다. 이 책은 주택 건축을 통해서 본 일본인의 생활 의식에 대한 깊은 조예를 보여주었다. 자신이 직접 그린 상세한 디자인도 첨부한, 매우 알기 쉬운 책이다. 두 권의 건축 전문서 외에 일본 미술사를 다룬 호화본이 두 권 나왔다. 프랑스인 미술비평가 루이 공스Louis Gonse가 1883년에 내놓은 『일본 미술L'Art japonais』주16과 그로부터 3년 뒤 영국인 의사 윌리엄 앤더슨William Anderson이 내놓은 『일본의 회화 예술The Pictorial Arts of Japan』주17이다. 두 권 모두 고대부터 현대까지의 미술을 다뤘는데, 전자는 온갖 분야에 걸쳐서, 후자는 건축 이외의 분야에 한정하여 역사적으로 논했다. 특히 앤더슨의 저서는 복제의 질이 놀랄 만큼 좋다.

이처럼 일본 미술에 관한 관심은 해가 거듭될수록 상세해지고 깊이를 더했다. 그 총결산이라고 할 수 있는 것이 1888년부터 1891년까지 지크프리트 빙Siegfried Bing이 편집하여 월간으로 간행된 『예술적인 일본Le Japon Artistique』주18이다. 이 책은 여러 편의 논문을 게재하여(이 논문들은 2장에서 살펴볼 것이다) 풍성한 정보를 제공했고, 또 다양한 복제를 신고 있어 반 고흐를 비롯

하여 널리 사람들에게 일본 미술을 배울 기회를 주었다. 여기서 신문기사나, 복제를 별로 싣지 않은 기사는 소개하지 않겠지만, 물론 그것들도 나름대로 영향력이 있었다. 특히 에르네스트 셰노Ernest Chesneau의 「파리에서의 일본 Le Japon à Paris」주19은 깊이 있는 내용이 담긴 좋은 논문이었다. 그러나 잡지보다는 오랫동안 유통된 단행본이 정보의 원천으로 훨씬 중요했다.

자포니슴 작가들 중에 실제로 일본을 방문하여 미술과 자연을 접했던 이들은 극히 일부였지만, 각각 작가는 그들 나름대로 '일본' 내지는 '일본 미술'의 이미지를 가지고 있었다. 그리고 그것을 형성한 기반이 되는 것이 서구에서 그들이 볼 수 있었던 미술품과 여기서 든 여러 가지 서책이다. 누가 어떤 작품을 실제로 보고 무엇을 읽었는지를 확인하기는 무척 어렵다. 그러나 서책에 담긴 내용은 실제로 읽을 수는 없어도 흥미를 가진 사람들 사이에 전해지면서 축적되었다. 거기에 개인적인 기질과 성향이 더해져 형성된 '일본 미술'에 대한 시각이 창작의 동력이 되어 풍요로운 작품을 낳은 것이다. 이 뒤로 일본의 자연주의에 대해 살펴볼 텐데, 꽤 많은 사람들이 이에 대해 흥미를 나타내고 타당한 의견을 개진했다. 일본인의 자연관은 이러한 서책을 매개로 조금씩 서구 미술에 스며들었고, 그것을 감상하는 사람들의 정신에도 변화를 가져왔던 것이다.

| 일본에 대한 찬미와 우월감 |

1858년 개국 후, 일본 미술이 서구 미술에 여러 가지로 영향을 끼쳐 자포니슴이라는 커다란 유행을 불러일으킨 건 부정할 수 없는 사실이다. 하지만 이제까지 연구에서는 그 이유를 일본 미술의 탁월함, 높은 예술성 때문이라고 하거나 혹은 서구에는 없었던 새로운 조형 언어가 충격을 주었기 때문이라고 설명해 왔다. 이는 주로 일본 미술이나 문화를 소개해 온 서구인들의 표현을 그대로 받아들여 구축된 논조다. 서구인들이 일본을 찬양한 말은 설령 적절치 않더라도 종종 인용되

었다. 한 세기도 훨씬 더 지난 지금 서구인들의 오해를 정정하려 든대도 될 일이 아닐 것이다. 그러한 글을 쓴 이들은 대부분 정말로 그렇게 생각해서였을 테고, 그들 입장에서 거짓은 아닐 것이다. 그러나 찬미의 행간에서 일본에 대한 멸시를 찾는 건 어렵지 않다. 멸시까지는 아니더라도 정복자로서의 우월한 입장에서 일본을 평가하려는 태도는 정말로 순진할 정도이다.

앞서 예로 든 『대군의 수도』의 저자 올콕은 '나는 먹으로 그린 인물화와 동물화 습작을 여럿 갖고 있는데, 이들 그림은 정말로 살아 있는 것처럼 사실적이며, 무척이나 뚜렷하고 확실한 필치, 붓의 경쾌한 움직임은 영국 최고의 화가들조차 부러워할 정도다'[20]라든지, '박람회에 보낸 물건으로는 이 밖에도 합금, 철, 은, 금, 청동으로 만든 약 3백 점 정도의 원형 부조와 음각 세공 컬렉션이 있었다. 그것들 대부분은 벤베누토 첼리니의 걸작을 비롯하여 오늘날 우리에게 전해 내려온 최고의 작품과 비교해도 손색이 없다'[21]와 같은 찬미의 말을 적었다. 이 대목만 보면 일본에 흠뻑 빠진 것 같지만 이보다 조금 앞에 쓴 문장에서는 '반달족과 고트족은 유약해진 비잔틴 제국의 군대를 무찌르고 괴멸시켰다. 바로 그처럼 우리는 중국과 일본의 대군을 무찌를 수 있다. 일본은 스스로 무사의 나라를 자부하지만, 설령 그렇대도 별 수 없을 것이다. 그들의 빈약한 신체와 보잘것없는 무기를 상대로 승리한대도 영광스러울 리도 없고, 우리가 뛰어나다는 것을 그들이 정신적으로 인정할 리도 없다'[22]라며 정치가답게 군사적인 우월감을 드러내기도 했다.

문화에만 한정한 찬미와 밑바탕에 깔린 인종 차별 의식은 유럽인이 오리엔트에 대해 언급할 때 공통적으로 드러난다. 에드워드 사이드Edward Said는 『오리엔탈리즘』[23]에서 이를 상세하게 분석했다. 사이드는 이 책에서 어떤 문화권이 다른 문화권에 대해 말할 때 정치적인 관계와 문화적 우월감이 문학

의 구석구석까지 파고드는 양상을 증명해 보였다. 오리엔트와 달리 일본은 서구와 거리가 더 멀고, 오랫동안 밀접하게 관련되지도 않았으며, 식민지가 되지도 않았다는 점에서 차이가 있다. 하지만 서구는 일본에 대해서도 스스로의 우월성을 당연하게 여기고 스스로의 가치 체계에 비추어 그 문화를 평가했다는 점에서 일관된 입장이었다.

요코야마 도시오는 「'문명인'의 시각」주24에서, 인도와 중국처럼 길들이기 어려운 '비非문명국'에 애를 먹은 영국이 일본은 예절을 아는 '문명국'으로 보고 싶어 했다고 지적했다. 하지만 이는 어디까지나 '길들인다'라는 지배–피지배 관계를 전제로 판단한 것이다. 외교관 엘긴 경과 셰러드 오스본Sherard Osborn과 같은 개인의 문장에 나타나는 '호의'와 그 배경에 있는 국가적 '악의'를 구분하는 것이 필요하다고 생각한다.

1823년부터 1830년까지 일본에 체류하면서 유달리 일본을 사랑하고 연구한 필리프 프란츠 폰 지볼트Philipp Franz Balthasar von Siebold, 1796-1866의 경우도 유럽의 식민지 정책과 무관하지 않다. 일견 학문적이고 객관적인 지볼트 컬렉션 또한, 지볼트 개인이 연구자로서 지녔던 성실함과는 별개로, 열강과 경쟁하며 동아시아에서 패권을 유지하려 했던 네덜란드라는 국가의 비호가 없었다면 수집이 불가능했던 것은 명백하다. 그 점에서 일본 동북부의 지도를 손에 넣은 지볼트를 막부가 추방한 것은 어쩌면 당연한 노릇이다. 이 컬렉션의 배후에는 일본이라는 박물학적인 연구 대상에 강한 흥미를 가진 지볼트 개인과 식민지 획득 경쟁 중에 있었던 네덜란드의 이중의 시선을 훤히 들여다 볼 수 있다.

| 유럽이 선택한 '일본' |

앞서 언급한 것처럼 개국 직후에 일본에 온 이들은 주로 외교관이었다. 그들은 미지의 국가에 처음 발을 들인 사람으로서의 특권을 한껏 활용하여, 일본에 대해 알게 된 것들을 여행기

로 연달아 내놓았다. 그들은 일본 미술품을 구입한 최초의 서양인이었는데, 미술에 대한 체계적인 지식도 없었고 시장도 형성되어 있지 않기 때문에 비교적 손에 넣기 쉬운 에혼이나 작은 공예품을 사들였다. 다음 세대의 방문자 중에는 일본 미술 자체를 목적으로 온 이들도 있었고, 초기 수입품이 불러일으킨 유행에 편승해서 작품을 대량으로 수입, 판매하려는 이도 있었다. 이런 가운데 수요와 공급의 시스템이 형성되었는데, 모든 종류의 일본 미술품이 소개되거나 팔린 건 아니었고, 찾는 물건과 무시되는 물건이 당연하게도 생겨났다.

유럽인들이 일본 미술에서 무엇을 좋아하고 무엇을 무시했는지는 지금까지 상세하게 분석되지 않았지만 매우 중요한 문제다. 간단히 말해 자포니슴은 유럽인들이 좋아하고 사들인 것을 바탕으로 형성되었으며, 이는 일본인 자신들이 가치를 둔 것과는 크게 달랐다. 일본 미술의 어떤 면이 유럽인에게 매력적인지, 바꿔 말해 무엇이 팔리는지는 당시 일본 정부의 중대한 관심사였다. 그 결과 공예품을 중심으로 새로운 수출 산업이 마련되어 만국박람회를 비롯한 기회에 새로운 공예품이 대량으로 서구에 유입되었다. 기립공상회사의 사업주25이나 국가가 추진한 디자인 제작의 문헌이었던 『온지도록溫知圖録』주26의 존재 등은 국가 차원에서 자포니슴을 향한 관심을 웅변해 준다. 사토 도신이 지적한 대로 자포니슴에도 국가의 경제적 이해가 복잡하게 얽혀 있었던 것이다.주27

유럽에서 형성된 일본의 이미지는 말하자면 유럽인들의 바람을 바탕으로 만들어진 것으로, 이것이 바로 자포니슴이라고 할 수 있다. 유럽인들에게는 일본을 있는 그대로 받아들이려는 기특한 생각 같은 건 없었는데 어떤 의미에서 당연한 노릇이다. 유럽인들만 그랬던 게 아니라 다른 문화를 알려 할 때, 자신의 필요에 맞는 것만 모으는 태도는 당연하기 때문이다. 일본만이 예외라고 할 수는 없다.

물건뿐만 아니라 정보도 필요에 따라 모이고 전달되었

다. 당연한 것이지만 초기 기행문이나 일본에 관한 기술은 한쪽으로 치우쳐 있었다. 예를 들어 우키요에는 서구에서 크게 인기를 끌었는데, 우키요에 화가들 중에서도 종종 가쓰시카 호쿠사이만 부각되어 일본을 대표하는 예술가로서 치켜세워졌다. 이 점은 8장에서 다루겠지만 호쿠사이를 유독 치켜세운 루이 공스는 지식이 부족했기 때문이라기보다는 호쿠사이를 치켜세우는 것이 그의 미학 혹은 이데올로기에 적합했기 때문이다.주28 공스뿐만 아니라 '호쿠사이 예찬'은 자포니슴의 한 가지 중요한 현상이었다.

또한 에밀 기메가 관심을 기울여 모은 컬렉션을 제외하고는 불교 미술은 거의 무시되었다. 메이지 초년부터 진행되어 온 폐불훼석廃仏毀釈(메이지 정부가 신토神道를 국가통합의 기간으로 삼으려고 불교의 특권을 공격하자, 민중이 이에 호응하여 전국적으로 불상과 사찰을 파괴했던 일련의 사건-옮긴이)의 시대에 불교 미술을 체계적으로 수집하는 것은 자못 어렵지 않았을 것이다. 실제로 세르뉘시(체르누스키)는 헐값에 메구로 대불目黒大仏을 사들였다고 한다. 그러나 불교 자체, 혹은 불교 미술이 서구 미술에 끼친 영향은 미미하다.

수묵산수화도 마찬가지다. 일본에서는 예술성이 가장 높은 것으로 여겨지던 장르가 수묵산수화이지만, 유럽인들은 거의 구입하지도 않고 언급하지도 않았다. 중국화와 비슷해 보인다는 점이 한 가지 이유였고, 서구인들이 좋아했던 우키요에와 완전히 반대되는 특징을 지녔다는 것도 관심을 끌지 못한 중요한 이유였다. 물론, 가격이 높다는 점도 한 가지 이유였다.

하지만 일본 병풍은 무척 좋아했다. 개국하기 전부터 정부 차원에서 입수하여 유럽으로 많이 가져갔고,주29 국립 미술관 등에도 소장되어 있었다. 병풍들은 때때로 일본 풍속을 그리는 작품 속에 등장했는데, 화면 형식으로서 영향을 끼친 것은 꽤 늦은 1880년대부터였다. 휘슬러만이 일찍부터 병풍을

자신의 화면에 응용했다. 병풍의 인기와는 달리 후스마에襖繪
(후스마는 일본의 건축에서 나무틀에 두꺼운 종이나 헝겊을 바른 문을 가
리킨다. 후스마에는 여기에 그린 그림이다-옮긴이)는 한참 뒤에야 알
려져서, 1920년대에 모네의 작업에 영향을 끼친 걸 빼고는 자
포니슴에 끼친 영향은 거의 없다시피 했다. 이 점에 대해서는
5장의 끝부분에서 살펴볼 것이다.

우키요에 중에서 호쿠사이에 이어 히로시게가 인기가 있
었다. 풍경판화는 공간을 표현하는 문제로 고민하던 예술가
에게 많은 힌트를 주었지만 풍속을 알아야 감상할 수 있는 샤
라쿠나 우타마로의 인물화는 30년 가까이 지나서야 유행을
맞았다. 이러한 편중에 대해 더 연구되어야 한다고 생각하지
만, 그 편중 속에서 몇 가지 중요하다고 생각되는 점을 다음과
같이 살펴보려 한다.

| 공화주의와 일본 |

자포니슴에 대한 당대의 글을 읽다 보면 글을 쓴 사람이나 컬
렉터 중에 문필과 관련된 이들이 많은데, 이들은 당시 황제 나
폴레옹 3세에 반대하는 공화주의자로서 미술에서는 사실주
의 경향을 지지했다. 에르네스트 셰노가 1878년에 『가제트 데
보자르』에 실은 「파리에서의 일본」주30에 초기 컬렉터로서 등
장하는 문필가는 샹플뢰리(1821-1889), 필리프 뷔르티(1830-
1890), 자카리 아스트뤼크(1835-1907), 테오도르 뒤레(1838-
1927), 졸라(1840-1902) 등이다. 셰노 자신을 비롯하여 모두가
얼마 전까지 사실주의를 설파했으며, 공쿠르 형제는 거의 유
일한 예외였다. 컬렉터 중에는 실업가나 예술가도 있었는데,
예술가로서는 마네, 드가, 모네를 비롯하여 인상주의 안팎의
화가들이 눈에 띈다.

이들이 1850년대 말부터 60년대에 걸쳐 활동한 양상을
보자면, 쿠르베와 샹플뢰리를 중심으로 주점 '브라스리 데 마
르티르'에 모인 이들도 있지만, 대부분 '카페 게르부아'의 단

골이다. '카페 게르부아'는 마네, 드가, 르누아르, 팡탱 라투르, 세잔, 시슬레, 모네, 피사로 등 대부분 뒷날 인상주의 전람회에 참여했던 이들이 드나들었다. 이들 말고도 아스트뤼크, 뒤랑티, 실베스트르, 뒤레, 졸라 같은 비평가와 작가들, 판화가 펠릭스 브라크몽도 단골이었다. '카페 게르부아'는 인상주의 그룹이 탄생한 자리라는 점이 여태까지 강조되어 왔지만 실은 자포니슴과도 깊이 관련되어 있다.

일찍이 1868년 8월부터 다음 해 3월까지 '쟁글라르의 모임Société japonaise du Jinglar'이라는 회합이 한 달에 한 번, 세브르 도기 공장장인 마르크 루이 솔롱Marc-Louis Solon의 집에서 열렸다. 모임의 구성원들은 공화주의자면서 또한 일본 미술 애호가였는데, 이 모임은 자못 천진스러운 결사풍이었던 것 같다. 여기서 구체적으로 무슨 이야기가 오갔는지는 알 수 없지만 이들 사이에서 공화주의와 일본적인 가지는 모순 없이 결합되었던 듯하다.주31

인상주의가 바위처럼 결속력이 강한 전위그룹은 아니었다는 점은 최근 여러 연구로 알려졌다. 하지만 인상주의 화가들이 비록 아카데미가 주최한 살롱에 출품했어도 '카페 게르부아'의 분위기는 아카데미에 적대적이었으며, 종래와는 다른 방식의 전람회로서 인상주의 전람회를 기획한 것은 사실이다. 자포니슴의 언설을 형성한 사람들이 이러한 분위기에서 교류했기 때문에 다음에 보게 되는 것처럼 편중이 생겼다고 여겨진다.

인상주의와 자포니슴은 동의어가 아니며 멤버가 일치하지도 않지만 공통점은 많았다. 인상주의가 그저 색과 빛을 순수하게 추구한 예술운동이라고 할 수 없듯이, 자포니슴도 그 핵심에는 예술을 뛰어넘어 사회의 존재방식과 연결되는 새로운 발상이 담겨 있었다. 자포니슴을 옹호하던 사람들은 일본 미술의 한쪽 면만을 강조하여 새로운 시각과 사고방식을 전파하는데 이용했다. 예를 들면 다음과 같다.

기본적으로 인간표현이 주류였던 유럽의 미술과 달리 일본 미술은 자연주제, 모티프를 중시했다. 유럽인이 보기에 일본은 '자연주의'의 나라였는데, 거꾸로 유럽이 '인간주의＝인문주의' 문화권이라고 할 수도 있다. 문제는 인문주의가 기독교 사상에 뿌리를 내리고 있어서 세계 질서의 중심을 인간에 두었다는 점이다. 기독교 사상에서 인간을 통괄하는 존재는 신인데, 신이란 인간의 모습을 바탕으로 만들어진 이미지이며, 세계는 인간에 가까운 순서로 위계질서를 이루었다. 이 질서 속에서 낮은 단계에 자리 잡은 동식물이나 산과 강 같은 자연물은 오랫동안 미술에서 경시되었다. 이 위계질서를 부정하는 것은 기독교적 가치관을 부정하는 것과 같다. 2장 '자포니슴과 자연주의'에서 살펴보겠지만, 일본 미술에 담긴 자연경관과 동식물 모티프에 대한 찬미에는 옛 질서에 의문을 품은 사람들의 의도가 담겨 있었다.

또 유럽에는 표현 방법이 다른 장르를 이른바 '대예술'과 '소예술'로 나눠 차별하는 관습이 있었다. 회화와 조각 중 어느 쪽이 우월한지를 가리려는 발상은 레오나르도 다 빈치와 미켈란젤로가 주고받은 말로도 알려진 대로 이미 르네상스 시기부터 존재했다. '대예술'과 '소예술'은 바꿔 말하면 '순수 예술'과 '응용 예술'이다. 전자는 회화와 조각, 건축, 소묘 등이고 후자는 장식 미술과 공예 등이다. 이 장벽을 허물고 그동안 경시되었던 응용 예술의 지위를 높여 예술의 여러 영역 사이에 평등을 구축하려는 사고는, 영국에서 사회주의자이기도 했던 윌리엄 모리스의 '아트 앤 크래프트' 운동 속에서 볼 수 있다. 1860년대에 활발해진 이 운동은 유럽의 여러 국가에 영향을 주었다. 프랑스에서는 1864년에 창설된 산업응용미술중앙연합이 1877년에 새롭게 장식예술중앙연합에 흡수되는 형태로 이 운동의 중심이 되었다.

이 운동을 이끈 사람들 중에 자포니슴에 강한 관심을 가졌던 사람들이 있다. 루이 공스, 빅토르 샹피에르, 지크프

리트 빙, 공예가 뤼시앵 팔리즈 등인데, 이들은 1888년부터 1891년까지 간행된 잡지 『예술적인 일본』에서 일본 미술이 특히 공예 분야에서 높은 예술성을 보여 준다는 점, 일본에는 유럽처럼 '순수 예술'과 '응용 예술'을 나누는 어처구니없는 구분이 없다는 점을 거듭 언급했다.

예를 들어 영국인 수집가 어니스트 하트는 이 잡지에 실은 에세이 「리쓰오와 그 일파笠翁とその一派」에서 '중세 유럽에는 벤베누토 첼리니, 마에스트로 조르조 같은 대가들의 공방이 있었지만, 그 뒤로 예술과 기술 사이, 대예술과 소예술 사이에는 깊은 도랑이 생겼다. 일본에서는 대예술과 소예술을 구별하지 않았고 예술과 기술도 구별되지 않았다. 일본인은 일상 속에서 예술을 필요로 했고 예술적인 감각을 지녔기에 예술을 가장 가까운 것에 적용해 왔던 것이다. 도검, 인롱印籠(에도 시대에 남성들이 예복의 허리에 찼던 징신구-옮긴이), 여성의 화장 도구, 벼루상자硯箱, 찻주전자, 편지지는 주거와 의상을 꾸며 왔다'주32라고 했다.

이처럼 응용 예술은 특히 1880년대 이후의 자포니슴과 관련하여 언급되는 경우가 많고, 또한 이 무렵 회화 분야에서 활동하던 예술가들도 공예에 널리 참여하는 경향을 보였다. 특히 인상주의의 다음 세대인 나비파 화가들은 의욕적으로 이러한 분야의 작품을 제작했고, 빙의 가게 '아르누보 빙'이 제작과 판매를 도왔다.주33

이처럼 예술 분야에서 위계질서의 파괴는 현실 사회에서 계급질서가 흔들리는 양상을 반영했다. 가치의 상대화는 공화주의 사상의 중요한 키워드였다.

우키요에 화가 중에서는 특히 호쿠사이의 인기가 높았다. 그의 작품 중에 가장 빨리 알려지고 특히 인기가 많았던 것은 『호쿠사이망가』를 비롯한 에혼 종류이다. 이 속에는 풍경이나 인물을 조합한, 회화의 밑그림과 같은 것도 있었는데, 우선 서구인들의 흥미를 끈 것은 인물이나 자연의 형태를 파

악하는 방식이었다. 서구인들이 보기에 호쿠사이는 소묘 화가이자 일러스트레이터였다. 앞서 본 것처럼 서구 예술의 위계질서에서 이 분야는 회화, 혹은 대예술에 비해 지위가 낮았고, 모티프는 지극히 일상적인 서민의 모습을 나타낸 것이었다. 그 결과 호쿠사이를 높게 평가하는 입장에서는 이런 식으로 썼다.

그리고 일본에도 우리와 마찬가지로 여러 종류의 주장이 분명히 존재했다. 옛 정치 체제의 입장은 고전적 형식과 결부되어 있었다. 이는 어떤 의미에서 민중화파에 대한 반동이었다. 민중화파는 그들 나름대로 독자적인 관중을 가지고 있었다. 호쿠사이의 재능은 서민들의 마음에 들었고, 이 점에서야말로 그의 본능적 비평 정신이 새로운 미의식, 더 자유로운 미의식, 과감한 필치의 소묘, 자연의 빠른 변화에 가장 충실하게 순응한 풍요로운 판타지, 그 모든 것을 품고 있다는 증거이다. 호쿠사이는 실제로는 품격 높은 화가였지만, 우리는 그를 소묘 화가, 삽화가로서 연구해야 한다. 여기서 예로 든 『망가』는 그의 가장 중요한 작품일 것이다. '망가'는 '재빨리 그린 밑그림'이라는 뜻이다.주34

이처럼 예술가로서 호쿠사이의 위치는 민중판화가로서, 권력과 결탁한 고전주의와 대립하는 존재, 즉 당시 프랑스에서는 도미에나 가바르니 같은 이들에 해당하는 존재로 소개되었다.주35 물론 호쿠사이에게 권력은 도미에 같은 이들이 생각했던 권력과 전혀 다른 의미였다. 부모가 프랑스 대혁명을 겪었고, 자신은 22세에 7월 혁명을 맞았던 도미에에게 권력은 뒤집을 수도 있고 손안에 넣을 수도 있는 것이었다. 하지만 호쿠사이에게 권력은 '통치자'라는 불투명하고 무거운 존재이며 혁명 의식 같은 것과는 전혀 달랐다. 그러나 서양의 논자들에게 중요한 것은 실제로 호쿠사이가 정치에 대해 어떤

태도를 취했는지가 아니라 호쿠사이를 민중 예술가로 추켜올리고 권력에 대한 반항자로서 자신들의 진영으로 끌어들이는 것이었다.

이런 몇 가지 예로도 알 수 있듯이 특히 초기 자포니슴은 혁명적·공화주의적 담론과 관련된 부분이 많았다. 물론 멀리 떨어져 있고 언어도 생소한 문화권이었으니 오해가 생기기 십상이었고 이를 바로잡으려는 사람도 별로 없었기에, 각각 다른 진영에서 서로 다른 맥락으로 자포니슴을 다루기도 했다. 예를 들어 에드몽 드 공쿠르는 일본 미술을 정치적인 관점이 아니라 어디까지나 심미적인 영역에서 파악하려 했다.

자포니슴을 비평하는 방식에 일정한 경향이 존재했다. 일본 미술품에 대한 혁신적인 해석이 있었대도, 유럽인들이 만든 작품에 그런 이데올로기가 반영되었는지는 분명치 않다. 최근 연구에서는 아카데미와 그 주변 예술가들에게도 자포니슴이 폭넓게 받아들여졌다는 점이 밝혀졌다. 그러나 화면에 취미 삼아 일본 모티프를 집어넣거나 전체적인 구성은 그대로 유지하면서 구도의 일부에 사용하는 경우는 유행의 추종일 뿐이라고 할 수 있다. 자포니슴은 일견 전위에서 보수파까지 예술계 전체에 퍼져 있었지만, 르네상스 이래의 예술적 가치를 무너뜨리고 20세기의 새로운 예술운동을 구축하는 데 힘을 보탠, 혹은 이용된 것은 분명하다.

2

자포니슴과 자연주의

| 유럽과 일본의 자연주의 |

자포니슴이라고 불리는 광범위한 예술운동은 서구 세계에서 취미와 예술과 사상의 측면에서 여러 가지 변화를 불러일으켰다. 그러나 그중에서 일본적 자연주의의 도입은 중요성에 비해 종종 간과되곤 한다. 자연주의는 물론 서구 세계에도 존재했으며 인간 중심의 문화인 인문주의와 대비되었는데, 19세기에 대두한 자연주의의 위세는 대단한 것이었다. 오랫동안 기독교가 구축해 온 위계질서에서는 신이 정점에 있고 인간은 그 아래에 있는데, 자연은 맨 아래에 놓이며 그 자체로는 가치가 낮았다. 그러나 이러한 가치관은 기독교의 위세가 약화되면서 새로운 국면을 맞게 된다. 산업 혁명에 의해 악화된 도시의 생활 환경을 보완하는 것으로서 전원, 자연에 대한 관심이 점차 커졌고, 과학 기술의 발전으로 인간은 자연의 위협으로부터 몸을 지킬 수 있었기 때문에, 자연은 유례없이 인간에게 가깝고 친숙해졌다. 서구 문화가 일본 미술에서 자연을 바라보는 방식을 배운 것은 이처럼 자연과의 관계 방식을 찾던 시점에서였다고 할 수 있다.

일본적인 자연주의가 서양 미술에 어떻게 받아들여졌는지는 단순히 조형적인 측면에서 비교하면 파악하기 어려운 양상을 띤다. 화면 속에 일본 풍속을 배치하여 이국적인 효과를 노리거나, 우키요에로부터 배운 평평하고 선명한 색면色面과 기발한 구도, 위에서 아래로 내려다보는 부감시점 등을 이용하는 것과는 사뭇 다르다. 일본적인 자연주의의 영향은 그저 동물이나 식물을 미술에서 어떻게 묘사할 것인가, 하는 문

제를 넘어 인간이 스스로 자리 잡은 환경과 어떻게 더불어 살아갈 것인가, 하는 문제까지 뻗어 있다. 유럽 언어에서 '자연 Nature, Natur'은 인간 바깥에 존재하는 환경으로서 산이나 물, 동식물 등 이른바 풍경의 구성물을 가리키거나, 인간이 의식적으로 만든 것과 대립되는 것들을 가리킨다. 근대 이전 일본에서는 이 두 가지가 분명하게 구별되지 않았다. 말하자면 유럽에 비해 인간과 자연을 대립시키는 관념이 흐릿했다.

이처럼 인간과 자연을 칼로 자르듯 구별하지 않았기 때문에, 개국 이전 일본에서는 자연주의에 대한 의식이 존재하지 않았다. 일본으로서는 자신의 문화를 상대적인 것으로 여기게 하는 유일한 존재는 중국 문화였지만, 그러한 중국 문화 또한 자연과의 관계에서 일본에 원형을 제공했던 터라 에도 시대(1603-1867)의 일본 문화의 특징을 비추는 거울이 되지 못했다. 또 일본이 쇄국 시대(1639-1853)에 유럽 국가 중에서 유일하게 교류했던 네덜란드와의 관계도 그저 교역을 통해 상품을 교환하는 정도였기에, 서구의 과학 기술을 수박 겉핥기처럼 접하기는 했으나 바탕을 이루는 문화나 문명에 대한 관심은 엄격하게 제한되었다. 이런 이유로 일본의 입장에서는 다른 문화를 통해 스스로의 모습을 돌아볼 기회가 개국 이전에는 주어지지 않았다.

유럽의 미술에서 자연주의는 언제나 풍경화의 전개와 더불어 언급되었다. 풍경화야말로 유럽 자연주의의 가장 전형적인 표현이었기 때문이다. 그리고 풍경을 보충하는 존재가 현실 공간의 정원과 공원이었다. 유럽의 풍경화에 해당하는 일본의 미술 장르로는 두 가지 흐름이 있다. 하나는 중국화에서 커다란 영향을 받은 수묵산수화이고, 또 하나는 일본에서 독자적으로 발전한 야마토에大和絵(12세기와 13세기에 유행했던 일본의 전통 회화 양식. 중국의 그림인 가라에唐絵와 대조되는 명칭-옮긴이) 계열의 풍경화다. 후자는 채색화로서 매우 장식적인 특징을 지닌다. 유럽 풍경화의 정신은 이 두 가지 흐름 중에서 중

국 계통의 산수화에 가깝다고 할 수 있다. 즉, 자연을 지배하는 거대한 섭리가 있고 그것이 인간의 삶이나 산, 강, 동식물을 포섭한다는 범신론적인 관점이다.

서양의 자연주의에서 풍경화가 거의 유일한 표현 형식이 된 것은 서양 문화의 저류에 기독교적 자연관이 깊이 뿌리내렸기 때문이다. 즉, 자연이란 신이 창조한 세계의 일부이기에 그 광대함, 아름다움, 위력을 알기 쉽게 나타내려면 어느 정도 널찍하게 펼쳐져야만 한다. 또 풍경화는 단독이 아니라 항상 인간의 이야기, 즉 종교화, 신화화, 역사화의 배경으로서 발전했기 때문에 주역인 이야기가 펼쳐지는 무대 역할을 해야 했다. 즉, 풍경은 언제나 단역이었으며 독자적으로 가치를 지닐 수 없었다.

1 알브레히트 뒤러, 〈붓꽃〉, 1489, 브레멘 미술관 판화실
2 존 컨스터블, 〈나무 둥치 습작〉, 1821–1822년경, 런던, 빅토리아 앤 앨버트 미술관

앞서 언급한 대로 기독교의 세계관에서는 신을 정점으로 삼은 위계가 정립되어 있었기 때문에 풍경화의 구성요소인 나무와 강, 산 등은 가치가 낮았고, 그나마도 전체적인 풍경으로서만 의미가 있었을 뿐 하나의 산, 한 그루의 나무, 하물며 한 송이 꽃과 같은 것은 19세기 후반에 이르러서야 회화의 주제로서 가치를 인정받았다. 꽃이나 나무를 그린 그림으로서 오늘날 남아 있는 것들은도1, 2 모두 밑그림인 습작이며 언제나 사적인 시도라는 범위를 벗어나지 않았다.

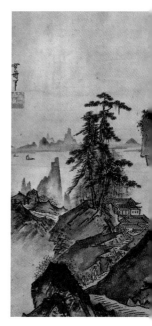

이와 달리 중국과 일본의 회화에서는 주제의 우열을 가리는 가치관이 있기는 했지만 일찌감치 사라졌다. 즉, 종교화의 한 종류인 도석인물화를 우위에 놓았던 주장도 중국 송대의 압도적인 풍경화 앞에 점차 의미를 잃어가다가 13세기 즈음 쇠퇴했고, 일본에서는 주제의 우열이 존재하지 않았다.

동서양의 풍경화에서 인물을 다루는 방식도 차이가 뚜렷하다. 동양 회화에서 인물은 대부분 점경으로서의 역할일 뿐이고 대개 무명이며 완전히 자연의 일부로서 자리 잡는다. 산길을 걷는 여행객과 종자, 숲 속 암자에서 독서하는 은자, 고요한 강어귀에 배를 띄우고 낚싯줄을 드리운 낚시꾼, 소를 모는 목동 등도3, 4, 그들은 광대한 자연 속에서 점으로서 풍경에 어렴풋한 아취를 부여하기 위해서만 존재한다. 이러한 역할은 16세기 플랑드르 화가 브뤼헐의 그림 속 자그마한 인물들에서도 볼 수 있지만도5, 6, 브뤼헐의 회화도 풍경에 그러한 인물을 배치하는 것만으로 완전해진 건 아니다. 화면의 다른 부분에는 중심을 이루는 이야기나 에피소드가 자리 잡고 있기 때문이다. 서양 회화에 무명의 점경 인물은 17세기 네덜란드에서야 등장했고, 동양 회화에서처럼 무명의 인물이 나무나 길가의 돌처럼 묘사된 것은 19세기 프랑스 바르비종파의 작품에 이르러서다. 중국과 일본에서 이러한 형식이 성립된 시기와 비교하면(중국에서 5-6세기, 일본에서는 9세기 말-10세기), 그 시대의 차이는 분명하다.

3 셋슈, 〈산수도(부분)〉, 16세기, 개인소장
4 3 부분

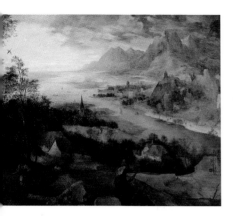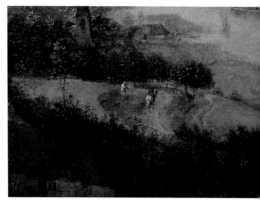

| 나가사키와 후지산 |

서양인들에 비해 일본인이 자연을 더 사랑하느냐고 묻는다면 간단히 대답할 수 없다. 그러나 적어도 사랑하는 방식, 친숙하게 여기는 방식에는 뚜렷한 차이가 있다. 초기에 일본을 방문한 이들이 쓴 여행기에서는 일단 일본의 아름다운 자연을 칭송했고, 일본인이 자연의 풍요로운 은혜를 만끽하며 그 안에 녹아들어 자연을 진심으로 사랑한다고 여기저기서 언급했다. 아직 공업화를 겪지 않은 풍요로운 자연의 모습을 보고 편안한 마음이 들었을 것이다. 로런스 올리펀트는 일본의 첫인상을 이렇게 썼다.

> 그 거울과 같은 수면을 어지럽히는 물거품도 없고, 머리 위의 창공에 반점을 만드는 구름도 적었다. 이 숙연한 바다를 건너서 이 세상의 폭풍과 번뇌에서 단절된 별세계의, 아주 조용한 한쪽 구석에 안치되어 있는 이상향을 향해 나아가고 있는 것처럼 생각된다. …… 이오지마伊王島의 우뚝 솟은 푸르른 섬들이 만의 입구를 가리어 서쪽 끄트머리로 돌아갈 때까지 시야를 차단했다. 거기에 이르러서도 다른 섬들과 돌출한 곳 때문에 어디가 입구인지 분명히 알 수 없었다. 다행히도 안내선이 부지런히 우리를 이끌어 주었기에 우리는 마음껏 그 풍

5 피터르 브뤼헐(아버지),
〈씨 뿌리는 사람이 있는 풍경〉, 1557,
샌디에이고, 팀켄 미술관
6 5 부분

경을 만끽할 수 있었다. 그것은 바라던 바라지 않던, 실로 마
음을 빼앗길 수밖에 없는 절경이었다.주2

이로부터 10년이 더 지난 뒤에 스위스 화가 에메 앙베르
는 나가사키의 경관에 대해서 '우리 왼쪽에는 이나사다케稲佐
岳가, 오른쪽에는 가와라야마河原山, 나가사키의 북쪽에 곤피
라산金比羅山이 있고, 그 위에서 세계에서 가장 아름다운 풍경
중 하나를 바라볼 수 있다'주3고 썼다.
　개국 초기 일본에 왔던 이들은 대부분 상하이에서 출발하
여 해로로 나가사키에 들어왔고, 올리펀트가 찬탄했던 풍경
을 같은 느낌으로 바라봤다. 〈나가사키만의 풍경〉은 여러 책
에 실려 소개되었다. 실제로 일본에 와 본 적이 없던 화가 귀
스타브 모로까지도 잡지 『마가장 픽토레스크』에 실린 삽화를
모사했다.도7,주4 일본의 풍경은 동판화 삽화 외에도 선물용 풍
경 사진에 담겨 구미에 소개되었는데, 특히 역참 마을인 슈쿠
바마치宿場町, 닛코日光의 삼목 가로수, 도쇼구東照宮, 하코네箱根
나 이카호伊香保 같은 온천 마을, 가마쿠라鎌倉의 대불大佛 등이
곧잘 담겼다.
　서구에 비해 일본인이 자연을 더 깊이 사랑하고 그것이

미술에서도 드러난다는 지적은 여러 책에 거의 반드시 실렸다. 예를 들어 자브스는 이렇게 썼다.

> 운 좋게도 조사가 진행되면서 납득하게 된 것이지만, 사람들은 친근한 자연과 이와 관련된 예술에 대해 여전히 뿌리 깊은 애정을 지니고 있다. 또한 일상의 습관에서는 사람들이 자연과 예술 양쪽 모두에 애착이 있어서, 그것들이 외관으로나 기능으로나 서로를 대신할 수 있다는 점을 소중히 생각하고 있음을 보여 준다. 유럽에서건 미국에서건 이러한 욕구는 배우지 않고서는 생겨나지 않는다.주5

모스도 1877년 우에노 박람회에서 받은 인상을 다음과 같이 썼다.

> 일본인들이 만든 공예품들은 다른 섬세한 창조물과 함께, 그들이 자연에 대해 지닌 풍요로운 애정, 그리고 그들이 장식 예술에서 이런 단순한 모티프를 예술적인 표현으로 만드는 역량을 보여준다. 그런 이유 때문에 이것들을 본 후에는 일본인이 세계에서 가장 깊이 자연을 사랑하고, 가장 뛰어난 예술가인 것처럼 생각된다. …… 지구상의 문명인 중에서 일본인만큼 자연의 온갖 양상을 사랑하는 국민은 없다. 바람, 잔잔한 물결, 안개, 비, 구름, 꽃, 계절에 따라 바뀌는 색채, 잔잔한 강, 우르릉 거리는 폭포, 날아가는 새, 튀어 오르는 물고기, 우뚝 솟은 봉우리, 깊은 계곡 – 자연의 모든 측면을 찬미할 뿐 아니라 그 모습을 사생한 수많은 그림이 가케모노掛物(족자)에 담겼다.주6

자연에 대한 일본인의 애착이 범신론적 종교인 신토神道와 관련된다는 것은 올콕과 레가메 등이 지적했다. 후지산 신앙은 그 점을 보여주는 전형적인 예이다. 일본에서 가장 높고

아름다운 후지산은 곧바로 방문자들의 눈을 끌었고, 일본인의 의식 속에서 후지산이 지닌 특별한 위상에 대해서도 거듭 언급되었다. 하이네는 1856년에 바다에서 본 후지산에 대해서 이렇게 썼다.

해가 뜰 즈음, 하늘은 완전히 개었고 눈 덮인 봉우리들이 나를 둘러싸듯 다가왔다. 그 위로 후지산이 우뚝 솟아 있다. 하얀 구름이 펼쳐진 위로 몇몇 검은 기암이 드러났다. 마치 알프스의 빙하가 통째로 에트나 화산 위에 얹혀 있는 것 같은 모습이었다. 게다가 바다 위에 피어오른 증기는 이른 아침의 빛에 잠긴 장면 전체에 부드러운 장밋빛을 더했다. 이 시간에 추위가 살을 앨 정도였지만 나는 물감상자를 가져와 능력이 허락하는 한, 장대한 광경을 캔버스에 남기고 싶은 마음을 떨칠 수 없었다.주7

올리펀트는 후지산에 대한 신앙이 미술의 모티프가 되어 온 점을 언급했다.

(이세신궁 참배 외에) 사람들이 매우 좋아하는 경건의 행위가 있다. 그것은 누군가 모험적인 영국인이 이윽고 실행할 것임에 틀림없지만, 유명한 후지산, 즉 일본의 영산靈山인 무쌍(후지富士의 이음동의어가 후지不二―옮긴이)의 산에 오르는 것이다. …… 그런데 후지산은 신앙의 대상으로 여겨지는데, 동시에 그 아름다운 경치, 훌륭한 형상, 압도적인 높이에 화산으로서의 성격 때문에 찬미되며 일본 미술의 감성에 깊은 영향을 끼치고 있다. 그것은 거의 모든 그림의 배경이 되고, 또 칠기와 도자기의 무늬에도 자주 등장했다.주8

1860년대부터 대량으로 유럽에 건너간 우키요에 중에 가쓰시카 호쿠사이의 『후가쿠삼십육경』도214 시리즈, 에혼 『후

가쿠백경』도212, 215, 223은 후지산의 다채로운 모습을 그린 것이다. 또 유럽인에게 널리 사랑받은 히로시게의 『도카이도 오십삼차』 시리즈 중에서도 일곱 점의 판화에 후지산이 담겨 있다. 일본인에게 지극히 각별한 의미를 지니는 이 산은 어느 기행기에나 등장했고, 판화와 사진 등으로도 널리 알려졌다. 또 외국인으로서 처음으로 등산한 올콕의 등산 기록도 남아 있다.주9

유럽에서는 하나의 산을 신성시하고 경외하며 또 밤낮으로 바라보며 사랑하는 태도는 산자락에 사는 사람들에게서는 볼 수 있어도 일본인만큼 보편적이지는 않다. 일본 미술에 반복적으로 등장하는 이 산의 존재는 주의 깊은 미술 애호가라면 금방 알아차렸을 것이고, 호쿠사이가 만든 연작의 의미도 이해했을 것이다. 서양 회화에서는 클로드 모네가 연작이라는 형식을 본격적으로 시작한 것으로 여겨진다. 모네는 빛의 변화를 나열하려 했기 때문에 호쿠사이처럼 구도를 바꿔 가며 산을 포착한 것과는 접근방식이 다르지만, 연작이라는 발상 자체에서 착상을 얻었을지도 모른다. 그러나 또 한 명, 호쿠사이적인 의미로 산 연작을 그린 화가가 있었다. 바로 세잔이다.

동료 인상주의 화가들이 일본 미술을 열광적으로 찬미했던 것과는 달리 세잔은 이렇다 할 관심을 보이지 않았다. 그가 호쿠사이 연작에 대해 뭔가 의견을 말했다는 기록도, 관심을 가졌던 흔적도 없다. 그러나 세잔이 그린 〈생트 빅투아르 산〉 도222연작은 유럽 풍경화의 전통에서 벗어나 있다. 산을 온전히 중심 모티프로 삼아 반복적으로 묘사한 점, 그리고 연작에서 보여 준 추상적인 공간감각은 파격적이었다.주10 자포니슴과는 거리가 멀다고 알려진 이 위대한 화가의 의식에 자연을 바라보는 일본적인 시각이 어떻게 스며들었는지는 앞으로 더 연구해 봐야겠지만, 호쿠사이의 후지산 연작은 그의 주변에 분명히 있었기에 그가 이 연작을 보았을 가능성은 충분하다.

| 동식물의 세계 |

일본 회화에서 자연을 대상으로 삼은 장르는 주로 산수화와 화조화다. 자연을 친밀하게 여기며 관찰하고 표현한 화조화는 그에 대응할 만한 것이 없던 서구인들에게는 무척 놀라운 것이었다. 물론 유럽에는 화조화와 비슷한 장르로서 정물화와 동물화가 있다. 그러나 앞서 본 것처럼 인간의 모습을 다룬 종교화, 신화화, 역사화 같은 장르의 지위가 높았던 것과 달리 자연을 다룬 정물화, 동물화는 낮은 지위에 머물렀다. 게다가 정물화와 동물화는 주로 박물학적인 흥미에서 생겨났다. 정물화는 바니타스(허무)와 같은 가치관과 결부되었고 동물화는 사냥물을 그린 그림에서 파생했으니 자연을 중심으로 보자면 이들의 기원 자체가 하잘 것 없다. 화조화는 자연의 일부를 섬세하게 옮긴 것이지만 대자연에서 완전히 분리되어 취급되지는 않았다. 부분이 전체를 가리키는 것처럼 화조화는 항상 자연을 상기시키는 구실이었다. 서구에서는, 그 말에서 알 수 있듯, 그것들은 살아 있는 자연에서 분리된 움직이지 않는 자연Still life, Stilleben, 혹은 죽은 자연nature morte이며, 실내 한구석으로 밀려나 언젠가 닥쳐올 소멸을 기다릴 뿐인 존재였다. 일본에서도 지는 꽃, 말라가는 낙엽 등을 그렸지만, 이것들은 '죽음'보다는 계절의 변화와 윤회전생을 암시하는 것이었다.

눈에 보이는 대상을 높고 낮은 자리로 나눠 다루는 관념이 약하고, 또한 아무리 소소한 것일지라도 장식적인 흥미로움을 찾아내는 일본인의 성향에 대해서 아리 르낭은 이렇게 썼다.

규모가 큰 예술과 마찬가지로 소규모 예술에서도 일본의 예술가는 곳곳에 생명을 펼쳐 보인다. 기하학적 무늬는 오히려 드물고, 건축, 회화, 조각, 도기 할 것 없이 자연계의 생물에서 가져온 장식문양이 대신한다. …… 이걸 처음 본 우리는 서구 예술에서 소소한 역할에 머무르는 '짐승'에 대한 일본인의

이와 같은 사랑에 무척 놀라게 된다. 따지고 보면, 우리 서구인은 항상 위쪽을 쳐다보며 살아 왔다. 숭고한 것만을 문제로 삼아 왔다. 그래서 바깥세상이나, 인간보다 열등한 생물에 대해서는 여태까지 주의를 기울이지 않았다. 엄연히 지구상에서 동등한 자격을 갖고 살아가는 데도 염두에 두지 않았던 것이다.주11

일본 미술에 등장한 동물에 대한 언급이지만 식물에 대해서도 르낭은 마찬가지 기준을 적용시켰을 것이다. 여기서 유럽의 인간 중심주의에 질문을 던진 것이다.

더 나아가 르낭은 일본 미술에 등장하는 동물은 유럽의 회화에서처럼 알레고리로서의 구실을 하지 않고, 그저 자연계에 사는 동물 자체로 다루어졌다고 했다. 이 점은 그렇게까지 명쾌하지는 않다. 에도 시대에 그런 경향이 약해지기는 했지만 일본에서 자연 표현은 오랫동안 시가詩歌의 중요한 모티프였다. 고대부터 일본인은 노래를 읊어 왔고, 그 노래에 화조풍월花鳥風月, 즉 동식물과 자연환경, 달이나 바람과 같은 계절이나 날씨의 변화 등을 인간의 감정이나 정서와 결부 지어 표현했다. 하지만 이때 감정이 자연물의 모습을 빌려 표현되었다고 할 수는 없다. 앞서 언급한 것처럼 일본인은 자연적 요소와 인간적 요소를 분명하게 구분하지 않았기에, 자연으로서의 화조풍월은 인간의 감정과 표리일체로서 존재했던 것이다. 북부 독일에서 자포니슴에 심취하여 1880년대부터 함부르크 장식공예 미술관에 훌륭한 일본 미술품을 수집했던 유스투스 브링크만은 일본 시가의 특징에 대해 1889년에 이렇게 썼다.

옛 일본시인의 마음을 뜨겁게 채운 건 다른 무엇보다도 사계절의 변화였다. 계절이 바뀌고 초목과 꽃이 피고 지는 아름다운 조국의 풍경이 형형색색으로 변하는 모습을 시인은 서

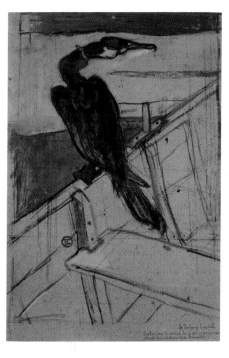

8 앙리 드 툴루즈 로트레크,
〈모래 위의 게〉, 1893, 낭시 미술관
9 앙리 드 툴루즈 로트레크,
〈톰: 커다란 청동색 가마우지〉, 1893,
낭시 미술관

정의 아포리슴(와카和歌)이라는 간결한 형식에 담아 우리 앞에
펼쳐 보인다. 하지만 거기서 그치지 않고, 초목의 변화가 동
물의 삶에 미치는 여파에도 그들은 마음이 움직인다. 그뿐만
이 아니다. 시인은 나아가 이런 경관이 사람의 마음에 불러일
으키는 감각과 감정을 가장 미묘한 음영까지 파고들어 표현할
수 있었던 것이다.주12

　이러한 시가의 세계는 시각예술의 세계에 그대로 반영되
어 있다. 여기서 더 나아가 브링크만은 공예품의 장식 모티프
가 시가의 세계와 일치했던 것과 달리, 회화에서는 호쿠사이
가 시가에서 분리된 자유로운 표현을 구사하기 시작했다고
지적했다.
　서구 미술에서 일본의 영향을 받아 자연을 모티프로 삼은
경우는 『호쿠사이망가』를 비롯한 에혼이 꽤 많은 비중을 차

지한다. 이 밖에 공예품, 즉 오키모노를 비롯한 작은 조각품, 검의 코등이, 네쓰케根付(에도 시대에 남성의 장신구. 담배쌈지나 지갑의 끈 끝에 달아 허리띠에 질러서 빠지지 않도록 만든 세공품-옮긴이), 도자기, 가타가미型紙(염색이나 재단을 위해 본을 뜬 종이-옮긴이), 직물 등도 있다. 이 밖에 반 고흐도 몇 권 갖고 있던, 애초부터 수출용으로 제작되었기 때문에 정작 일본에서는 볼 수 없었던 화조화 책자도144 등도 있었다. 그러나 구도가 복잡한 우키요에 판화에서는 의외로 자연 모티프를 받아들이지 않았다. 그렇다면 자연 모티프는 회화, 소묘, 판화, 조각, 공예품 등에 어떻게 응용되었던 걸까.

이차원의 예술에서 매우 분명한 예는 많지 않지만, 툴루즈 로트레크의 〈모래 위의 게〉도8, 〈톰: 커다란 청동색 가마우지〉도9, 팡탱 라투르의 〈석남화石楠花〉도10, 반 고흐의 〈꽃이 만개한 아몬드 가지〉도11, 〈양귀비와 나비〉도142, 오리올의 〈아이리스〉도12, 보나르의 〈메뚜기〉도13와 〈개미〉도14 등이 있다. 이들 작품은 대부분 한 종류의 동식물만 화면에 담았고, 공간의 암시를 배제한 화면에 모티프를 크게 배치하여 대상의 고유한 형태, 색채, 구도만으로 작품을 만들려는 시도를 보인다. 이에 비해 동물과 식물을 함께 그린 마네의 〈고양이와 꽃〉도15, 랑송

10 앙리 팡탱 라투르, 〈석남화〉, 1874년, 쾰른, 발라프 리하르츠 미술관
11 빈센트 반 고흐, 〈꽃이 만개한 아몬드 가지〉, 1890, 암스테르담, 반 고흐 미술관

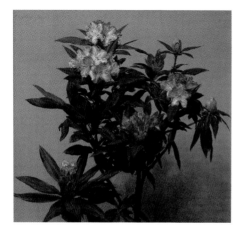

12 조르주 오리올, 〈아이리스〉, 파리,
루브르 미술관 데생실(오르세 미술관 소장)
13 피에르 보나르, 〈메뚜기〉,
쥘 르나르의 『박물지』를 위한 삽화, 1904년,
워싱턴, 필립스 컬렉션
14 피에르 보나르, 〈개미〉,
쥘 르나르의 『박물지』를 위한 삽화, 1904,
워싱턴, 필립스 컬렉션

의 〈정글의 호랑이〉도16 등은 화조화의 변형으로서 동물화를
응용한 것이다.

　이 중에는 일본 회화의 단골 모티프인 게, 창포, 메뚜기
등을 그대로 화면에 담은 경우도 있지만, 석남화나 아몬드 나
무 등 화가가 일상적으로 접하는 모티프를 다룬 것들도 있다.
이때 유럽 정물화에서 흔히 그랬듯 화병에 꽂힌 모습으로 묘
사하지 않고 꽃이 만개한 가지를 따로 묘사했으며, 또한 배경
을 전부 칠해서 장식적 효과를 한껏 살렸다. 반 고흐가 그린
〈양귀비와 나비〉도142를 보면 그가 소유했던 화조화 책자도144
에서 자극을 받았다는 걸 알 수 있다.

　이러한 회화에서 일본을 상기시키는 동식물 모티프 대부
분은 자연을 사랑하는 나라 일본에 대한 막연한 동경을 바탕
으로 이국적이고 장식적인 효과를 자아내기 위해 사용되었
다. 모티프의 의미가 좀 더 분명한 경우도 있다. 반 고흐의 〈매
미 세 마리〉도17가 그러하다. 이것은 작은 펜 소묘로 작품이라

말할 정도는 아니지만, 그는 편지에 매미에 대해 언급하며 펜
으로 그렸다. 매미는 반 고흐가 애독한 피에르 로티의 소설
『국화부인Madame Chrysanthème』의 1887년 초판본의 삽화에 여러 차
례 등장했는데도18, 19, 이 소설의 배경을 이루는 남국의 무더운
여름을 가리키는 생물이기도 했다. 네덜란드나 북프랑스에
는 살지 않는 이 곤충을 아를에서 처음 보고 반 고흐는 일본을
떠올렸을 것이다. 파리에서 아를로 내려가서 맑은 공기, 밝
은 색채, 눈 쌓인 풍경을 보며 일본을 떠올렸던 반 고흐가, 아
를과 일본을 결부시키는 이미지로서 매미를 그렸다는 건 이
론의 여지가 없다. 반 고흐에게 일본이 갖는 의의에 대해서는

6장에서 고찰할 것이므로 여기서는 자세히 언급하지 않겠지만, 일본의 자연과 미술은 아를 시대의 반 고흐에게 이상이며 목표였다.

한편 삼차원 표현, 즉 입체물에서 일본의 자연주의는 회화나 판화에서보다 훨씬 더 큰 영향을 끼쳤다. 거기서는 작은 동물이나 곤충, 식물이 다채롭게, 일본에서 사랑받았던 것과 마찬가지로 매우 생생하게 묘사되었다. 그것들은 기하학적인 장식이었던 유럽의 전통적 문양과는 달리 진짜 곤충과 나뭇잎이 붙어 있는 것 같은 착각마저 불러일으킨다. 자연의 소소한 일부를 충실하면서도 유머러스하고 사랑스럽게 재현했다. 예를 들어 시모어 트로워Seymour Trower는 1890년 『예술적인 일본』에서 일본의 네쓰케에 대해 이렇게 썼다.

그러나 (괴물의 가면 등의) 끝없는 환상의 변화무쌍함이 매우 기묘하고 흥미롭지만, 자연에 대한 날카로운 관찰과 완전한 재현은 더욱 놀랍다. 예를 들어 바람에 떨어진 배를 새들과 벌레들이 쪼고 갉아 먹은 모습으로 묘사했다. 그 구멍은 우연히 절묘하게 생긴 것처럼 보이지만 실은 인롱의 끈을 통과시키기 위해 마련된 것이다. 과일 껍질을 묘사한 솜씨가 뛰어나고 가까이서 보면 히사야마火山라는 작자의 이름을 읽을 수 있는데, 까슬까슬한 과일 표면에 아주 교묘하게 숨어 있어 얼른 찾아낼 수는 없었다.주13

이처럼 자연을 꼭 닮게 묘사하면서도, 완전하게 아름다운 모습보다는 변해가는 모습, 덧없는 모습을 제시하고, 또 이를 서양의 바니타스 정물화처럼 거창하게 보여주는 게 아니라 동식물을 통해 자연스럽게 나타내려는 경향이 일본 미술의 한 가지 특징이다. 여기에는 브링크만이 앞서 지적한 것처럼 계절의 변화에 대한 일본인의 예민한 감각이 담겨 있다. 예를 들어 고엽枯葉이라는 모티프는 일본에서는 매우 중요한

데, 그걸 화병에 붙어 있는 것처럼 묘사하는 방식은 유럽 전통
에는 없었던 새로운 감성이다. 돔Antonin Daum의 〈가을의 밤나무
항아리〉도20가 좋은 예다. 올콕에 따르면 이러한 나뭇잎 등의
리얼리티를 얻기 위해 일본인은 때때로 실제 물건을 본떠서
금속으로 주조했는데,주14 이 기법이 실제로 유럽에서 활용되
었는지는 분명치 않다.

유럽의 공예품, 특히 낭시의 공예가들이 즐겨 사용한 식
물모티프에 관해서는 한 일본인을 반드시 언급해야 한다. 바
로 다카시마 홋카이高島北海, 1850-1931다. 낭시의 공예가들, 즉 낭

21 일본의 공작, 오키모노,
18–19세기, 런던, 영국박물관
22 일본의 토끼, 오키모노, 파리,
세르누시 미술관
23 알폰스 무하, 〈공작〉, 1901, 파리,
카르나발레 미술관
24 프랑수아 퐁퐁, 〈서 있는 집오리〉,
1911, 파리, 오르세 미술관

시파는 갈레Emile Gallé를 중심으로 일찍부터 일본 미술에 관심을 가졌고, 1880년대 초부터 그 영향이 뚜렷이 드러났기 때문에, 1884년에 미국으로 건너간 다카시마가 낭시파에 자포니슴을 불러일으킨 최초의 계기라고 할 수는 없다. 당시 아마추어 화가였던 다카시마는 농상무성의 공무원으로 에든버러 삼림만 국박람회에 참가했고, 다음 해인 1885년 4월에 낭시 고등삼림학교에 입학했다. 예술적 감성과 교양이 풍부했던 그는 일본에 관심을 갖고 있던 예술가들인 갈레, 프루베Victor Prouvé와 친교를 맺었다. 다카시마는 식물 소묘에 뛰어났기 때문에 일본인의 식물 표현, 특히 계절감을 느끼게 하는 자연의 해석에서 사람들에게 영향을 끼쳤다고 여겨진다.주15 앞서 예로 든 돔의 고엽 모티프 등은 다카시마의 존재를 은연중에 느끼게 한다. 다카시마와 예술가들이 어떤 식으로 교류했는지 구체적으로는 알 수 없지만, 갈레가 다카시마에게 남긴 명함을 통해 다카시마가 그에게 식물 소묘집을 보냈다는 걸 알 수 있다. 다카시마는 낭시에 겨우 3년밖에 머물지 않았지만 일본의 전통적인 기법을 익힌 아마추어 화가─나중에는 직업 화가로 활동한다─가 그곳에 남긴 일본 미술의 기법과 정신은 무시할 수 없는 영향을 끼쳤을 것이다.

모티프는 식물에서 동물로 옮겨갔다. 일본 공예품의 전통은 용도가 어떻든(그릇 등), 단순한 장식물이든, 통째로 동물 모양으로 제작되는 경우가 많았다. 개와 고양이, 호랑이와 너구리, 새, 심지어 새우나 개구리, 뱀 등 귀엽고 친숙한 것부터 사납고 무서운 것에 이르기까지 실내용, 실외용을 가리지 않고 장식품의 종류가 매우 다양했다. 영국박물관과 세르누시 미술관에는 이러한 작품이 꽤 많다도21, 22. 무하가 만든 한 쌍의 공작도23과, 동물화가 퐁퐁이 만든 사랑스러운 동물도24도 이처럼 일본 전통을 접한 결과라고 생각된다.

| 민첩성, 우연성, 간결성 |

이제까지 살펴본 모티프의 영향과 다른 차원이긴 하지만, 마찬가지로 일본인의 자연관과 관련 깊은 세 가지 개념을 살펴보려 한다. 첫째로 소묘의 민첩함과 선 자체의 자기표현, 둘째로 제작 과정에서 우연하게 생겨난 효과를 받아들이는 태도, 셋째로 디자인, 특히 건축에서의 간결함이다.

소묘의 민첩함에 대한 평가는 장인의 솜씨에 대한 찬미이면서 그 간결하고 적확한 필치에 대한 찬미다. 즉, 선이든 면이든 붓의 흔적이 남는데, 그 위에 색을 칠한 뒤에도 비쳐 보이는 굵고 가는 선이 자기주장을 하는 예술이 소묘다. 대상을 훌륭하게 포착하면서도 자체로 아름다워야 한다.

유럽에서 소묘는 선 하나하나의 아름다움보다는 그것이 형태의 부피감을 잘 표현하는지, 음영을 올바르게 파악하고 구도를 잘 잡았는지에 따라 평가되었기에, 사실적인 재현이라는 목적에서 벗어난 선과 면의 유희에는 전혀 관심이 없었다. 그러나 데생이 선을 통해 윤곽과 부피감을 나타내는 것이라는 고전주의적 발상에서, 붓으로 칠하고 색을 넣은 것도 소묘라는 낭만주의적 가치관으로 새롭게 바뀌어 가면서 소묘는 커다란 자유를 획득했고 19세기 후반에는 한껏 다채로워졌는데, 바로 그 시대에 일본의 미술이 유럽에 등장한 것이다.

여기서 한 가지 흥미로운 점은 일본 미술 소묘의 특징을 맨 먼저 전한 것이 목판화였다는 사실이다. 호쿠사이의 활달한 선묘, 고린의 부드럽고 볼록한 선묘는 목판화로 복제되었다. 뛰어난 화가가 직접 그린 육필화를 유럽인들이 비교적 쉽게 볼 수 있게 된 것은 한참 뒤인 1890년대 들어서부터이다.

1876년 자브스는 일본 소묘의 특징에 대해 이렇게 썼다.

일본인 화가들이 작품의 생명이라고 할 수 있는 착상을 생생하게 보여주는 대단히 기교적인 방식-어떤 기법을 사용하는지는 숨겨져 있지만- 또한 훌륭하다. 그것은 몇 개 안 되

25 외젠 카리에르, 〈언덕을 배경으로 전경에 나무가 있는 풍경〉, 1895–1900, 파리, 루브르 미술관 데생실(오르세 미술관)
26 앙리 드 툴루즈 로트레크, 〈폴리 베르제르의 로이 풀러〉, 1893, 알비, 툴루즈 로트레크 미술관

는 선과 점, 빛의 반점, 그림자 혹은 색채로 이루어졌다. 쓸데
없는 힘을 빼고 항상 간결하고 깨끗한 통일감을 준다. 구도의
의미를 강조하기 위해 정말로 필요한 것 말고는 세부는 생략
해 버리고, 그 의지로 충만한 시점에서 확신에 차 붓을 멈춘
다. 기술적으로 넘치는 것보다 오히려 부족한 것을 좋아하고
예술상의 목적에 주의를 집중시키는데, 어떤 개인의 삶, 어떤
동물의 온갖 습성과 본능, 식물의 본성, 대기의 상태와 계절의
정서 같은 것은 미미하게 암시하는 정도에 그친다.주16

　이러한 기술의 정교함, 간결함은 서구 예술가들에게 어
쩌면 사실이라기보다 환상에 가까운 인상을 주었을지도 모른
다. 예를 들어 카리에르가 나무를 그린 데생도25처럼 자유로운
선의 굴곡에서 알 수 있다. 그러나 일본인들이 실제로는 순수
하게 조형적이고 추상적인 것보다도 어디까지나 자연 자체를
모델로 삼았다고 셰노는 정확하게 지적했다. 그는 1878년 잡
지『가제트 데 보자르』에 실은 글에 이렇게 썼다.

일반적으로 일본의 예술가는 일견 마음 내키는 대로 데생을 하는 것 같지만, 그들은 우리가 쉬이 믿는 것처럼 공상적이지 않다. 폭발적인 선, 긴 곡선, 세차게 뿜어내는가 싶다가 갑작스레 물러서는 필치, 완전히 상상의 산물이거나, 그냥 감정에 맡겨 그린 것처럼 보이는 왜곡, 동식물의 여러 기관을 터무니없이 크게, 혹은 작게 그리는 과장-하지만 전시장에 모아놓은 몇몇 견본을 보면 그들이 현실의 자연을 직접 보고 그린다는 걸 알 수 있다.주17

일본의 소묘의 특징인 민첩함과 자유로움은 결국 대상의 움직임과 형태의 본질을 파악하여 붓으로 그은 선 자체에 생생한 힘을 부여하기 위한 것으로, 그들이 자연을 본보기로 삼고 있거나 혹은 자연을 그런 식으로만 파악할 수 있다고 생각했다는 증거이다. 따라서 소묘는 일본인의 자연관을 나타내는 단적인 예이다. 툴루즈 로트레크는 〈폴리 베르제르의 로이 풀러〉도26에서 불꽃의 댄스라 불렸던 의상의 율동을 날렵하고 간결한 곡선으로 그렸는데, 이처럼 여백을 탁월하게 활용하

27 앙리 드 툴루즈 로트레크,
〈페르난도 서커스에서〉, 1888,
베른, E.M.K.

고 선을 겹친 표현은 일본의 소묘에 대한 연구가 없이는 불가능했을 것이다. 또 부채 그림 〈페르난도 서커스에서〉도27에서 보여 준 치기 넘치는 간결한 선은 공연장의 유머러스한 분위기를 전하는 데 불가결한 것이다. 이러한 즉흥성은 일본의 파묵산수화나 선화禪畵처럼 면밀한 계획을 거부하고 그 순간에 있어서 작자의 고조된 감정과 집중력이 긴장감을 자아내어 예술의 질과 품격을 높인다는 생각에 바탕을 두었다.

이는 예술가가 대상과 환경과 교류할 때 행복한 조화의 순간이 존재한다는 예술관 위에 자리 잡은, 매우 동양적인 사고방식이라고 할 수 있다. 이 경우 붓질을 많이 하지 않은 것이 대상을 파악하는 힘이 약하다는 의미는 결코 아니다.

올콕은 이렇게 썼다.

일본인이 극히 적은 터치로 특별한 장소의 분위기 속에 일상생활의 정경을 그려내는 예술적 능력을 발휘하는 솜씨는 놀랍다.

같은 사람이 그린 것으로 새를 다채롭게 묘사한 훌륭한 습작도 있는데, 이것들은 대상의 모습과 특유의 움직임을 일본인이 얼마나 섬세하고 주의 깊게 관찰하는지를 보여 준다. 유럽의 가장 뛰어난 동물화가들도 몇 번의 붓질과 연필의 터치로 여기에 열거한 호쿠사이의 작품만큼 예술적이고 생생하게 그릴 수 있을 거라고는 생각하지 않는다.주18

이와 같은 즉흥적인 퍼포먼스(세키가席画)는 1878년 파리 만국박람회 때 와타나베 쇼테이와 야마모토 호스이가 남긴 기록이 있고, 일본에서는 가와나베 교사이의 작업에 대해 기메, 레가메, 조사이어 콘더 등이 기록했다.

그 자리에서 고조되는 감정에 따라 '붓이 가는 대로' 그리는 즉흥적인 효과를 즐기는 것은 작품의 결과를 어느 정도 우연에 맡긴다는 태도이기도 하다. 찻잔이 깨졌을 때 어떤 다인

들은 이걸 금으로 이어 붙였는데, 생각지도 못했던 흥미로운 결과에 끌려 아예 일부러 찻잔을 깨고 의도치 않게 생긴 금을 잇는 금선의 효과를 즐기는 경우도 있었다.

그릇을 깨는 것만큼 우연적인 건 아니지만, 이에 가까운 것이 유약이 흘러내리는 우연한 효과를 노린 일본의 도자기다. 이처럼 비인공적인 느낌을 주는 작품은 카리에스도28, 샤플레, 윈첼 같은 유럽 도예가들에게 강한 인상을 주었다. 이러한 작품은 제작 기술이 일본의 것에 가까워질수록 더욱 비슷한 작품을 만들어내게 되어, 때로는 전혀 구별할 수 없는 정도의 작품도 나온다.

이와 같은 간결함은 건축에서도 적잖이 볼 수 있다. 건축은 그 나라의 기후풍토와 떼려야 뗄 수 없다. 일본의 특질이란, 지진과 태풍 그리고 비와 더위라고 중부유럽의 사람들은 생각하고 있다. 그래서 유순한 구조의 목재에 의한 개방적인 건축양식이 자연스럽게 받아들여졌다. 그리고 거기에 기본적으로 기후풍토와 무관하지 않은, 종교와 정신풍토의 영향도 생각할 수 있다.

외부로부터 인간이 사는 공간을 벽으로 지킨다는 유럽의 발상과 달리, 일본의 건축은 외부 세계를 차단하려 하지 않았고, 이 점이 종종 외국인을 놀라게 했다. 일본인들은 여름에 장지나 후스마를 열어둔 채로 생활했고 욕실에서도 그러했다. 한편 겨울의 추위를 막을 방법은 거의 없어서, 말하자면 여름이나 겨울이나 안팎의 기온이 거의 같은 상태로 살았다.

후스마나 장지처럼 주로 나무와 종이로 만든 마지키리間仕切り는 그때그때 떼었다 붙였다 하면서 방의 기능을 바꿀 수 있다. 외국인들에게 가장 인상적이었던 것은 실내에서 여러 가지 작업을 하면서도 그때마다 도구를 정리하기 때문에 평소에는 휑하고 간소한 공간이 된다는 점이었다. 올콕은 그러한 생활에 대해 이렇게 썼다.

일본에서 젊은 부부가 가구점의 청구서를 들여다보며 고민하던 모습을 잊을 수 없다. 젊은 부부가 사는 집은 방이 서너 개인데, 방마다 청결한 매트(다다미)가 깔려있다. 거기서 그들은 서로 비단이 들어간 이불과 각각의 의복함 등을 가져와서 세대를 꾸린다. 그 외에 주요한 세대도구는 밥을 짓는 냄비, 먹기 위한 옻칠된 그릇과 접시가 절반, 목욕이나 세탁에 사용하는 커다란 대야 등이 있다. 목가적이고 단순한 생활이란 이러한 생활을 가리키는 것이리라.주19

반 고흐가 이 글을 읽었는지는 알 수 없지만, 피에르 로티의 소설『국화부인』에 묘사된 간소하고 장식이 없는 실내의 모습에 감동하여 편지(509, 511, W15)주20에 거듭 썼다.

일본의 건축, 특히 주택의 간소함, 직선적인 구성, 나뭇결을 살리는 수법, 색채의 절제 등은 만국박람회에 몇 차례 소개되었다. 1867년 파리 만국박람회에 설치된 찻집, 1873년 빈 만국박람회의 신사神社, 1878년 파리 만국박람회의 농가 등이다. 건축가들이 이러한 일본적인 요소를 받아들인 것은 회화

나 공예품에 비해 꽤 늦지만, 건축 내부의 모티프나 가구 등에
는 부분적 영향이 보인다.

　예를 들어서 장지문은 움직이는 벽이기도 하고 문이기도
한데, 빛을 안으로 들이기 위해 문살에 얇은 종이를 붙여 만든
것으로, 문살이 섬세하고 아름다운 비율의 격자를 만들어낸
다. 요제프 호프만과 아돌프 로스는 실내장식에 사각형 유닛
을 많이 사용했는데도29, 이는 장지문의 변형이기도 하고 또한
가로세로의 비례가 1대2인 다다미의 영향이기도 하다. 또, 호
프만을 비롯하여 고드윈, 라이트 등은 장식 없이 직선으로만
이루어진 가구를 많이 제작했다. 이들 대부분 나뭇결을 그대
로 살렸는데, 이 또한 소재 자체의 자연스러운 느낌을 높이 사
는 일본의 영향이다. 장식이라는 말의 애초 의미와 모순되는
간소함이 부각된 것은 일본의 영향이라고밖에 생각할 수 없
는데, 이는 서구의 장식 정신의 근간을 뒤흔드는 혁명적인 개

넘이었다.

　여기까지 본 것처럼 일본 미술의 자연주의적 성격은 서구인들이 자연을 다시 보고, 자연과 새로이 친밀한 관계를 맺도록 했다. 특히 동물 하나하나의 형태와 색채에 대한 흥미를 불러일으킨 걸 비롯하여 자연물이 인간만큼이나 중요한 모티프가 되도록 자극을 주었다.

　한 가지 흥미로운 사실은 일본의 자연표현에서 중요한 자리를 차지하는 산수화, 특히 중국의 전통을 이어받은 수묵산수화는 서구에 영향을 거의 끼치지 못했다는 점이다. 우키요에 판화에 비해 수묵산수화는 서구에 유입된 수량이 매우 적기는 했다. 하지만 서구에 유입된 에혼 등을 통해 수묵산수화에 대해 알 수는 있었을 것이다. 또, 어떤 의미에서는 당연하겠지만, 불화나 불교조각에 대해서도 서구인들은 관심이 거의 없었다. 즉, 우키요에와 공예품처럼 서민적인 산물의 영향이 압도적이었는데, 이는 접촉이 많고 적고의 문제가 아니라는 걸 보여준다.

　영향이라는 현상이 타자를 그저 모방하는 게 아니라 스스로 원하는 것을 흡수하여 소화하는 과정이라면, 수묵산수화나 불교예술은 유럽인들이 바라는 것에서 벗어났기에 그들의 시야에 들어오지 않았다고도 할 수 있다. 그들에게 삼차원 공간의 허구나 고전주의적인 질서에 기반한 구성 등이 막다른 길에 도달했기 때문에 공간표현과 구도에 의한 일본적 해결에 관심을 가졌고, 또 그들의 자연과의 관계가 전환점에 왔기 때문에 일본적인 자연 모티프에 강하게 끌렸다고 말할 수 있다.

　일본의 자연표현은 유럽의 자연관을 다시 보게끔 하고, 모티프를 다루는 방식이나 친근한 소재, 우연성을 포함하는 과정의 즐거움, 율동적인 선이 주는 기쁨, 간결함이 주는 아름다움과 같은 새로운 가치관을 발견하게 해주었다. 오늘날 서구 미술에는 그것들이 너무나도 당연한 것처럼 두드러지고 깊게 뿌리내리고 있기에, 그것들이 이전에 귀하게 여겨지며

열렬한 사랑을 받거나 혹은 거부반응을 일으키고 비난의 대상이 되었다는 것 등은 대부분 잊혀졌다. 일본 미술을 소화하는 과정은 서구 미술의 본질을 흔들고 상처를 냈으나 그 커다란 에너지 속에 훌륭하게 흡수되었다. 결국 이처럼 흡수하고 소화하는 과정이야말로 건전한 문화의 육성을 도왔던 것이 아닐까. 서로 다른 문화를 통째로 도입하거나 모방하거나 혹은 자기 내부에 어떤 변화도 가져오지 않고 그저 장식물처럼 지나간다는 건 어느 문화에서나 매우 불운한 노릇이라고 할 수 있다.

3

모네의 〈라 자포네즈〉에 대하여
―이국을 향해 열린 창문

| 잡동사니 |

클로드 모네의 〈라 자포네즈〉도30는 미술사에서 전환점에 자리 잡은 작품도 아니고, 이 화가의 걸작으로 꼽을 만한 것도 아니다. 게다가 화가 자신은 이걸 '잡동사니'라고 불렀다. 경위는 이렇다. 1918년에 두 화상이 모네를 방문했고, 이들이 모네와 나누던 이야기에 이 작품이 불려나왔다.

베르넴(화상 중 한 명)이 그(모네)에게 물었다.

― 로장베르가 매우 비싼 가격에 당신의 〈부채를 든 일본 여인〉(〈라 자포네즈〉를 가리킨다)을 샀다는 것을 아십니까?

― 그가 내게 알려주었다네. 그런 잡동사니를 사다니!

― 잡동사니라고요? 베르넴은 놀라서 물었다.

― 그래, 잡동사니야. 한번 기분 나는 대로 그려 본 것뿐이야. 살롱에 〈녹색 옷을 입은 여인〉도31을 출품했는데 반응이 아주 좋았어. 그러자 쌍이 될 만한 그림을 그려보지 않겠냐고 권하더군. 굉장한 옷을 보여주면서 그걸 써 보라고 했어. 금실로 자수가 되어 있었는데, 옷의 어떤 부분은 두께가 몇 센티미터나 되었다네.

나(화상 장펠)는 모네에게 그게 사실이냐고 물었다. '물론이지'라는 대답이 돌아왔다. 모네는 예술가 특유의 오만함을 담아 '그 천을 보게나!'라고 했다. 또, 그 작품은 그가 처음으로 아내를 그린 초상화인데, 원래 갈색 머리인 아내가 그날 금발의 가발을 썼다고 알려주었다.주1

30 클로드 모네, 〈라 자포네즈〉, 1876,
보스턴 미술관
31 클로드 모네, 〈녹색 옷을
입은 여인(카미유)〉, 1866, 브레멘
쿤스트할레

　화가 자신이 잡동사니 취급한 이 불행한 작품은 그럼에
도 뭐라 말하기 어려운 기이한 매력을 지닌다. 붉은색이 선명
한 기모노를 입고 부채를 펼쳐 든 금발의 여인. 그녀는 길고
묵직한 옷을 걸친 가냘픈 몸을 옆으로 살짝 튼 채 미소를 띤
다. 기모노의 자수는 눈부시게 아름답고, 배경에는 각양각색
의 일본 부채가 벽에 이리저리 달려 있다. 제목이 〈라 자포네
즈(일본 여인)〉인데다 기모노와 부채가 등장하기 때문에 이 작
품은 당시 프랑스에서 크게 유행하던 자포니슴의 대표작으로
여겨졌고, 자포니슴을 다룬 화집에는 거의 빠짐없이 등장하
며 유명해졌다. 그 위상은 지금도 변함없다. 그러나 이 작품
에는 다른 맥락도 작용하는 게 아닐까. 왜냐하면 모네의 일본
취미(자포네즈리)를 분명하게 보여주는 것은 이 작품이 처음이
자 마지막이라는 것, 이 작품이 모네 자신이 말한 대로 〈녹색

옷을 입은 여인〉과 쌍을 이루는 작품으로 그려졌다는 것, 게다가 의상의 재질감을 표현한 방식이 사실주의적이라는 것 등, 자포니슴의 방향에서만 바라봐서는 설명할 수 없는 몇 가지 문제가 담겨 있기 때문이다. 우선 이 작품을 살펴보고 나서 〈녹색 옷을 입은 여인〉과 이 시대에 유행했던 여성 입상에 대해 살펴보겠다.

널리 알려진 대로 모네는 일본의 미술품, 특히 우키요에에 관심이 많았다. 모네가 반평생을 살았던 지베르니의 저택이 1980년부터 일반에 공개되었고, 그가 모은 우키요에도 오늘날 거기서 볼 수 있다. 하지만 모네는 관심이 많았던 것 치고는 작품 속에 일본 모티프를 이거다 싶게 확실하게 그려 넣은 적이 없고, 기껏 화병의 무늬 같은 데서 일본적인 이미지를 찾아볼 수 있는 정도다. '그림 속 그림'을 곧잘 구사했던 마네나 반 고흐와 달리, 모네는 자기 예술의 원천을 분명하게 드러내지 않았다.

〈라 자포네즈〉의 착상은 결코 새롭지 않다. 서구 여인이 일본의 기모노를 입은 모습은 휘슬러가 1864년에 그린 〈장미색과 은색-도자기 나라의 왕녀〉도32, 그리고 배경에 부채를 붙여 넣은 장치는 마네의 1873년에 그린 〈부채와 여인-니나 드 카이아스〉도33, 말하자면 〈라 자포네즈〉는 이 두 작품을 조합한 모양새다. 포즈를 결정할 때 도요쿠니의 〈무대의 배우-하마무라야〉나 〈무대의 배우-야마토야〉, 혹은 구니사다의 〈반딧불이 잡기〉도34와 같은 우키요에를 참고한 걸로 여겨진다. 하지만 인물의 모습은 어디까지나 실제 모델-배우의 무대 의상을 입은 아내 카미유를 눈앞에 두고 그렸기 때문에, 휘슬러가 기요나가나 도요쿠니 같은 화가들에게서 영향을 받아 그렸던 것처럼 인물을 위아래로 길게 늘이지는 않았다.

즉, 모네는 앞서 아무도 만들지 않았던 새로운 작품을 만들려던 게 아니라 휘슬러와 마네의 선례를 알고 있었고, 그것들처럼 일본 취미가 분명하게 담긴 작품을 자신도 그려 본 것

32 제임스 맥닐 휘슬러, 〈장미색과
은색—도자기 나라의 왕녀〉, 1864,
워싱턴, 프리어 갤러리
33 에두아르 마네, 〈부채와 여인
—니나 드 카이아스〉, 1873, 파리,
오르세 미술관

이었다. 또, 부채를 벽에 건다는 수법이나 서양 여인이 일본 옷을 입은 엇나간 매력을 재탕한다는 걸 알면서도 보란 듯이 일본의 소도구를 사용했다. 말하자면 이 작품은 애초에 의상과 돗자리莫薩, 둥근 부채와 쥘부채 같은 일본 수입품을 나열하기 위한 것이었다.

그것이 모네의 '자포네즈리'의 세계였다. 묘사된 물건은 모두 실물을 직접 보고 그렸을 것이다. 기모노에 대해서는 앞서 모네 자신이 언급한 대로이다. 부채에 대해서는 카미유의 등 뒤에 있는 새우와 도미를 낚는 도안과 같은 것이 루소의 도자기에 묘사되어 있으며,도35 발치의 양귀비꽃과 같은 도안은 르누아르가 〈꽃다발과 부채가 있는 정물〉도36에서 똑같은 양귀비꽃 부채를 그린 걸 보면, 이즈음 흔했던 부채를 그대로 그린 것일 뿐이라고 여겨진다. 모네가 자신의 집을 꾸몄던 부채를 르누아르가 그린 〈책을 읽는 모네 부인〉도37에서도 볼 수 있다.

34 3대 우타가와 도요쿠니(우타가와 구니사다), 〈반딧불이 잡기〉
35 프랑수아 외젠 루소, 〈그림이 있는 접시〉, 1870~1879년경, 리모주, 아드리앙 뒤부셰 미술관

| 이국주의 |

여기서 잠시 이국적인 모티프의 도입에 대해 생각해 보려 한다. 서양의 환경 속에 일본 물건을 그려 넣는 그림은 자포니슴 초기부터 오랫동안 여러 나라에서 나타났다. 이 경우 대체로 사실적인 기법으로 질감까지 묘사했기에 뭘 그렸는지 금방 알 수 있다. 형태와 색조로 일본에서 온 것이라고 알려주었기에, 일본의 알레고리라고도 할 수 있다.

특히 선호된 것이 병풍, 부채, 쥘부채, 기모노, 도자기, 책자, 우키요에 판화, 족자, 천, 데바코手箱(자주 쓰는 물건을 넣어두는 작은 상자–옮긴이) 등이었다. 이것들은 일본이 개국한 뒤 대량으로 유럽과 미국에 유입되어 일상에 깊이 자리 잡고 있었다. 하지만 그런 이유만으로 무의식적으로 묘사한 건 아니다. 화가들은 일본 물건이라는 걸 알 수 있도록 공들여 묘사했고, 그렇기 때문에 그림 속 서양 물건 사이에서 위화감을, 혹은 이질적인 인상을 주는 것이다. 말하자면 이채異彩를 띤다. 관객은 이런 물건에 눈길이 끌려 그게 무엇인지, 어떤 메시지를 전

하는지 읽어내려 한다.

즉, 화면에 담긴 일본 물건에는 서구 세계의 일상성과 관습과 폐쇄적인 세계를 깨트리려는 뭔가가 있으며, 그 이질성이 없어지지 않는 한은 이국에 대한 상상을 불러일으키는 단서로서 역할을 한다. 여기서 상기되는 이미지는 관객이 일본에 대해 지닌 지식에 따라 다양했겠지만 뭔가 신선한 것, 이국적인 매력을 발하는 것, 상상력을 자극하는 것이었으리라. 일찍이 중국이나 근동이 그랬던 것처럼 일본도 새로운 세계로서 서구 사람들의 눈앞에 나타났고, 그림에 묘사된 물건들은 새로운 세계로 향하는 창문이었다.

그런데 모네가 이제는 새로울 것도 없는 소재를 우려먹다시피 해서 그린 작품이 매우 자주 컬러 도판으로 책에 실리고, 소장처인 보스턴 미술관을 비롯하여 출품된 전람회마다 인기를 누린다. 그 이유는 모네가 이 그림을 그리려고 마음을 먹었던 이유이기도 한데, 이 그림에 담긴 마네나 휘슬러의 작품과 결정적으로 다른 요소 때문이다.

재질감이 생생한 리얼리즘이 그것이다. 이 작품이 많은 사람들의 눈을 끄는 것은 색채의 화려함과 의상의 특이한 무늬 때문이기도 하지만, 무엇보다도 그것들을 돋보이게 하고 손으로 직접 만지고 싶어질 만큼 사람들을 매료하는 재질감의 탁월함 때문이다. 모네 자신도 의상에 매료되어 이 그림을 그리게 되었다는 점을 은근히 내비쳤고, 두터운 금실 자수에 대해서도 특별히 언급했다.

이 작품은 제2회 인상주의 전람회에 출품되었다. 제1회 전람회와 마찬가지로 이번 전람회도 소수의 예외가 있기는 했지만 평단의 질타를 받았다. 그런데 때로는 악의에 찬 비방이 빗나간 찬사보다 본질을 더 잘 드러낸다. 저널리스트 샤를 비고의 가시 돋친 문장이 좋은 예다.

…… 이 번쩍거리는 대작을 보려면 눈이 아프기 십상이

다. 데생을 경멸하는 무리에 속한 무슈 모네는 여성의 얼굴에 볼륨감을 제대로 주지 않았다. 게다가 여성의 얼굴색은 마치 죽은 사람 같다. 그런데 의상에는 칼을 뽑는 일본의 괴인이 수놓아 있다. 정작 이 인물은 볼륨감과 입체감이 생생하기에 언뜻 보면 그림 속에 인물이 두 명 있는 것처럼 보인다. 무슈 모네는 일반적인 방식을 거스르는 사람이라는 걸 곧바로 알 수 있다.주2

　비방은 특정한 가치를 전제로 하기 때문에 그 가치를 공유하는 이에게는 곧바로 효과가 나타나지만, 그렇지 않은 경우는 통렬함을 느끼기는커녕 오히려 특징을 잘 알아본 것처럼 느껴진다. 이 비평가는 우선 인간의 얼굴을 되도록 정확하게 묘사해야 하고, 의상에 수놓인 인물이 더 두드러진 건 주객전도라며 당시의 상식을 바탕으로 비평했다. 하지만 그걸 일반적인 법칙으로 여기지 않는 오늘날의 관점에서는 그래서 대체 뭐가 나쁘다는 건지 질문을 던지게 된다. 모네의 입장에서는 의상 속의 인물을 칭찬받은 것만으로도 뿌듯하게 여겼을 것이다. 이 비평이 화가로서 모네를 어떻게 평가하는지는 일단 제쳐두고, 정곡을 찌른 것은 화가가 모델을 그리려고 한 게 아니라 의상을 그리려 했다는 걸 간파했다는 점이다. 모델 카미유는 물론 아름답지만, 꾸민 듯한 미소와 금발 때문에, 다른 초상화에서 보는 창백하고 병약하지만 사려 깊고 차분한 분위기가 전혀 없어서 딱히 카미유라고 볼 수도 없다. 이 그림의 주역은 화려한 붉은 의상에서 당장이라도 튀어나와 상대를 베려고 덤빌 것 같은 무사이고, 그리고 그걸 공들여 옷감에 담은, 금실이 잔뜩 들어간 자수와 옷감의 묵직한 표현이다. 금발은 라 자포네즈라는 제목에 대한 유희라고 생각되는데, 역시 화면 속에서 금실과 호응한다.
　모네가 의상을 표현한 솜씨에 대해서는 실제로 이 전람회에 대한 비평에서도 많은 찬사가 나왔고, 관립 전람회에서 재

질감이 뛰어난 그림을 많이 봐서 익숙했던 이들도 모네의 그림을 보고 놀랐다. 의상의 두께와 감촉도 각별하지만 한편으로 방석의 결이나 쥘부채의 대나무살, 쥘부채의 접히는 부분, 카미유의 금발 등 세부까지 재질감을 내는 데 공을 들여 실물과 꼭 같은 느낌을 준다. 아마 당시 관객 대부분은 도대체 무슨 그림인지도 알 수 없는 풍경화를 그리는 모네가 이만한 솜씨를 갖고 있다는 걸 처음 알았을 것이다. 모네보다 연장자인 마네나, 모네보다는 절충적인 휘슬러도 이국적인 모티프를 화면에 넣는 걸 좋아하긴 했지만 그 모티프만 공들여 묘사하거나 재질감을 내는 데 몰두하지는 않았고, 작품의 전체적인 조화 속에서 세부를 적절히 생략하면서 주제를 부각시켰다. 따라서 모네가 보여 준 재질감은 그 자신의 성향에서도 벗어났고, 이 무렵 자포니슴 화가들 중에서도 예외적이라고 할 수 있다. 왜냐하면 모네의 자포니슴은 원래 화면구성이나 공간 표현, 색채와 같이 본질적으로 조형적인 부분에 있었는데, 이 작품에서는 이국에서 온 물건에 대한 페티시즘, 혹은 그것들의 촉각적인 감각에 몰두했기 때문이다. 그것을 일단 자신의 회화에 받아들인 이상, 그때까지 유지해 온 자신의 입장에서 벗어나면서까지 그 촉각을 그리지 않을 수 없었을 것이다. 만년에 이 작품을 떠올리며 했던 씁쓸한 고백은 본연의 길에서 벗어났던 것에 대한 후회라고 볼 수 있다.주3

| 쌍을 이루는 〈라 자포네즈〉와 〈녹색 옷을 입은 여인〉 |

이 장의 첫머리에서 인용한 모네의 말처럼, 모네는 〈라 자포네즈〉를 〈녹색 옷을 입은 여인〉도31과 쌍을 이루도록 그렸다. 〈녹색 옷을 입은 여인〉은 9년 앞선 1866년에 그렸는데, 비평가 아르센 우세가 소장하고 있었다. 모네는 이 작품의 레플리카를 그려 두었다. 결혼 전 카미유의 초상이기도 했고, 살롱에서 좋은 평을 얻었던 터라 애착이 있었기 때문이리라. 〈라 자포네즈〉와 〈녹색 옷을 입은 여인〉은 크기주4나 화면 속 인물

의 위치가 거의 같아서, 인물이 같은 방향을 향한다는 점 말고
는 쌍을 이루는 작품으로서의 조건을 완전하게 갖추었다.

　쌍을 이루는 작품은 보통 같은 시기에 그리지만 나중에
한 점을 보태는 경우도 적지 않다. 쌍으로 묶이기에 공통점
과 차이점이 있고, 서로 통하면서도 대조적인 면을 강조함으
로써 한 점의 작품에는 온전히 담기 어려운 확장성을 지닌다.
이 두 작품의 공통점은 거의 같은 크기, 여성(게다가 같은 모델)
이 서 있는 모습, 의상이 화면에서 갖는 커다란 역할 등이며,
대조되는 점은 의상의 색(붉은색과 녹색), 머리칼의 색(흑발과 금
발), 일본 모티프와 서양 모티프, 배경이 있고 없음 등이다.

38 클로드 모네, 〈'풀밭 위의 점심'을
위한 습작〉, 1865–1866, 모스크바,
푸시킨 미술관

그런데 〈녹색 옷을 입은 여인〉은 모네의 작품들 속에서 어떤 위치에 있는 것일까? '바다 풍경'을 그린 그림으로 1865년에 관립 전람회인 살롱전에 데뷔한 모네는 풍경 속에 인물을 배치하는 구도에도 꽤 열의를 갖고 있었다. 마네가 앞서 내놓은 〈풀밭 위의 점심〉이나 부댕이 해변 풍경을 그린 그림처럼 옥외의 근대풍속화라는 새로운 장르에 참여한 것이다. 모네는 대작 〈풀밭 위의 점심〉도38을 그리기 시작했는데, 애초에 살롱전에 출품할 계획이었지만 물감을 비롯해 비용이 많이 들었고, 기한 내에 맞춰 완성할 수 없을 것 같아 작업을 일단 중단하였다. 그 후 살롱전에 내놓았을 때 확실히 입선할 수 있을 거라고 여긴 〈녹색 옷을 입은 여인〉의 제작에 들어간다.주5 나중에 더 언급하겠지만 비평가 토레 뷔르거에 따르면 모네는 이 그림을 나흘 만에 그렸다고 한다. 나흘 안에 완성할 수 있고 확실하게 입선할 수 있는 작품이라면 인물화밖에 없었을 것이다. 모네는 주제 자체가 무난하고, 게다가 충분히 호평을 받을 수 있는 작품을 필요로 하고 있었다. 이 무렵 모네는 돈도 없었고 미래도 불투명했다. 그림을 팔아야만 살 수 있는 처지였다. 그러자면 앞서 얻은 호평에 어긋나서는 안 되었기 때문에, 화가로서 정말로 그리고 싶었던 〈풀밭 위의 점심〉 같은 작품을 계속 그려나가려면 어느 정도 타협해야 한다고 생각했으리라. 충실한 카미유는 〈풀밭 위의 점심〉에 이어서 여기서도 참을성 강한 모델로 등장한다. 모네가 선택한 포즈는 매우 우아한 것이었다. 뒤에 더 보겠지만 이러한 포즈는 이 무렵 일종의 패턴으로 정착되어 있었다. 특히 의상의 아름다움을 부각시키려면 드레스의 옷자락을 길게 잡는 게 좋았다. 물론 이렇게 되면 얼굴의 특징을 반밖에 그리지 못한다. 그리고 색조를 가능한 억제하여 〈풀밭 위의 점심〉 같은 생생한 색채와 굵고 거친 터치를 사용하지 않았고, 새틴이 가득 들어간 천이 마치 옷이 스치는 소리라도 들리는 것처럼 착각을 불러일으킬 만큼 광택을 주었으며, 주름 하나하나를 묘사했

다. 기대했던 대로 이 작품은 호평을 얻었다. 기성 평론가 중에서는 토레 뷔르거가, 신예 평론가 중에서는 졸라가 호평을 했다. 토레 뷔르거는 이렇게 썼다.

> 서 있는 여성을 뒤에서 본 모습으로, 아름다운 녹색 비단 옷자락이 땅에 끌리고 있다. 마치 파올로 베로네세의 그림 속 옷감처럼 빛난다. 내가 심사위원 여러분께 말씀드리고 싶은 건 이 화사한 그림을 화가는 겨우 나흘 만에 그려냈다는 점이다. 화가는 젊다. 아틀리에에 가만히 있지 못하고 라일락을 꺾으러 갔다. 살롱전은 다가오고 있다. 카미유가 제비꽃을 들고 온다. 녹색 드레스와 벨벳 윗도리를 입은 모습으로. 이렇게 카미유는 불사의 존재가 되어 녹색 여인으로 불리게 되었다.주6

매우 로맨틱한 해석이다. 베로네세에 빗대기는 했지만, 토레 뷔르거 자신이 좋아하는 네덜란드 풍속화의 조용한 존재감 같은 점이 마음에 들었을 것이다. 한편 졸라는 이렇게 썼다.

> 고백건대 나는 무슈 모네의 〈카미유(녹색 옷을 입은 여인)〉 앞에서 발걸음을 멈추고 가장 오래 서 있었다. 그렇다. 이 작품이야말로 재치가 있고, 거세된 무리 속에 자리 잡은 유일한 수컷이었다. 자연을 향해 열린 창문과도 같은 이 그림에 비하면 주위의 다른 그림들은 얼마나 볼품없는지! 이 그림은 사실주의를 뛰어넘는다. 모든 세부를 무미건조하게 만들지 않고 그릴 수 있는 섬세하고 강력한 해석자인 것이다.주7

1866년이라는 시점에서 이 작품의 매력은, 전통의 테두리 안에 있으면서도 그 표현이 교과서적인 규약에 얽매이지 않고, 여성의 모습과 옷감 같은 것을 묘사하는 본연의 즐거움, 즉 자신의 감각에 따라 그림을 그리는 즐거움을 화가가 적

극적으로 누리고 있었다는 점이리라. 그것은 이 무렵 모네가 추구하던 실외 풍경 속 인물화 표현의 혁명적인 참신함에 미치지는 못하지만, 비록 타협을 하더라도 본래의 재능을 가릴 수 없을 만큼 필치 하나하나가 적확하다. 그리고 화가에게도 그 기량을 칭찬받는 것은 하나의 기쁨이었을 것이다. 자신은 회화라는 것을 당신들과 다른 방식으로 해석하고 있지만, 당신들의 방식으로도 이만큼이나 솜씨를 보여줄 수 있다는 예술가로서의 자부심은 모네뿐만 아니라 예부터 화가를 둘러싼 여러 가지 이야기에 나타난다. 〈녹색 옷을 입은 여인〉의 위상은 이런 것이라고 생각된다.

앞서 〈라 자포네즈〉의 재질감이 모네의 자포네즈리를 드러낸다고 했는데, 그 작품이 〈녹색 옷을 입은 여인〉의 쌍으로서 그려진 것 또한 재질감에 공을 들인 이유라고 볼 수 있다. 또 쌍을 이루는 이 두 작품에서 공통적으로 의상이 중요한 역할을 하는데, 두 작품 모두 의상이 차지하는 의미와 비중이 크고, 재질감의 표현에 공을 들였다. 쌍을 이루는 작품이라면 테크닉도 공통점을 지녀야 한다. 10년 가까이 간극을 둔 작품이라면 어쩔 수 없이 테크닉이 달라지겠지만, 그렇더라도 닮도록 주의를 기울이지 않으면 쌍으로서의 성격은 생겨나지 않는다. 〈녹색 옷을 입은 여인〉의 훌륭한 비단의 광택에 맞추어 〈라 자포네즈〉에 두터운 자수를 그려 넣었을 것이다.

그러면 왜 이 두 점이 '쌍을 이루는 작품'이어야만 하는지 의문이 생기는 것도 당연한 노릇이다. 좋은 평을 받았다지만 10년 가까이 세월이 지났고 같은 컬렉터의 벽을 장식하는 것도 아닌데, 왜 모네는 쌍이 되도록 주의를 기울였던 걸까. 그것은 〈라 자포네즈〉가 초상화가 아닌 것과 마찬가지로 〈녹색 옷을 입은 여인〉도 초상화가 아니라는 점을 강조하기 위해서가 아닐까. 1906년에 이 그림을 소장한 브레멘 미술관의 관장이 물었을 때 모네는 이렇게 대답했다. "이 그림의 모델은 분명히 모네 부인, 즉 내 첫 번째 아내입니다. 물론 모델과 닮기

는 했지만 엄밀히 말하자면 나는 초상화를 그리려던 게 아니었고, 당시 파리지엔의 모습을 그리고 싶었습니다."주8 즉, 이그림은 〈라 자포네즈〉와 나란히 〈라 파리지엔〉이 되어야 했던 것이 아닐까. 혹은 〈붉은 기모노를 입은 여인〉과 나란히 〈녹색 옷을 입은 여인〉이 되어야 했다. 빨강과 초록이 보색 관계라는 걸 당연히 모네는 알고 있었다. 적어도 1875년 무렵에는 초상화로서가 아니라 그 후 그가 몇 점인가 그린, 서 있는 여성을 그린 풍속화로서 받아들여졌던 것이 거의 틀림없다.

| 서 있는 여성의 모습 |

모네가 서 있는 여성을 단독으로 그린 작품은 몇 점 안 되지만 이들 모두 특색이 강하다. 〈녹색 옷을 입은 여인〉이 성공을 거둔 뒤로 주문을 받은 〈고디베르 부인의 초상〉도39이 있는

39 클로드 모네, 〈고디베르 부인의 초상〉, 1868, 파리, 오르세 미술관
40 클로드 모네, 〈산책-양산을 쓴 여인〉, 1875, 워싱턴, 내셔널 갤러리

데, 〈녹색 옷을 입은 여인〉과 비슷한 각도에서 바라본 모습으
로서 의상의 아름다움과 재질감을 부각시켰다. 모델의 얼굴
은 옆모습보다 더 뒤에서 본 각도로 그렸다. 또 〈라 자포네즈〉
와 같은 해인 1875년에 그린 〈산책-양산을 쓴 여인〉도40에는
어린 아이의 반신상이 따로 등장하는데, 바람에 나부끼며 이
쪽을 돌아보는 몸짓을 보이는 여성은 나선형의 뒤틀린 움직
임으로 운동감을 자아낸다. 그리고 다시 쌍으로 그린 아름답
기 그지없는 두 점, 〈양산을 쓴 여인(오른편을 향한)〉도41과 〈양
산을 쓴 여인(왼편을 향한)〉도42에서 정점에 이른다. 이들 작품
모두 여성의 얼굴이 분명치 않고 옷자락의 흐름과 포즈가 우
아하다. 뒤로 갈수록 의상이나 여타 소품의 재질감은 약해지
고, 인상주의의 특징인 촘촘한 터치로 환원된다. 커다란 화면
에 담긴 인물이라면 〈풀밭 위의 점심〉 속 왼편의 여성들도43,

41 클로드 모네, 〈양산을 쓴
여인(오른편을 향한)〉, 1886, 파리,
오르세 미술관
42 클로드 모네, 〈양산을 쓴
여인(왼편을 향한)〉, 1886, 파리, 오르세
미술관

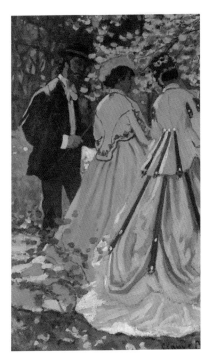

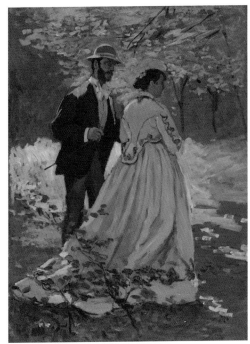

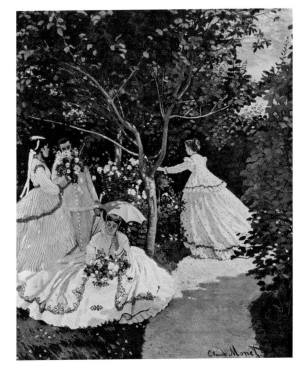

43 38의 부분
44 클로드 모네, 〈바지유와 카미유〉,
1865, 워싱턴, 내셔널 갤러리
45 클로드 모네, 〈정원의 여인들〉,
1866–1867, 파리, 오르세 미술관

그 습작이 된 〈바지유와 카미유〉도44, 〈정원의 여인들〉도45등에 나타난 인물들이다.

그런데 여성이 홀로 서 있는 도상이라면, 19세기 특히 제2제정 시대(1852-1870년)에 초상화 분야에서 크게 유행했다. 1789년 프랑스 대혁명 이전, 앙시앵 레짐(구체제)에서 여성뿐만 아니라 입상의 전신 초상화는 왕실이나 대귀족의 고상한 초상화로서 특별한 형식이었다. 애초에 초상화라는 게 그 자체로 귀족계급을 위한 것이었고, 시민이 초상화의 모델이 된 건 대체로 19세기 들어서부터였다. 시민계급이 득세하자 이전에 소유할 수 없었던 문화에 대한 요구로서 화가들에게 초상화 주문이 쇄도했다. 예를 들어 1857년 살롱에 출품된 1,208점의 회화 중 302점이 초상화였다고 한다.주9 이러한 현상은 장르의 서열이 명확했던 회화에서, 특히 시민을 모델로 그린 초상화의 위상이 매우 낮았던 19세기 이전에는 생각할 수 없었던 일이다. 이런 도상의 유행은 제2제정이라는 부르주아 문화의 난숙기에 정점에 이르렀다.

46 프란츠 크사버 빈터할터, 〈18세기 의상을 입은 황후 외제니〉, 1854, 뉴욕. 메트로폴리탄 미술관
47 외젠 부댕, 〈투르빌 해변의 메테르니히 공작부인〉, 1869–1870. 뉴욕. 개인소장

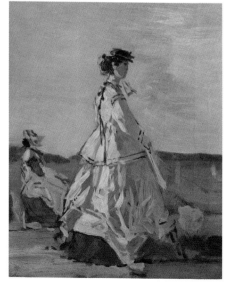

48 알프레드 스테방스, 〈함께 나갈까,
피도?(산책을 위한 외출)〉, 1859,
필라델피아 미술관
49 귀스타브 쿠르베, 〈화가의
아틀리에(부분)〉, 1855, 파리, 오르세
미술관

이러한 가운데 여성초상화에서 우아함의 추구는 위로는 황후 외제니부터 아래는 서민에 이르기까지 차이가 컸다. 나폴레옹 3세의 황후 외제니는 그 시대 여성문화의 유행을 창조해 낸 강력한 원천이었다. 이 매력 넘치는 스페인 출신 황후는 호화로운 생활로 인해 마리 앙투아네트에 비유될 정도였다. 외제니의 의상과 생활모습은 프랑스 궁정뿐만 아니라 일반 여성들도 모방했다. 초상화도 예외는 아니었다. 독일 출신 화가 빈터할터는 우아하고 감미로운 초상화로 황후의 마음을 빼앗아 궁정화가로서 많은 주문을 받았다. 예를 들어 1854년이라는 시대에 맞지 않게 예스러운 로코코풍의 초상화도46는 황후의 취미를 단적으로 보여주는데, 이러한 타입의 초상화를 다른 궁정 주문이나 화가들을 통해서 사람들이 모방했다고 생각된다.

또 〈녹색 옷을 입은 여인〉보다 뒤에 그린 그림이기는 하지만, 부댕의 〈투르빌 해변의 메테르니히 공작부인〉도47도 〈산책-양산을 쓴 여인〉과 같은 타입인데, 이제는 거의 초상화

라 말할 수 없는 풍속화적인 것이지만, 옷자락을 나부끼며 해변에 서 있는 우아한 여성상이다. 이 밖에도 초상화는 아니지만 모네의 작품과 유사한 것으로는 알프레드 스테방스의 〈함께 나갈까, 피도?(산책을 위한 외출)〉도48, 주10를 들 수 있는데, 풍속화인 이 작품의 모델은 화가의 아내이다. 또, 쿠르베의 대작 〈화가의 아틀리에〉도49, 주11에서 화면 오른편 앞쪽에 숄을 두르고 서 있는, 사바티에 부인으로 추정되는 여성을 들 수 있다. 이러한 예는 너무 많아 일일이 열거하기도 어렵지만, 화풍에 상관없이 널리 그려진 증거로서 코로의 〈푸른 옷을 입은 여인〉도50, 르누아르의 〈시슬레 부부의 초상〉(1868년경), 카롤뤼스 뒤랑의 〈장갑을 벗는 여인〉도51 등을 들 수 있다. 그리고 회화뿐만 아니라, 유행하는 패션을 다룬 잡지에 실린 판화들에서 당시 화가들은 모티프를 얻었는데, 이들 판화에도 우아

50 장 바티스트 카미유 코로, 〈푸른 옷을 입은 여인〉, 1874, 파리, 루브르 미술관
51 카롤뤼스 뒤랑, 〈장갑을 벗는 여인〉, 1869, 파리, 오르세 미술관

한 여성의 입상이 자주 등장한다.도52, 주12 이처럼 여성을 그린 그림에서, 모델로서는 위로 황후부터 아래로 서민 여성까지, 화가로서는 아카데미의 화가들부터 혁명적인 반역아에 이르기까지 접근하는 방식은 서로 비슷하다.

　여기까지 살펴본 대로, 〈녹색 옷을 입은 여인〉은 모네의 회화혁명의 계보에서 나왔다기보다는 모네가 점차 벗어나고 있었던 당대 풍속화와의 접점에서 나왔다고 할 수 있다. 그 배후에는 여성이 우아한 모습으로 서 있는 도상이 유행한 것과, 재질감의 표현에서 여전히 사실성을 높이 여기는, 기량에 대한 신앙이 살아 있었다. 〈라 자포네즈〉를 〈녹색 옷을 입은 여인〉과 쌍을 이루는 작품으로 제작하기로 마음먹었을 때, 모네에게는 앞서 언급한 몇 쌍의 대조적인 요소에 더해 또 한 가지, 여성이 우아한 모습으로 서 있는 자세인 일본적인 춤의 포즈를, 느긋하게 걷는 파리지엔의 포즈와 대비시키려는 의도가 있었던 게 아닐까. 다시 말하자면 〈라 자포네즈〉의 도상은 제2제정 이래 유행했던 여성 입상에 새로이 더해진 '동양판'이며 보기에 따라서는 '대립쌍'이라고도 할 수 있다. 어쨌든 이러한 유행에서 생겨난 것은 분명하다. 그리고 기법 면에서

는 사물에 대한 촉각적인 애착, 바꿔 말하자면 오래전부터 사람들에게 기쁨을 준 '실물과 똑같다'라는, 보는 이의 눈의 쾌락과 그리는 이의 예술가로서의 자부심에 잠깐이나마 몸을 맡겼던 것이다. 근대 회화는 색채과 공간을 탁월하게 묘사하는 걸 과제로 삼았고 모네 스스로 그 선두에 있던 기수였다. 그러나 그 때문에 원초적이지만 시각예술의 기본적인 요소이기도 한 '실물과 똑같다'라는 기쁨을 간과하고 있었다. 하지만 스스로 예외적인 작품으로 분류했던 이 한 쌍의 작품에서 모네 또한 자신의 본능에 저항하지 못했다는 점은, 실물을 그대로 묘사해야 한다는 관념이 얼마나 뿌리 깊은 것인지를 새삼 인식하게 한다.

A travers
–모네의 〈나뭇가지 건너편의 봄〉에 대하여

| 〈나뭇가지 건너편의 봄〉의 위상 |

1879년의 제4회 인상주의 전시회에 클로드 모네는 서로 닮은 작품 두 점을 출품했다. 한 점은 〈그랑드 자트 섬〉(w456)이고, 다른 한 점은 〈센 강, 쿠르브부아 풍경〉(w457)주1이다. 둘 다 1878년에 그렸다. 제목은 다르지만 두 점 모두 파리 교외의 그랑드 자트 섬 맞은편의 쿠르브부아를 묘사했다. 이 작품들은 부드러운 잎이 달린 연약한 나뭇가지가 전경을 가득 채우고 그 틈새로 강과 반대편 강변의 모습이 엿보이는 구도로, 당시의 작품으로서는 매우 특이했지만 의외로 관객들의 주목을 끌지는 못했다.

　　두 점 중에서 〈센 강, 쿠르브부아 풍경〉은 그해 4월 23일자 『르 샤리바리』에 캐리커처로 실렸다. 거기서는 모네의 작품에서 나무줄기만 강조되었고, 작품 앞에서 남녀가 이런 대화를 나눈다. '나무줄기만 그렸군!' '어머나, 제목만 괜찮았으면 위, 아래로 두 점을 더 팔 수 있었을 텐데.'도53주2 캐리커처의 대상이 될 만큼 꽤나 기묘한 느낌을 주었던 것이다. 하지만 화면에 꼼꼼하게 묘사된 나뭇잎으로 뒤덮여 있다는 점은 무시하고 나무줄기의 중앙 부분만 옮겨놓은 건 그림에 대한 야유이다. 이 작품이 좋든 나쁘든 예리한 비평의 대상이 되지 못했던 것은 이때까지 대중은 물론 비평가들도 인상주의 작품을 진지하게 여기지 않았기 때문이라고 생각한다.

　　〈그랑드 자트 섬〉과 구도가 거의 같은 작품이 있는데, 파리 마르모탕 미술관에 소장된 〈나뭇가지 건너편의 봄〉도54이

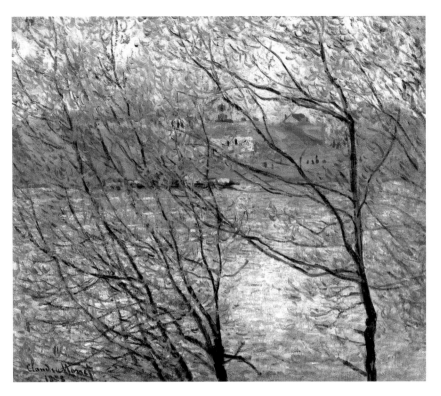

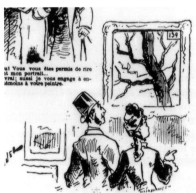

PAYSAGE À COURBEVOIE.
— Mais on ne voit que le milieu d'un arbre !...
— Dame ! si le sujet plaît, l'artiste peut le compléter en vendant
deux autres toiles.

53 들라네, 앙데팡당 전시회에서,
『르 샤리바리』 1879년 4월 23일(아래)
54 클로드 모네, 〈나뭇가지 건너편의
봄〉, 1878, 파리, 마르모탕 미술관(위)

다. 이 장에서 다루려는 문제는 이 세 작품에 공통되는 것이므로 일반에게 공개되어 있는 마르모탕 미술관 소장품을 주로 살펴보려 한다.

르네상스 이래로 회화에서 공간을 표현하면서 강 한편에서 반대편 강변을 보고 묘사하는 것, 즉 강을 옆에서 가로지르는 모습으로 그린다는 건 있을 수 없었다. 옆에서 본 강은 화면 속의 깊이를 나타내는 데 전혀 맞지 않으며, 강에 평행하는 건너편 풍경 또한 공간표현에 적합하지 않다. 하지만 모네나 시슬리는 이미 거듭하여 이런 방식으로 묘사했다. 이 시대의 전체적인 경향 속에서 보면 참신했던 이 구도도 이 시기 그들에게는 새롭지 않았다.

이 세 점의 작품은 인상주의 회화에서, 모네가 그때까지 그린 그림들 중에서도 무척 새롭고 특이했다. 앞서 본 대로 화면 전체를 가느다란 나뭇잎이 가득 채우고 있다. 일반적으로 중경에서 원경을 조망한다는 풍경화의 상식을 뒤집는 것이다. 화면 아래쪽 절반을 강이 차지하고, 그 위로 띠처럼 늘어선 건너편 집들과 위쪽의 하늘을 전경의 나뭇잎 사이로 볼 수 있다. 하지만 그 모습은 아주 흐릿해서 관객에게는 건너편 집들이 어떻게 생겼는지 잘 보이지 않는다. 중경에서 후경에 걸쳐 공간의 깊이와 밝음을 강조하기 위해, 전경의 양쪽 끝에 바위와 수목을 놓고는 이걸 역광으로 어둡게 그리는 르푸수아르repoussoir라는 기법을 구사했다. 이 기법은 때때로 화면에 꽤 널찍하게 들어가는데, 이때 화가는 나머지 부분의 깊이를 드러내기 위해 공을 들인다. 하지만 모네는 애초에 깊이를 표현하는 데는 별 관심이 없었다. 그렇다면 도대체 왜 모네는 이처럼 특이한 그림을 그렸을까?

| 스다레 효과 |

클로드 모네는 늦어도 1860년대부터는 일본 미술에 관심을 갖고 우키요에 판화를 모으기 시작했다. 그가 노년을 보낸 지

베르니 저택에 우키요에를 장식했다는 건 널리 알려진 사실이다. 그가 갖고 있던 삽화본은 지베르니가 아니라 마르모탕 미술관에 소장되어 있다. 모네의 자포니슴에 대해서는 이 책의 5장에서 전체적으로 다룰 것이다. 앞서 3장에서 본 보스턴 미술관 소장품 〈라 자포네즈〉도30처럼 예외적인 작품도 있지만, 모네는 일본인이 바깥세상을 바라보는 시각을 민감하게 받아들였고 깊이 이해했으며 이를 바탕으로 독자적인 표현세계를 열었다. 예를 들어 다카시나 슈지高階秀爾의 지적처럼, 화면 위쪽에 일부 드러난 '하늘에서 내려오는 나뭇가지'는 일본 미술에서는 바깥세상을 암시하는 데 곧잘 사용되었던 효과적인 방식인데, 모네는 이를 정확하게 이해하여 자신의 작품에 교묘하게 담았다.주3 이는 그저 일본 미술의 장식성을 작품에 사용한 수준이 아니라, 르네상스 이래 서구에서 근거로 삼았던 균일하고 명쾌한 3차원적인 공간표현에 대한 근본적인 질문이었다.

그런데 〈나뭇가지 건너편의 봄〉이라는 제목이 실제로 언제 붙은 건지는 알 수 없지만, 이 작품의 특징을 훌륭하게 나타낸다. 1889년에 모네가 로댕과 함께 열었던 전시에 출품하였을 때 이 작품의 제목은 〈풍경, 쿠르브부아(Paysage: Cour­bevoie)〉였다.주4 이 작품의 현재 프랑스어 제목은 'Le Printemps à travers les branches'이다. 'à travers'는 어떤 면이나 상태가 한쪽에서 다른 쪽으로 옮겨가는 것을 나타내는 전치사구인데(『로베르 사전』), 이 경우는 시선이 눈앞의 나뭇잎들 사이를 지나 건너편으로 이동하여 강과 강변의 모습에 이른다는 걸 나타낸다. 앞서 언급한 것처럼 화가의 애초 목적은 나뭇잎 건너편의 경치를 묘사하는 게 아니었다. 나뭇잎은 르푸수아르와 같은 수단이 아니라 모네에게는 그 자체도 동등하게 묘사하려는 대상이었던 것이다.

앞서 언급한 것처럼 유럽인들이 사물을 바라보는 방식에는 'à travers'가 존재하지 않는다. 그것은 일본의 미술표현, 일

본인이 사물을 바라보는 방식에 깊이 뿌리내린 것이다. 그러나 실제로는 이러한 표현에 대해 미술사적인 고찰이 거의 이루어지지 않았다. 최근에야 다나카 에이지가 이를 '스다레 효과'('스다레'는 갈대나 대나무로 만든 발을 가리킨다—옮긴이)라고 부르기 시작했다.주5 다나카는 '스다레 효과(발이 쳐진 효과)'가 일본의 전통적인 표현방식이라며,〈겐지모노가타리 에마키〉등에서 발簾 안쪽에 있는 대상을 바라보며 가을풀을 중층적으로 표현한 예를 들었고, 에도 시대의 미술, 예를 들어 우키요에와 사카이 호이쓰酒井抱一의 작품에서 이런 표현방식이 성숙했다고 지적했다. 즉, 대상 앞에 발을 치거나 화초를 두어서 그 뒤편의 인물과 사물을 더욱 강조하는 '이키粹'의 미학이 '스다레의 효과'의 바탕에 있다고 했다.

문학에서 일본 미술을 언급한 대목에서도 '스다레 효과'를 의식한 것을 찾아볼 수 있다. 일찍부터 자포니슴에 심취했던 에드몽 드 공쿠르와 쥘 드 공쿠르 형제가 쓴『마네트 살로몽』(1867년 출간)은 일본 미술에 대한 언급이 많은 것으로 유명한데, 주인공 화가 코리올리가 일본 삽화본을 보면서 빠져 들어가는 모습이 이렇게 묘사되었다.

…… 그러자 갑자기, 그가 보고 있던 책의 한 페이지에 담긴 꽃 그림이 5월의 식물 표본처럼, 갓 뜯어와 그 색채의 발아와 생기발랄한 부드러움이 한창일 때 수채로 그려진 한 움큼의 봄처럼 보였다. 그림은 지그재그로 뻗어가는 가지이거나 종이 위에 눈물처럼 떨어지는 색의 물방울이거나, 농담濃淡이 있는 데생의 무지개 속에서 벌레 무리가 놀고 있는 것 같았다. 여기저기에, 해안은 눈부실 정도로 희고, 게들로 가득한 해변을 보여주었다.
노란 문과 대나무 격자와 푸른 초롱꽃 울타리 너머로 다실의 정원이 보일 듯 말듯 하다.주6

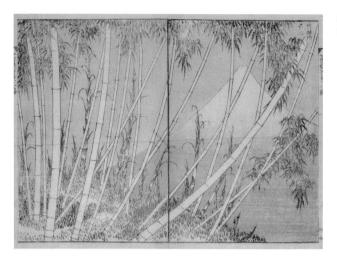

일본 미술품을 취급하는 가게에서 곧잘 마주쳤던 공쿠르
형제와 모네는 예술적인 경향도 달랐고 공쿠르 형제의 반유
태주의 성향 등의 이유로 결코 친해질 수는 없었지만, 취미를
공유하는 사람들로서 서로 관심을 나누었으니 모네는 이 소
설에 관심을 가졌을 터이다.

에도시대에 유행했던 '스다레 효과'와 모네의 'à travers'
가 과연 같은 효과를 지향했는지는 뒤에 더 살펴보기로 하고,
여기서는 모네가 실제로 어떤 작품에서 착상을 얻어 〈나뭇가
지 건너편의 봄〉을 그렸는지 고찰할 것이다.

모네가 수집했던 에도시대 풍속화들 중에서 이 작품과 가
장 가깝게 보이는 건 가쓰시카 호쿠사이의 『후가쿠백경』 중
〈대숲의 후지산〉도55이다. 모네는 세 권 한 세트였던 이 책을
두 세트나 갖고 있었다. 하지만 1878년 이전에 손에 넣었는지
는 알 수 없다.주7 서로 다른 방향과 각도에서 바라본 후지산
의 모습을 100점이나 담은『후가쿠백경』은 기발한 발상을 보
여 주는 시리즈로서, 『호쿠사이망가』와 함께 자포니슴에 영
감을 주었던 가장 중요한 원천이었다. 전경에 묘사된 대나무
가 화면을 가득 메우고 원래 주제인 후지산이 그 너머로 보인

다. 이 작품에서는 '스다레 효과'가 사용되었다. 후지산을 직접 바라보지 않고 대나무 사이로 이 신령한 산을 바라보는, 약간 변형된 구도인 것이다. 대나무의 생생하고 힘찬 선이 리듬감을 자아내며 후지산의 윤곽에 멋지게 대응한다. 또, 화면 위편의 무성한 댓잎과, 대나무의 흰 선 사이를 메우듯 힘차게 솟은 죽순이 장식적인 재미를 더한다. 뛰어난 구성이 돋보이는 이 시리즈 중에서도 간결하고 매력적인 작품이다.

자포니슴의 모티프를 훌륭하게 분류한 지크프리트 비흐만Siegfried Wichmann은 자신의 저서『자포니슴』의「격자와 울타리」라는 장에서 이렇게 지적했다.

우키요에 판화에 묘사된 장지문이나 격자문과 같은 격자 구조는 유럽 예술가들이 보기에 베일과 같은 장치로 공간을 나누려고 궁리한 끝에 나온 아름답고 효과적인 결과물이었다. 우타마로는 그것들을 이용해 우키요에 판화의 전통에 따라 자못 어지러우면서도 색다른 유형의 회화 공간을 만들어냈다.주8

특히 이 〈대숲의 후지산〉에 대해서는 이렇게 썼다.

56 바카라 크리스탈 제조소, 〈대나무 문양 화병〉, 1878, 파리, 바카라 미술관
57 가쓰시카 호쿠사이, 〈후가쿠백경 학이 있는 후지산〉, 1834

후기 우키요에에서 화면에 삽입된 격자는 특별한 의미를 지녔다. 한편 그것은 뒤편에 펼쳐진 풍경으로부터 전경을 분리시켰는데, 때로 놀랄 만큼 시각적인 움직임을 지녀 공간적 통일을 이루었다. 호쿠사이의 풍경화는 이러한 기법의 좋은 예다. 〈대숲의 후지산〉이 그렇다. 호쿠사이는 화면을 소나무(?)의 둥치를 이용하여 수직으로 자르고는, 나무의 윗부분은 장식적으로 묘사하여 잎이 보이도록 했는데, 그걸 화면 위편에서 절단하여 둥치와 긴장 관계를 갖게 했다. 이와 같은 방법으로 그는 원근법적인 구도 속에서 가깝고 먼 것을 알아보기 쉽게 표현했고, 나아가 드라마틱하게 만들었다.주9

이처럼 조형적으로 무척이나 세련된 작품이 1878년에 아직 모네의 컬렉션에 들어 있지 않았다고 하더라도 1860년대 초부터 우키요에를 모았던 모네가 이걸 몰랐을 리는 없다. 파리의 자포니슴에서, 특히 초기에는 호쿠사이의 명성이 압도적이었기 때문이다.

이와 비슷하게 1878년에 바카라 크리스탈 제조소에서는 대나무 숲에서 학鶴이 날개를 펼친 모습을 담은 화병을 제작했다.도56 이상하게 작은 이 학은 『후가쿠백경』 초편의 〈학이 있는 후지산〉도57에서 온 것이다. 화병의 대나무는 〈대숲의 후지산〉에 묘사된 대나무와 무척 닮았다.주10

또, 호쿠사이의 이 작품에서 영향을 받은 건지, 혹은 우타가와 히로시게가 『명소에도백경』에서 여러 차례 구사한, 전경에 인물이나 사물을 크게 넣어서 원경과의 대비를 두드러지게 하는 방식에서 영향을 받은 건지는 알 수 없지만, 1878년 제3회 인상주의 전시회에 출품된 귀스타브 카유보트의 〈유럽 다리〉도58는 대담한 구도가 그야말로 충격적이었다. 그런데 카유보트는 구도의 의외성에만 관심이 있었다.

호쿠사이의 〈대숲의 후지산〉은 비흐만이 지적한 것처럼 선적 표현을 통해 날카로운 구도를 나타냈지만, 다나카 에이

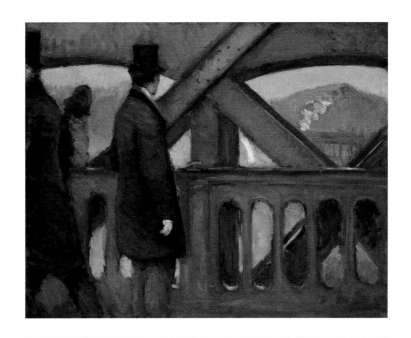

58 귀스타브 카유보트, 〈유럽 다리〉,
1877, 포트워스, 킴벨 미술관
59 기타가와 우타마로, 〈네 발 그물〉,
18세기 말–19세기 초, 암스테르담 국립
미술관

지가 지적한 '스다레 효과'가 주는 정서적, 심리적 의미는 희
박하다. 모네의 작품은 색채가 풍성하고 좀 더 부드러운 느낌
을 준다. 즉, 눈앞을 가리는 선적 요소가 강한 대나무보다는,
기타가와 우타마로가 그려 만든 세 장 한 세트 판화 〈네 발 그
물〉도59에 묘사된 그물이 모네의 감각에 더 가까웠을지도 모
른다. 하지만 우타마로를 특히 더 좋아했던 모네의 컬렉션에
이 작품은 들어 있지 않다.

| 모네의 시각체험 |

호쿠사이의 〈대숲의 후지산〉과 우타마로의 〈네 발 그물〉은 두 점 모두 모네의 〈나뭇가지 건너편의 봄〉과 닮았으면서도, 기본적으로는 다른 세계를 지향한다는 느낌을 준다. 그것은 어떤 차이일까?

우타마로의 작품은 '스다레 효과'의 가장 훌륭한 예를 보여 준다. 취기가 올라 옷을 살짝 풀어헤친 여성들이 물장난을 치는 요염한 모습이 반투명한 베일과도 같은 그물에 가려져 있는데, 이처럼 가림으로써 오히려 관심을 끌게 하는 심리적 기교가 작동한다.

묘사하려는 대상은 물론 그물 건너편의 여성들이다. 그물이 가리고 있대도 여성들을 허투루 묘사하지는 않았는데, 여러 개의 판을 겹쳐 찍는 목판화에서 이런 묘사는 어렵지 않다. 그물은 아주 부드럽고 균일하게 묘사되어 인물을 한껏 돋보이게 한다.

호쿠사이의 작품에서는 후지산이라는 큰 주제가 대전제이기 때문에 이 시리즈에서 후지산이 화면마다 들어가기는 했지만, 때로는 구체적인 묘사 없이 암시되기만 했다. 〈대숲의 후지산〉에서 후지산 자체는 몇 개의 선으로, 말하자면 일종의 기호로서만 등장했다. 이 작품의 요체는 눈앞에 바짝 자리 잡은 대나무가 시야를 가득 메우고 대나무의 선이 후지산을 세로로 쪼개는 낯선 구도와 장식적인 아름다움이다. 이 시리즈 자체의 의도는, 구도의 온갖 가능성을 시야의 가능한 범위에서 추구하고, 때로는 시각의 경험을 넘어 의식의 차원으로까지 넓히려는 시도이다.

모네의 〈나뭇가지 건너편의 봄〉이 호쿠사이나 우타마로의 작품과 다른 점은, 나뭇잎 너머를 묘사하기 위해 '스다레 효과'를 사용한 것도 아니고, 독특한 구도의 재미를 추구한 것도 아니라는 것이다. 아무래도 서양 전통에는 없는 이런 표현은 모네에게 충격을 주었을 것이다. 하지만 모네는 호쿠사

이나 우타마로의 매력적인 표현을 그대로 빌려 오지 않았다. 모네는 그것을 자신의 시각체험으로 바꿔서 자신의 예술로 끌어들였다. 즉, 모네의 그림에 묘사된 것은 모네 자신이 본 정경으로, 그의 캔버스는 바람에 요동치는 나뭇가지 앞에 분명히 놓여 있었다. 우타마로와 호쿠사이는 아마 직접 보고 묘사하지는 않았을 것이다. 그들은 이미 알고 있던 세계, 일찍이 경험한 세계를 추상화해서 그렸을 것이다.

　　모네에게 나뭇잎은 어디까지나 가장 가까이 자리 잡은 대상이었고, 그것을 통해 보이는 건너편은 거리는 떨어져 있었지만 마찬가지로 같은 대상이었다. 두 가지 대상에서 우열은 전혀 없으며 모든 것이 그의 시야 안에 있었기 때문에 그것을 그렸던 것이다.

　　대나무 발, 대나무 숲, 나뭇잎 등과 같이 가까이 있는 사물을 통해 건너편의 모습을 보는 경우, 우리의 눈은 먼저 시야를 가리는 사물에 초점을 맞추고, 그다음으로 그 뒤편에 초점을 맞춘다. 더 엄밀히 말하자면, 건너편의 묘사에서도 각각의 대상의 거리에 따라 초점이 바뀐다. 초점을 어딘가에 맞춰야만 하는 사진은 초점을 선택해야 하지만, 회화의 경우에는 그리는 시간이 개입하기 때문에 화가는 초점을 모호하게 할 수 있다.

　　모네 이전까지 풍경화에서 초점이라는 문제는 중요하지 않았다. 모네는 일찍부터 빛의 상태, 눈에 보이는 색채의 문제에 무척 민감했고, 그림을 그리는 동안 대상의 색이 바뀌는 걸 싫어했다. 모네가 〈정원의 여인들〉도45을 그리고 있을 때 쿠르베가 그를 보러 온 적이 있었다. 갑자기 붓질을 멈춘 모네에게 쿠르베가 왜 그러느냐고 묻자 모네는 아무 말 없이 해를 가린 구름을 가리켰다고 한다.

　　그러나 모네는 이 작품에서 초점이라는 문제를 피할 수 없다는 걸 알고 있었다. 앞서도 언급한 것처럼 원경은 흐릿하다. 스콧 셰퍼는 『인상주의와 프랑스 풍경화전』의 도록에 '세부를 무시한 이 풍경화에서 모네의 주된 관심은 구도라고 할

수 있다. 그는 나무를 강한 르푸수아르가 되는 모티프로 여겼다. 그래서 원경은 거의 잊어버릴 지경이다.'라고 썼다.주11여기서 나뭇잎은 세밀하지도 않고 질감도 느껴지지 않게 묘사되었지만, 흐릿한 원경에 비하면 초점이 나뭇잎에 맞춰져 있다는 걸 알 수 있다. 그리고 반짝이며 하늘거리는 잎은 움직이는 것처럼 느껴진다.

이즈음 모네의 관심사에 대해 찰스 스터키는 이렇게 썼다.

> 모네는 망막생리학의 원리에 매료되어 감각과 지각의 구별에 흥미를 갖게 하는 모티프를 다루었다. 예를 들어, 기본적인 격자구조의 작은 틈을 통해서 멀리 있는 대상이 각각 망막의 감각에 대응하듯이 작은 색채 파편으로 나타나는 풍경 주제를 좋아했다. 1870년대 말, 그는 피사로나 세잔과 마찬가지로 이러한 모티프를 몇 가지 발전시켰다. 그것은 분명히, 시각이라는 것이 원시적인 상태에서 시신경 섬유에 각인된 무수히 작은 자극의 인식이라는 점을 강조하기 위해서였다. 이런 회화에서 전경의 나뭇가지 저편에 묘사된 것이 무엇이지 알아보려는 관객은, 뿔뿔이 흩어져 있는 물감의 파편에서 지각의 힘이 어떻게 대상의 존재를 추정할 수 있는지를 깨닫게 된다.주12

모네가 일본 미술의 구도를 자기 작품에 활용한 것은 특이한 것에 대한 흥미 때문만은 아니었다. 그것은 대상을 보고 그린다는 것은 무엇인가, 하는 물음에 대답하기 위해서였다. 그러나 서양 전통에서 답을 찾기는 어려웠다. 도대체 누가 〈대숲의 후지산〉 같은 작품을 만들 수 있었을까? 르네상스 시기에 확립된 원근법은 어디까지나 개념이며, 인간의 실제 시각은 좀 더 다양한 경험을 한다. 발이 쳐진 것을 통해 건너편을 보거나, 높은 곳에서 곧바로 아래를 내려다보거나, 높은 곳을 곧장 올려다보거나, 작은 구멍으로 들여다보거나, 가까이서 바짝 보거나 한다. 그러나 그 개념에 사로잡힌 사람은 자

신이 항상 원근법의 세계에서 대상을 보고 있다고 착각한다. 그러한 개념에 사로잡히지 않은 사람들, 그러니까 다른 시각의 체계 속에 있던 일본의 그림은 원근법적인 개념의 세계에서 빠져나가려 했던 모네에게 커다란 도움이 되었던 것이다.

| 이미지의 중첩 |

〈나뭇가지 건너편의 봄〉을 그리면서 모네는 또 다른 구성에 대한 힌트를 얻었다. 이는 'à travers'와 비슷하면서도 새로운 개념을 내포한다. 즉, '이미지의 중첩'이라는 문제이다. 〈나뭇가지 건너편의 봄〉에서는 눈앞의 나뭇잎과 그 뒤쪽에 펼쳐진 강변의 경치가 겹쳐져 묘사되었다. 그러나 모네의 관심은 눈앞에 있는 모든 것을 자신의 망막에 비친 대로 묘사하는 것에 집중되어 있었다. 이 뒤로 모네의 작품 속에 중첩된 영상이 자주 등장한다. 물론 그것들은 관념에 끼워 맞춘 것이 아니고, 구성풍경화처럼 어떤 이상을 바탕으로 그린 것도 아니다. 어디까지나 자연계에서 일상적으로 볼 수 있는 흔하디흔한 경치이다. 그러나 사람들이 그런 것을 시각의 경험으로 인식할 수 없었기 때문에 그것을 보고 있다는 것을 깨닫지 못했고, 회화의 대상에서 의식적이든 무의식적이든 배제되어 있었던 것이다. 그러한 비전이 작품으로 나타나면 지극히 참신하게, 혹은 기묘하게 느껴진다. 'à travers'의 표현은 1880년대에 주로 앙티브나 보르디게라 같은 지중해 풍광을 그린 그림에서 나타났다. 그때까지만 해도 아직 전경에 커다랗게 우뚝 선 나무가 〈나뭇가지 건너편의 봄〉만큼 특별한 역할을 하지는 않았다. 1890년대가 되면 〈포플러〉 시리즈도60에 등장한다. 이 작품에는 화면 전경을 격자 모양으로 뒤덮은 길쭉한 가로수들(물에 반사되어 화면 위쪽에서 아래쪽까지 수직선이 관통한다) 너머로 줄지어 또 한 그룹의 가로수가 보이고, 또 그 너머에 다른 그룹 가로수의 머리 부분이 조금 보인다. 즉, 화면에는 'à travers'가 이중으로 나타난 것이다. 이미지는 관객의 시선의 안쪽 방

향으로 세 개의 층을 이루고, 수직 방향 쪽으로 물가의 선을 축으로 한 차례 더 겹쳐진다.

즉, 화면에 평행한(실제로는 평행하지는 않고 구불구불하게 뒤로 물러가는) 가로수의 격자를 하나의 이미지라고 보면, 여기서는 여섯 개의 이미지가 묘사된 셈이다. 그러나 이러한 복잡함을 직접적으로 느끼게 하지 않고 하나의 시각체험으로 만들어 낸 것이야말로 모네다운 솜씨이다.

이처럼 몇 개의 이미지가 겹치는 방식은 모네의 만년 작품인 〈수련〉 시리즈에서 중요한 주제가 되었다. 이 시리즈 중 한 점은 축 늘어진 버드나무 가지 너머로 수면에 떠 있는 수련

60 클로드 모네, 〈포플러〉, 1891,
필라델피아 미술관

을 묘사했는데도61, 수면에는 화면에 묘사된 버드나무뿐 아니라, 화면 바깥에 있는 하늘의 색, 그리고 하늘에 뜬 구름이 담겨 있다. 이로써 이미지는 서로 겹치고 교차한다. 버드나무와 수면은 'à travers'의 관계를 이루는데, 수면에 놓인 수련과 수면에 비치는 버드나무와 하늘은 또 하나의 'à travers'를 이룬다. 즉, 여기서도 이미지는 현실의 공간, 반사상의 공간을 불문하고 서로 겹쳐 한없이 확장되어, 아찔할 만큼 복잡하게 얽힌 세계를 재현하는 것이다. 그것은 화가가 볼 수 있는 현실풍경을 나타내면서도 평범한 시각으로는 파악하기 어려운, 모네의 '안목'이 도달한 세계인 것이다.

모네 이후, 특히 나비파나 세기말 아르누보에서 'à travers'는 세련된 형태로 반복되어 사용되었다. 빈에서 활동한 아우헨탈러의 〈장식적 풍경〉도62이나 폴란드인 화가 야스트르젱보브스키Wojciech Tadeusz Jastrzębowski의 〈서 있는 나무들〉도63에서 현저하게 장식적이고 역동적인 효과를 내는데, 모네의 특징이었던 체험된 시각표현에서 벗어나 양식화되어 있다. 그래서 이 표현은 하나의 디자인으로 정형화되었고, 모네가 도달한 것

61 클로드 모네, 〈수련〉, 1918–1925, 파리, 마르모탕 미술관
62 요제프 마리아 아우헨탈러, 〈장식적 풍경〉(『베르 사크룸 IV』), 1900, 빈, 응용미술관

처럼 표현의 다른 위상으로 발전하지는 못했던 것이다.

　　다른 문화의 어휘를 이용하여 스스로의 표현의 세계를 넓
히고 그것을 심화시키는 것이야말로 자포니슴의 가장 뛰어난
성과이며, 모네가 일본 미술로부터 얻은 'à travers'라는 개념
을 응용한 것은 그 가장 좋은 예이다.

모네의 자포니슴
−자연과 장식

│ 모네의 자포니슴에 대한 연구의 역사 │

오늘날 인상주의에 끼친 일본 미술의 영향을 의심하는 사람은 없다. 모네, 드가, 피사로에 대해서는 자주 언급되어 왔고, 영향 받은 점이 없다고 여겼던 르누아르와 세잔에 대해서도 최근에는 긍정적인 견해가 나오고 있다.주1 인상주의 주변의 예술가들까지 살펴보면 마네, 카유보트, 메리 카사트, 기요맹 등 일본 미술의 특징을 적극적으로 받아들인 예술가들의 층은 두텁다.

　인상주의 화가들은, 일본과 서양의 통상사와 관련지어 보자면, 1854년 일본의 개국으로부터 1858년에 수호통상조약을 체결하던 시기에 사춘기를 맞이했고, 일본 미술품이 파리의 상점에 등장한 1862년부터 파리 만국박람회에 일본 미술품이 처음 등장한 1867년까지는 일본 미술에 대한 학습기를 거쳤다. 그리고 일본 미술이 양적으로도 질적으로도 풍요롭게 유통되었던 1870년대에 화가들은 자기들 나름의 독자적인 양식을 구축하게 되었다. 1874년부터 1886년까지 여덟 차례에 걸쳐 인상주의 전시회가 열리던 시기에 파리를 중심으로 일본 취미가 크게 유행했다. 인상주의는 일본 미술의 전파와 함께 성장했다고 할 수 있다.

　자포니슴에 대해 오늘날까지 발표된 여러 연구에서 인상주의가 자포니슴에서 차지하는 위치가 매우 중요하다는 점은 자주 언급되었지만, 마네나 드가에 대한 연구에 비하면 모네의 자포니슴에 대한 연구는 매우 적다. 일단 모네의 자포니슴

에 대한 연구의 역사를 간단히 살펴보자.

일본 미술과 모네의 관련성에 대한 언급은 일찍이 1872년의 잡지 기사에서 볼 수 있다. 비평가 아르망 실베스트르는 『문학과 미술의 르네상스』라는 잡지에 실은 「현대회화의 유파」라는 글에 이렇게 썼다.

(무슈 모네는) 가볍게 흔들리는 물 위에 석양과 형형색색의 쪽배와, 모양이 바뀌어 가는 구름의 다채로운 빛이 물에 비친 모습을 함께 즐겨 묘사한다. 출렁거리는 수면에서 작고 평평한 면이 무수히 빛을 발하는 금속적인 톤이 그의 캔버스 위에서 반짝인다. 강가의 영상은 거기서 흔들리고, 집들은 아이들의 집짓기 장난감처럼 가장자리에서 잘려 있다. 절대적인 진실성을 지닌 이런 방식은 아마도 일본 미술에서 빌려 온 것 같은데, 젊은 화가들은 이에 한껏 매료되어 자신들의 작업에 거듭 활용한다. …… 이 신예 화가들의 성공을 앞당기고 있다고 생각하는 것은 그들이 아주 밝고 화사한 색조로 그림을 그린다는 점이다. 그들의 작품에는 금빛이 흘러넘치고, 화면에 담긴 모든 것이 활기차고 밝아서, 모두가 봄의 축제나 금빛 석양, 혹은 꽃이 만개한 사과나무 숲 같다. 이는 일본 미술의 영향이다.주2

실베스트르는 구도에서 보이는 연구 혹은 비전, 그리고 자연을 밝고 즐겁고 행복한 모습으로 파악하려는 시각 또한 일본 미술의 영향이라고 지적했다. 여기서 일본 미술은 우키요에 판화를 가리킨다고 짐작된다.

또, 1878년의 『인상주의 화가들』에서도 인상주의에 끼친 일본 미술의 영향을 명쾌하게 지적했다. 특히 색채의 영향에 대해 테오도르 뒤레는 1880년에 『화가 클로드 모네』에 이렇게 썼다.

일본인은 결코 자연을 우울하고 어두운 존재로 보지 않는다. 그러기는커녕 다채롭고 밝음으로 가득 찬 것으로 본다. 그들의 눈은 특히 사물의 색채를 구별하는 데 뛰어나서, 매우 뚜렷하고 다채로운 색조를 어둡게 만들지 않으면서 비단이나 종이 위에 조화롭게 펼쳐 놓는다. 이는 자연의 정경 속에서 볼 수 있는 대상이 그들에게 주어진 것이다.주3

모네는 유럽의 풍경화가 중에서는 처음으로 일본인의 색채 속으로 녹아 들어가는 대담함을 지녔다. 그 때문에 모네는 심한 야유를 받았지만 이는 일본 예술가들의 진실하고 섬세한 색채가 여전히 유럽 사람들의 둔감한 눈에는 잡다한 조합으로 보였기 때문이다.주4

『인상주의 화가들』에서 자포니슴에 대한 지적도, 이 개인전 카탈로그에 실린 논고도, 옥외의 자연 풍경의 빛과 색채의 표현에 관한 것으로, 뒤레는 자포니슴을 우선 이런 점들이라고 파악했다. 당시 일본을 방문한 몇 안 되는 유럽인 비평가이자 열정적인 일본 미술품 컬렉터로서 뒤레는 자신과 마찬가지로 일본에 관심을 가진 모네에게 깊이 공감했다. 그러나 물론 모네는 일본을 그저 색채와 관련해서만 이해한 건 아니다. 뒤레가 이 뒤로 자포니슴에 대한 깊이 있는 논설을 남기지 못한 것은 모네뿐 아니라 다른 예술가들에게서 자포니슴이 다채롭게 전개되는 양상을 따라가지 못했기 때문이다.

자포니슴은 1880년대부터 유럽 전체로 확산되어 판화, 공예, 장식, 건축에서까지 유행했기 때문에 뒤레가 언급한 측면은 아주 작은 일부일 뿐이다. 이 책의 제3장에서 본 〈라 자포네즈〉도30처럼 한눈에 분명하게 알 수 있는 예는 많지 않다. 자포니슴은 모네의 독창적인 예술에 교묘하게 녹아들어 갔기 때문에 귀스타브 제프루아(1922년)나 조르주 클레망소(1928년)처럼 모네와 친했던 이들이 쓴 전기에도 이에 대한 언급은 거의 없다. 장 피에르 오슈데는 모네의 두 번째 부인이 데려

온 아이로서, 거의 태어나자마자 모네가 키웠기 때문에 그가 쓴 모네의 전기(1960년)에는 다른 사람은 알 수 없는 이야기가 많이 담겨 있다. 지베르니의 저택에 있던 우키요에 컬렉션이나 정원에 반영된 일본 취미에 대해 언급하기는 했지만 이것들을 모네의 예술과 관련시키지는 않았다. 모네뿐 아니라 다른 예술가에 대해서도 자포니슴의 영향에 대한 지적은 조금씩 나왔지만 그에 대해 분석적으로 접근한 경우는 보이지 않는다. 존 리월드의 『인상주의의 역사』(초판 1946년, 개정판 1973년)처럼 오리지널 자료를 바탕으로 쓴 충실한 저술도 마찬가지다.

인상주의에 대한 이런 식의 이해 속에서, 언스트 셰이어 Ernst Scheyer는 『아트 쿼터리』라는 잡지에 「극동예술과 프랑스 인상주의」(1943년)라는 글을 발표했다. 그 글에서 겨우 아홉 줄이긴 하지만 모네의 〈라 자포네즈〉, 〈포플러〉, 〈수련〉을 예로 들며 우키요에, 특히 히로시게의 영향을 지적했다.주5 또, 모네의 전기에서 윌리엄 세이츠William C. Seitz는 모네의 몇몇 작품에 대한 일본 미술의 영향을 인정했지만 이 또한 단편적인 지적일 뿐이다.주6

자포니슴에 초점을 맞춘 건 아니지만 마크 로스킬의 논문 「반 고흐, 고갱과 인상주의 서클」(1969년)은 인상주의와 후기 인상주의에서 자포니슴이 지닌 중요성을 지적했다는 점에서 획기적이다. 로스킬은 '우키요에와 1880년대의 인상주의'라는 장에서, 일본적인 모티프에만 관심을 가진 자포네즈리와, 일본 미술의 시각을 서구 예술에 받아들인 자포니슴을 구별했다. 그리고 1880년대 모네의 자포니슴의 특징으로, 풍경화의 구도에서 두드러진 형태에 의한 화면 분할과 전경을 화면에 평행하도록 구성한 점을 들었고, 이것이 호쿠사이가 우키요에 풍경화에서 행한 시도와 공통된다는 점을 간파했다.주7

1970년대에는 전람회 카탈로그 『자포니슴 1854-1910년 사이 프랑스 미술에 대한 일본의 영향』(1975년), 그리고 베르

나르 도리발Bernard Dorival과 야마다 지사부로山田智三郎가 편집한 『일본과 서양-미술에서의 대화』(1979년)가 간행되면서 새로운 지평이 열렸다. 그때까지는 로스킬을 제외한 대부분의 연구자들에게 자포니슴은 매우 마이너한 분야였다. 인상주의 화가들이 일본 미술에 흥미를 가졌다는 것을 부정하지는 않았지만, 그건 어디까지나 취미 수준을 벗어나지 않았으며, 인상주의 예술이 혁명적이긴 하지만 기본적으로는 서구의 것이라고 믿어 의심치 않았다. 하지만 이 책들은 자포니슴을 프랑스 인상주의 회화라는 테두리를 벗어나는 넓은 의미의 예술 운동으로 정의했고, 자포니슴의 확산과 중요성을 분명하게 보여주었다. 『자포니슴』에서 제럴드 니덤Gerald Needham은 모네가 밝은 색채, 위에서 내려다보는 부감시점, 화면 전경을 크게 가로막는 나무 등의 표현에서, 만년에는 암시적이고 명상적인 예술 표현에서, 일본에 대한 깊은 이해를 보여주었다고 지적했다.주8 또, 도리발은 「우키요에와 유럽 회화」라는 장에서 구도, 시점, 색채와 함께 '연작'이라는 개념, 그리고 범신론적 자연관 또한 일본의 영향이라는 해석을 제시했다.주9 크라우스 베르거Kraus Berger의 『자포니슴-휘슬러에서 마티스까지의 서양회화에서』(1980년)는 이러한 논점을 더욱 깊이 파고들었다. 이 책에서는 화가 한 사람 한 사람을 자포니슴이라는 장치를 통해 상세히 분석했다. 예를 들어 여태까지는 모네의 자포니슴을 특정 시기에 한정시켰던 것과 달리, 베르거는 모네에게서 자포니슴이 초기부터 만년까지 60년에 걸친 화업畫業 전체에서 나타난다면서 각각의 시기에 모네의 관심이 바뀌어가는 양상을 세밀하게 고찰했다. 베르거는 모네의 자포니슴 작품의 가장 빠른 예로 1866년 작품인 〈왕녀의 정원〉도68을 들고, 뒤이어 1870년대 초에 제작된 여러 작품을 예로 들었다. 또한 모네의 초기작 중에서는 인물화에서도 자포니슴에 대한 관심이 드러났는데, 1880년대에는 바다풍경, 1890년대에는 연작, 그리고 만년에는 〈수련〉 연작과 장식 벽화로 발전하여, 자포

니슴에의 확장과 심화가 모네의 예술에서 매우 중요한 것이 었음을 지적했다.주10

1980년에 간행된 지크프리트 비흐만의 『자포니슴』에서는 오로지 모티프의 분석으로 일관하여 몇몇 새로운 성과를 보이기는 했지만 모네에 관해서는 주목할 만한 것은 없다. 1981년에 간행된 자크 두푸아Jacques Dufwa의 『동방에서 불어온 바람Winds from the East』은 모네에 대해서 베르거와 마찬가지로 초기부터 자포니슴의 영향이 있었다는 점을 인정했다. 하지만 〈정원의 여인들〉(1866-1867년)에 대해 당시 아직 알려지지 않았던 우타마로와 후지와라노 노부자네藤原信実의 영향을 지적하는 등 비교의 예가 적절하지 않았고, 또한 모네의 만년에 대해서는 지베르니의 일본풍 정원이나 우키요에 컬렉션만 언급한 점도 아쉽다.

이러한 연구를 바탕으로 최근에 간행된 모네의 전기(존 하우스의 1986년 작, 버지니아 스페이트의 1992년 작 등)에서는 자포니슴을 긍정적으로 언급한다.

구미의 이러한 연구사에 비해 일본에서 모네의 자포니슴에 대한 연구는 몇 가지 주목할 만한 성과를 내놓았다. 이 연구들은 일본어로 쓰였기 때문에 국제적인 영향력을 갖지는 못했지만 일본 내에서의 높은 관심을 배경으로 적절한 연구가 잇달아 간행되었다. 그 중에서도 다나카 히데미치田中英道의 「모네와 우키요에」(1972년)는 특히 지베르니 시기 모네의 작품에 나타난 일본적인 자연관에 대해 언급하며, 작품의 형태나 구도 같은 조형적 측면에 국한되지 않고 더 깊이 영향을 받았다고 지적했다.주11 또, 후나키 리키에이舟木力英의 「클로드 모네가 그린 수변풍경화의 모티프-일본판화와의 비교」(1978년)는 모네가 1870년대에 자주 구사한 기하학적 구도와 부감 시점의 원천을 우키요에에서 찾으려는 좋은 논문이다.주12 최근에 나온 다카시나 슈지의 「위에서 늘어뜨린 나뭇가지」(1990년)는 사물의 일부를 그려 전체를 암시하는 지극히 일본적인

방식이 모네를 통해 서구 회화에 도입되었다는 점을 지적하며, 새로운 시각이 일본 미술의 특징을 계기로 탄생했다는 것을 밝힌 획기적인 논문이다.주13

| 모네의 컬렉션 |

모네의 자포니슴에 대해 논할 때는 그가 언제부터 우키요에를 모으기 시작했는지가 항상 문제가 된다. 모네가 소년 시절을 보냈던 르아브르에서 1856년부터 시작되었다는 설과, 그가 처음으로 네덜란드를 여행했던 1871년부터라는 설이 있다. 둘 다 동시대인들의 증언을 근거로 삼는다. 최근에는 이보다 훨씬 늦은 1883년경부터라는 주장도 나왔다.주14 하지만 여기서는 모네가 우키요에를 수집하기 시작한 시기를 따지기보다, 그가 언제부터 우키요에의 매력을 느꼈는지에 주목하려 한다. 최근 수십 년 동안 연구에서 나온 몇몇 성과를 바탕으로 추정하자면 1856년은 너무 빠르고 1870년은 너무 늦다. 일반적으로 파리에서 사람들이 상품으로 우키요에를 구입하기 시작한 것은 1862년 전후라는 주장이 나왔다.주15 이는 주로 모네가 1860년대에 자포니슴의 영향을 받았는지를 인정할 수 있는지 없는지에 관한 문제로, 브라크몽이 1856년에 도자기가 깨지지 않게 하기 위해 도자기를 쌌던 우키요에를 발견했다는 전설 같은 이야기에 대한 의문(파리 국립도서관은 이미 1843년부터 삽화본의 중요성을 인정하고 소장했다)과 함께, 전기에 기록된 이러한 연대보다도 작품과 당시의 사회 상황을 믿으려는 태도가 일반적으로 유력시되고 있다.

　전기 작가가 전하는 연대보다 확실한 것으로 반 고흐가 쓴 편지를 들 수 있다. 편지에 따르면 1885년에 반 고흐는 우키요에를 수집하고 벽에 걸었는데, 정작 그의 회화에 자포니슴이 나타난 건 파리로 나온 이후인 1886년 말부터였다. 이런 점을 생각하면 우키요에를 알았다는 것은 자포니슴의 필요조건이지만 충분조건은 아니다. 모네는 1860년대 후반의 작품

에서 설득력 있는 예가 많이 지적되었고, 당시 우키요에가 소개된 양상에 비춰 보더라도 모네가 이 무렵 우키요에에 대해 꽤 잘 알았다고 여겨진다.

　모네가 지베르니의 저택에 우키요에를 장식한 것, 정원에 연못을 조성하고 일본식 아치형 다리를 놓고 수련과 등나무, 아이리스, 모란 등 일본 이미지와 관련된 식물을 키웠다는 사실은 널리 알려져 있다. 모네가 정원을 정비한 것은 1893년부터였지만 우키요에를 언제부터 어떤 식으로 수집했는지는 분명치 않다. 1878년의 만국박람회 때 에르네스트 셰노의 평론 「파리에서의 일본」주16에는 드가와 모네 같은 화가들도 우키요에를 수집했다고 나와 있다. 당시 모네의 경제적인 사정을 고려하면 우타마로나 기요나가, 하루노부 등의 작품을 수집하기는 어려웠겠지만 호쿠사이나 히로시게, 요코하마에 등은 구입할 수 있었을 것이다. 지베르니에 남아 있는 컬렉션 주17에는 1860년대 말부터 1870년대 초에 설경雪景을 연상시키는 것이나, 1870년대에 강변의 배를 그린 그림, 1880년대 중반에 부감시점으로 그린 바다풍경, 1891년의 〈포플러〉 등, 일본 미술의 영향을 받은 것으로 여겨지는 작품이 많다. 모네가 어떤 작품을 언제 입수했는지, 혹은 알고 있었는지를 증명할 수 없다면 특정 우키요에 판화로부터 영향을 받았다고 단정하기는 어렵지만, 지크프리트 빙이나 하야시 다다마사 같은 화상과의 교류, 혹은 수집하는 이들끼리의 교류를 통해 그러한 작품을 알았을 가능성은 충분하다. 또, 이른 시기에는 구입하지 못했더라도 자신의 예술과 관련된 우키요에를 여유가 생긴 만년에 구입했을 가능성도 있다. 이런 이유로 지베르니 컬렉션에 들어 있는 작품을 주로 예로 들 것이다.

| 모네의 자포니슴 |
− 시각체험에 근거한 공간표현
19세기의 의욕적인 풍경화가들은 시대정신과 자신들의 감성

에 잘 맞는 새로운 예술을 만들어내려 했다. 이런 이유로 모티프의 선택과 공간의 처리, 그리고 색채와 빛의 표현에서 새로운 가치관을 내세웠다. 인상주의의 선배인 바르비종파 화가들은 이상화되지 않은, 있는 그대로의 자연을 모티프로 삼았다. 그럼으로써 공간을 더 자연스럽게 나타낼 수 있었고 밝은 빛의 표현도 어느 정도 가능했다. 하지만 그들은 공간표현이나 색채의 문제를 깊이 의식하지는 않았다.

인상주의는 그것들을 자신들의 과제로 삼아 몰두했다. 인상주의 화가들은 초기에 색채보다 공간표현에서 새로움을 보여주었다. 이러한 경향은 1860년대 중반부터 두드러졌는데, 특히 모네는 우키요에 판화와 공통된 특징을 드러냈다. 니덤, 두푸아 등이 지적한 것처럼주18 모네가 1866년 즈음에 그린 풍경화는 히로시게나 호쿠사이와 무척 닮았다. 예를 들어 모네의 〈옹플뢰르, 바볼 거리〉도64의 과장되고 원경으로 급격히 물러가는 원근법은 히로시게의 『명소에도백경』 시리즈

64 클로드 모네, 〈옹플뢰르, 바볼 거리〉, 1866–1867, 보스턴 미술관
65 우타가와 히로시게, 〈명소에도백경 사루와카초〉, 지베르니, 모네 컬렉션

66 클로드 모네, 〈옹플뢰르, 생시몽
농장으로 가는 길, 눈의 인상〉, 1867,
캠브리지, 포그 미술관
67 클로드 모네, 〈눈이 쌓인
아르장퇴유〉, 1875, 도쿄, 국립서양
미술관

중 〈사루와카초〉도65의 공간표현과 흡사하다. 히로시게가 여
기서 보여 준 공간표현은 분명히 서양의 원근법에서 습득한
것이다. 그러나 히로시게는 이를 응용했다. 길이 시작되는 지
점을 화면 양쪽 아래가 아니라 약간 윗부분에서 시작하도록
그렸다. 소실점을 왼편으로 비켜 놓고 사람들을 대부분 화면
한복판에 배치하고 길을 오른편으로 꺾어서는 무한히 펼쳐지
는 원경을 가렸다.

　　근대 유럽의 풍경화가들에게는 15세기에 등장한 기하학
적 구성이 넓은 공간을 표현하는데 매우 편리한 수단이었지
만, 어디까지나 추상적이고 비인간적인 것으로서 극복의 대
상이었다. 사람의 시각체험은 다채롭지만 외부세계를 표현
하는 원리는 원근법에 한정되어 있었다. 서구의 원근법을 독
창적으로 활용한 우키요에서 새로운 해법을 찾아낸 모네는
자신의 화면에 원근법을 과장되게 적용했다. 〈옹플뢰르, 생시
몽 농장으로 가는 길, 눈의 인상〉도66에서는 넓게 자리 잡은 전
경으로부터 조금 기복이 있는 길이 급격히 뒤로 물러나다가
오른편으로 사라져 간다. 여기서 길은 전경과 후경의 폭이 크
게 다르다. 이러한 효과는 나중에 그린, 예를 들어 〈눈이 쌓인
아르장퇴유〉도67와 같은 작품에도 응용되었다.

　　게다가 위에서 비스듬히 내려다보는 시점을 취한 〈왕녀
의 정원〉도68은 원근감을 표현하기가 꽤 어려운 것으로서 유
럽 풍경화에는 전례가 거의 없다. 한편, 에도는 파리와 달리
기복이 많은 지대였기 때문에 2대 히로시게의 〈도토삼십육경

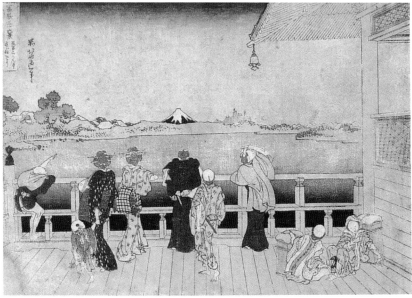

70 클로드 모네, 〈생타드레스의 테라스〉, 1867, 뉴욕, 메트로폴리탄 미술관
72 가쓰시카 호쿠사이, 〈후가쿠삼십육경 고하쿠라칸지 사자에도〉, 지베르니, 모네 컬렉션

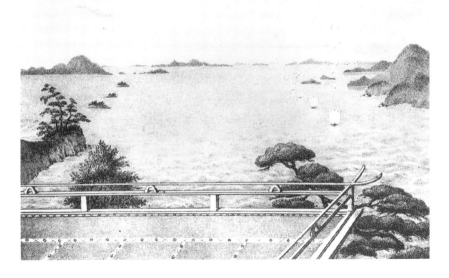

71 클로드 모네, 〈까치〉, 1868-1869, 파리, 오르세 미술관
73 나가사키 풍경(지볼트의 『일본』에서)

이마도바시 마쓰치야마〉도69처럼 이러한 구도가 자연스럽게 나타난다. 실제로 파리에서 언덕에서나 높은 건물 창문으로 이러한 시각적 체험을 갖는 일은 드물지 않다. 모네의 그림은 사람들의 시각적 체험에 새로운 표현 형식을 제시하려는 시도였다.

1860년대 중반에 그린 또 다른 작품 중에도 화면에 평행하는 선이 등장해서 기하학적인 구분으로서 강하게 작용한 예가 있다. 〈생타드레스의 테라스〉도70와 〈까치〉도71이다. 전자는 이미 당대부터 주변 사람들이 일본적인 작품이라고 언급했고 모네 또한 그렇게 밝혔다. 선명한 하늘을 색면으로 표현한 점이 그랬고, 구도는 호쿠사이의 〈후가쿠삼십육경 고햐쿠라칸지 사자에도〉도72와 비슷하다. 또, 준비에브 라캉브르는 지볼트의 『일본』에 게재된 도판도73을 참고로서 언급했다.주19

여기까지 세 가지 측면에서 우키요에와의 관련성을 살펴봤는데, 이것들은 모두 기하학적 원근법 대신에 인간의 시각체험에 바탕을 둔, 좀 더 인간적인 원근법을 제시한 것이었다. 모네는 이러한 관점을 더 발전시켜 그 뒤로도 새로운 시야를 펼쳐 나갔다. 일찍이 모네는 호쿠사이의 〈후가쿠백경 대숲의 후지산〉도55에서 힌트를 얻어 1878년에 〈나뭇가지 건너편의 봄〉도54을 그렸는데, 이 체험은 1884년 남프랑스를 여행했을 때 그린, 꽃이 핀 전경의 나무 너머로 먼 곳을 보는 〈보르디게라〉도82, 〈올리브 나무 습작〉도78 등에서 결실을 맺었다.

– 자연 속의 형태

1870년대에 자포니슴은, 예를 들어 일본 모티프를 노골적으로 보여 준 〈라 자포네즈〉도30와 같은 작품을 중요하게 볼 것이냐, 아니냐로 해석이 갈린다. 모네의 우키요에 컬렉션에 인물화가 많은 것은 놀랍지만, 그가 인물화에 관심을 갖고 있었다고는 해도 여러 가지 이유로 결실을 보지 못한 것이 사실이다.

〈라 자포네즈〉와 같은 작품은 모네의 작품 세계에서 예외적인 것이기에, 그 화려함에 현혹되어서는 안 된다.

오히려 새로운 연구가 계속해서 나타나는 것은 1880년대 중반부터이다. 이 시기의 특징은 화면 속 모티프를 엄선했다는 점, 그리고 이 모티프가 간결하고 강렬한 형태라는 점이다. 이는 에트르타와 벨 일Belle-île의 바다 풍경을 중심으로 90년대의 연작인 〈건초더미〉와 〈포플러〉 같은 단순하고 기하학적인 모티프로 이어졌다.

1882년 〈바랑주빌의 성당〉도74은 근경에 커다랗게 돌출된 모습과 안개 낀 중경 사이로 실루엣처럼 우뚝 솟은 성당이 잘 어우러져 있다. 이러한 구성은 호쿠사이의 〈후가쿠삼십육경 가지카사와〉도75와 동일하다. 모네의 중경의 어슴푸레하고 모호한 표현은, 호쿠사이가 간단하게 서로 평행하는 몇 개의 선으로 안개를 암시했고 단순한 선으로 후지산을 실루엣으로 나타낸 것에 자신의 시각을 덧붙여 사용한 예이다.

1884년 모네의 남프랑스 여행은 이러한 경향에 박차를 가했다. 기복이 심한 경관은 모네가 좋아하는 시각을 자유롭게 선택할 수 있도록 했다. 〈망통 근처의 붉은 길〉도76에서 오르막길이 만들어내는 S자형, 눈앞에 우뚝 선 사면과 원경의 조합은 히로시게의 〈도카이도오십삼차 시라스카〉도77의 응용이며, 〈올리브 나무 습작〉도78은 화면 전경을 가로막는 거대한 나무줄기가 구성의 중심을 이루는 히로시게의 〈기소카이도 육십구차 모토야마〉도79에서 힌트를 얻었다. 〈이탈리아 보르디게라〉도80는 근경의 나뭇가지 너머로 멀리 마을을 바라보는 구도인데, 이는 히로시게의 〈도카이도오십삼차 유이〉도81에서 소나무 너머로 후지산을 바라보는 구도를 응용했다. 또 다른 작품 〈보르디게라〉도82에서는 앞서 언급한 것처럼 1878년에 시도했던, 화면 한복판에 나무를 배치하는 구도를 다시 구사했다.

이런 접근방식은 1885년 에트르타, 1886년 벨 일 앙 메

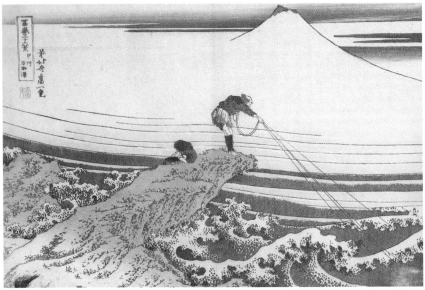

74 클로드 모네, 〈바랑주빌의 성당〉, 1882, 개인소장
75 가쓰시카 호쿠사이, 〈후가쿠삼십육경 가지카자와〉, 지베르니, 모네 컬렉션

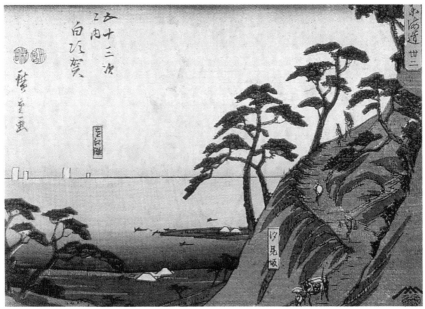

76 클로드 모네, 〈망통 근처의 붉은 길〉, 1884, 시카고 미술관
77 우타가와 히로시게, 〈도카이도오십삼차 시라스카〉, 지베르니, 모네 컬렉션

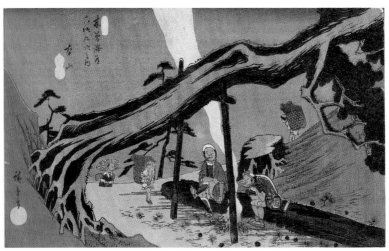

78 클로드 모네, 〈올리브 나무 습작〉, 1884, 개인소장
79 우타가와 히로시게, 〈기소카이도육십구차 모토야마〉, 지베르니, 모네 컬렉션

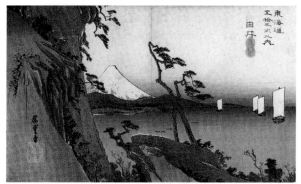

80 클로드 모네, 〈이탈리아 보르디게라〉, 1884, 개인소장
81 우타가와 히로시게, 〈도카이도오십삼차 유이〉, 지베르니, 모네 컬렉션
82 클로드 모네, 〈보르디게라〉, 1884, 시카고 미술관

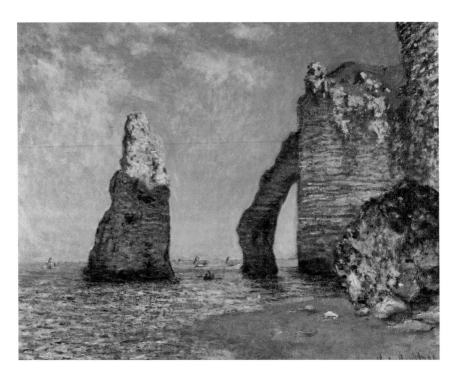

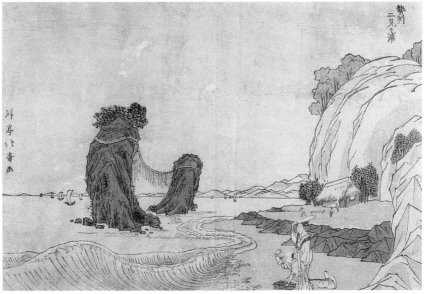

83 클로드 모네, 〈에트르타의 단애〉, 1885, 윌리엄스타운, 스털링 앤드 프랑신 클라크 아트 인스티튜트
84 쇼테이 호쿠주, 〈세이슈 후타미가우라〉, 지베르니, 모네 컬렉션

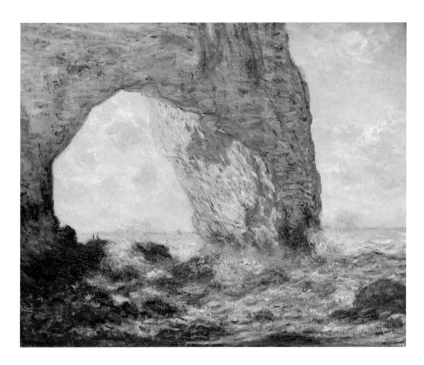

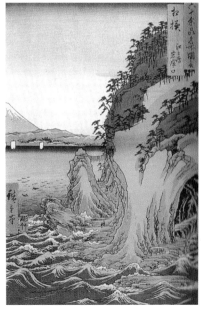

85 클로드 모네, 〈에트르타, 만포르트〉, 1883, 뉴욕, 메트로폴리탄 미술관
86 우타가와 히로시게, 〈육십여주명소도회 스모 에노시마이와야노구치〉, 지베르니, 모네 컬렉션

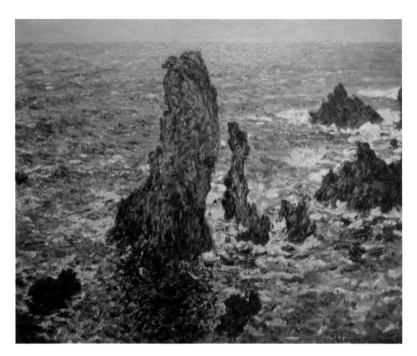

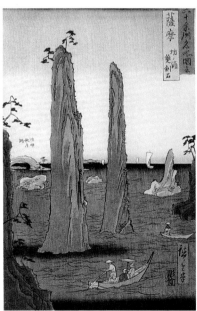

87 클로드 모네, 〈벨 일, 포르 코통의 침암〉, 1886, 코펜하겐, 뉘 칼스버그 글립토테크 미술관
90 우타가와 히로시게, 〈육십여주명소도회 사쓰마보노쓰 쌍검석〉, 지베르니, 모네 컬렉션

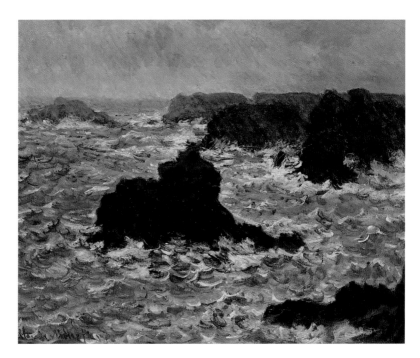

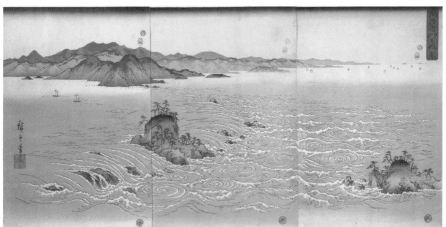

88 클로드 모네, 〈벨 일 앙 메르〉, 1886, 도쿄, 아티존 미술관
89 우타가와 히로시게, 〈아와노나리몬의 풍경〉, 지베르니, 메트로폴리탄 미술관

르의 바다를 그린 풍경화에서 더욱 뚜렷하게 나타난다. 남프랑스에서의 풍경화는 우키요에에 비해서도 모티프가 단순하고 묘사가 간결했는데, 북프랑스에서 바다를 그린 그림에서는 오로지 바위와 바다라는 모티프만 아슬아슬하게 자리 잡게 하더니, 이를 확고한 구성과 단단한 터치 그리고 빛의 표현으로 당당하게 완성했다. 〈에트르타의 단애斷崖〉도83는 쇼테이 호쿠주昇亭北寿의 〈세이슈 후타미가우라〉도84의, 〈에트르타, 만포르트〉도85는 히로시게가 〈육십여주명소도회 스모 에노시마 이와야노구치〉도86에서 기암을 묘사한 것과 흡사한데, 모네의 작품에서는 뜻밖에도 밝은 터치와 공기의 표현이 바위의 무게감을 누그러뜨린다. 벨 일의 바다를 그린 그림 중에 〈벨 일, 포르 코통의 침암〉도87이나 〈벨 일 앙 메르〉도88에서 거친 물결 속에 우뚝 솟은 바위를 내려다 본 구도는, 히로시게의 〈아와 노나리몬의 풍경〉도89과 〈육십여주명소도회 사쓰마보노쓰 쌍검석〉도90의 구도를 연상시키는데, 모네의 그림에서 바위는 마치 목을 쳐든 생물처럼 에너지를 뿜어낸다.

| 자연주의와 장식 |

모티프와 구도는 1890년대의 중요한 작업인 연작에서 확연하게 나타난다. 특히 모네는 〈오후의 에프 강변, 포플러〉도91에서, 전경은 화면 가장자리와 평행하면서도 S자형으로 물러나는 포플러 가로수의 역동적이고 장식적인 효과를 활용했다. 이처럼 나란히 서 있는 나무들을 이용한 효과는 길을 많이 묘사한 우키요에 풍경화에서 곧잘 볼 수 있는데, 모네의 컬렉션에서는 게이사이 에이센의 〈기소카이도육십구차 이타하나〉도92에도 보인다.

　　여기서 모네 만년의 중요한 문제인 장식과 장식성에 대해 살펴보려 한다. 모네 만년의 걸작인 오랑주리 미술관의 두 개의 방의 〈수련〉 장식도93은 직접적으로는 클레망소와의 교류 속에서 결실을 맺었지만, 전체적으로는 1909년 무렵부터 꽤

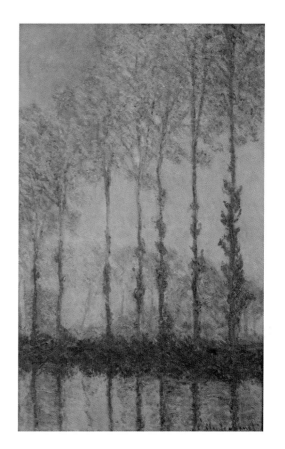

91 클로드 모네, 〈오후의 에프 강변, 포플러〉, 1891, 필라델피아 미술관
92 게이사이 에이센, 〈기소카이도육십구차 이타하나〉, 지베르니, 모네 컬렉션

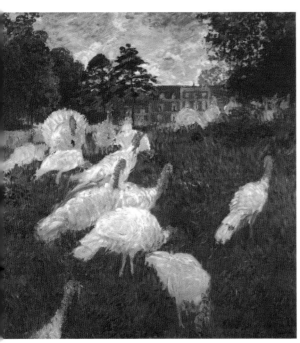

93 클로드 모네, 〈수련의 방〉, 파리,
오랑주리 미술관
94 클로드 모네, 〈칠면조〉, 1876, 파리,
오르세 미술관

오랜 시간을 들여 구상한 것이다. 이 사이에 장식에 사용된 여
덟 장의 대화면 이외에도 많은 작품이 장식의 의도와 관련되
어 탄생했다. 오랑주리 미술관에서는 실제 공간을 꾸민다는
의미에서의 장식과 화면 자체의 장식적인 구성이 일치하지
만, 본래 이 두 가지가 반드시 같은 건 아니다. 여기서 장식적

이라는 말은 르네상스 이래 서양 미술이 지향했던 삼차원적이고 재현적이며 사실적인 표현과 대립하는 것으로, 색채와 형태의 조화와 리듬을 중시하고 그 자체로 '장식'주20으로 기능하는 표현을 가리킨다.

모네는 〈수련〉 장식을 그리기 전에도 컬렉터의 주문을 받아 두 차례 장식화를 그렸다. 하나는 1876년 미술애호가 에르네스트 오슈데의 '몽주롱 별장을 위한 네 점의 장식화'이다. 이는 시골의 옥외 생활을 주제로 한 것으로, 〈칠면조〉도94, 〈몽주롱의 연못 근처〉, 〈몽주롱의 연못〉, 〈수렵〉으로 구성되어 있다. 이 그림들은 크기도 표현양식도 제각각인데, 〈칠면조〉는 장식성이 강하지만 〈몽주롱의 연못 근처〉는 장식성이 약하다.

또 하나는 1882년부터 1885년까지 화상 폴 뒤랑 뤼엘의 저택 살롱의 문을 장식하기 위해 그린 36점의 패널화도95이다. 꽃과 과일을 모티프로 그린 이 패널화는 깊이감이 그리 느껴지지 않는 공간, 아름다운 색채, 선의 리듬, 혹은 비슷한 모티프의 반복 등이 특징으로, 즉 장식적인 화면을 이용한 '장식'이 되었다.

그러나 뒤랑 뤼엘 저택의 장식은 단순한 모티프를 선택, 배열한 것만으로 새로운 예술관을 나타낸 것이 아니다. 오랑주리 미술관의 장식에 보이는 새로움이란, 자연 모티프를 장식적으로 배열하는 것뿐만 아니라 자연공간의 환영을 만들어내고, 그것을 장식이라는 목적으로 훌륭하게 조화시킨 점이다. 종래의 미술에서 자연을 표현하는 방법은 재현적이며 사실적인 것이었다. 유럽에서는 선을 위주로 묘사한 꽃이나 나뭇잎, 과일 등의 모티프만으로는 자연관을 표현할 수 없다. 자연의 모티프를 사용한다 해도 그것이 장식 디자인인 한, 자연에 대한 깊은 감정을 나타내는 데는 충분하지 않다. 또, 이미 서술한 장식적인 화면도 자연표현에 어울리는 것이 아니었다. 그전까지 자연을 그린 장식도, 장식적이면서 자연주의

적인 미술도, 바깥 풍경을 그린 로마 빌라의 벽화 등의 몇 가지 예를 제외하고는 존재하지 않았다. 모네가 도전한 것은 바로 이 지점이었다.

 모모야마에서 에도시대에 걸쳐 일본 미술은 자연의 모티프를 다룬 장식화를 많이 낳았다. 장식화의 대표적인 예인 장벽화는 자연 모티프를 사용하면서 계절감이나 정경이라는 새로운 단계의 자연을 상기시켰다. 유럽의 미술이 치밀하고 정확하게 자연의 모습을 재현하려 애를 썼던 것과 달리, 장벽화는 어떤 도상이 환기하는 문학적인 세계를 거듭 다루었기에 한정된 모티프만으로 자연관을 암시할 수 있었다. 그래서 사실적인 묘사에 매달릴 필요가 없었고, 대신에 색채와 구도 등

에 에너지를 쏟을 수 있었던 것이다. 그러나 한편으로 관찰이 아니라 견본에 의존해 온, 혹은 전통적인 이미지를 반복해 사용해 온 이러한 표현은 새로운 자연관을 만들어내지 못했다. 이런 한계를 의식했기에 사생을 왕성하게 했던 마루야마 시조파가 등장했고, 또 아키타 란가와 우키요에에서 서양적인 자연묘사를 받아들였던 것이다. 물론 장식적 장벽화를 향수했던 것은 서민계급이 아니라 교양을 갖춘 무사계급과 부유한 일부 상인층이었다. 이와 달리 우키요에는 서민계급을 위한 예술이었기에 구도가 복잡하고 색채가 풍요로우면서도 장벽화에 비하면 훨씬 묘사적이고 설명적이었다.

앞서 언급한 대로 모네의 화면은 우키요에 풍경화로부터 꽤 많은 것을 배웠다. 그럼에도 모네는 우키요에에 비해 모티프를 엄선하고 조형을 더 주의 깊게 연구했다. 모네의 간결하고 힘차며 어느 정도 추상화된 화면은 오히려 장벽화에 가깝다. 그렇다면 모네는 오랑주리 미술관의 화면을 구성하면서 장벽화를 참고했던 걸까?

맨 처음 떠오르는 것은 모네가 연속해서 실내를 장식하는 후스마에의 존재를 알고 있었는가, 혹은 어딘가에서 본 적이 있는가 하는 의문이다. 당시 파리에서 실제로 이러한 장식을 항상 볼 수 있던 장소가 있었다고는 생각되지 않는다. 그러면 그가 보았을 가능성이 있었던 1867, 1878, 1889, 1900년 네 번의 파리 만국박람회에서는 어떠했을까. 병풍은 일찍부터 수입되어 마네와 휘슬러, 티소, 스테뱅스의 작품에 자주 볼 수 있을 정도로 꽤 전파되어 있었고, 만국박람회에서도 전시되어 있었다. 하지만 안타깝게도 후스마에에 관해서는 만국박람회를 비롯하여 문헌에도 제대로 남아있지 않다.

파리는 아니지만 1910년 런던의 셰퍼즈 부시Shepherd's Bush에서 영일박람회가 열렸는데, 그때 고잔지의 『조수희화권』한 권, 셋슈의 〈하동산수도〉 쌍폭, 고린의 〈마쓰시마즈병풍〉을 비롯하여 오늘날에는 믿기 어려울 정도로 많은 명품이 출

품되었다. 여기에는 가노 모토노부가 레이운인에 그린 〈화조도〉 여덟 폭, 도카이안의 〈소상팔경도〉 네 폭이 포함되어 있었다.주21 이 〈화조도〉도96의 가늘고 긴 화면, 물가의 정경, 두꺼운 나무 둥치를 다루는 방식 등이 모네의 〈수련〉과 무척 닮았다. 또 케네스 클라크는 이 박람회에서 지세키인의 꽃 후스마에를 보았다고 썼다.주22 한편 교토관에서는 니시혼간지의

96 가노 모토노부, 〈화조도(부분)〉, 교토, 레이운인
100 클로드 모네, 〈아침, 늘어진 버드나무〉, 1920-1925, 파리, 오랑주리
97 〈고노마(기러기의 방)〉 복제, 리옹, 기메 미술관

〈고노마(기러기의 방)〉의 복제도97를 만들었는데, 이는 박람회가 끝난 후 프랑스에 기증되어 현재 리옹의 기메 미술관에 소장되어 있다.주23 도리발은 모네가 이 장벽화를 보고 오랑주리 미술관의 장식을 구상하게 되었다고 썼다.주24 그러나 이 무렵 지베르니에 살았던 모네가 영국에서든 프랑스에서든 이 장벽화를 볼 수 있었을 것 같지는 않다. 그러나 이러한 직접 경험이 아니라 해도, 후스마에 그 정보 자체는 어떤 형태로 모네에게 전해진 것이 아닐까. 모네 자신은 독서가가 아니었기 때문에 스스로 책에서 정보를 얻는 일은 없었을 테지만, 친구들로부터, 특히 일본에 간 적이 있는 사람들로부터 그러한 장식 형태에 대해서 들었을 가능성은 충분히 있다.

오랑주리 미술관의 장식은 모네가 이전부터 관심을 갖고 있던, 자연 속의 인간이라는 문제를 해결하는 하나의 해답이었다. 모네는 자연 속에서 휴식을 취하는 인물이 주위의 색을 반영하여 자연과 하나가 되는 모습을 여러 차례 그렸는데, 〈뱃놀이〉도98는 모티프와 구도에서, 또 자연 속의 인물이라는 주제에서 우키요에, 예를 들어 하루노부의 〈연꽃이 핀 연못에서의 뱃놀이〉도99, 주25와 같은 작품과 관련된다고 여겨진다.

자연과 인간의 이러한 관계를, 모네는 오랑주리 미술관의 장식에서 직접 작품과 그것을 보는 사람과의 관계로 바꿔버렸다. 보는 사람을 장식 공간으로 끌어들여 자연과의 일체감을 연출한다는 점에서 일본의 장벽화, 특히 후스마에와 흡사하다.

폭이 7미터가 넘는 6폭 한 벌의 병풍을 앉아서 볼 때 느끼는 신체감각에 대해 오타 마사코는 이렇게 썼다.

> 6폭 한 벌의 병풍을 자시키에 놓았을 경우, 성인이 보통 병풍을 향해 한 번에 아주 자연스럽게 보이는 범위를 '한 시야의 화면'이라고 나는 부릅니다…….
> 그러나 중요한 것은 어느 순간 '한 시야'를 주시하고 있으

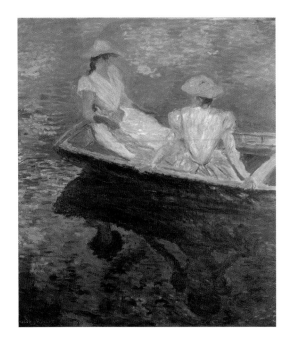

98 클로드 모네, 〈뱃놀이〉, 1887, 도쿄, 국립서양 미술관
99 스즈키 하루노부, 〈연꽃이 핀 연못에서의 뱃놀이〉, 도쿄국립박물관(구 앙리 베베르 컬렉션)

면서도 항상 병풍 전체를 동시에 시야의 외연으로 느낀다는 점입니다. 게다가 우리의 시선은 항상 움직입니다. 시선뿐 아니라 신체도 움직입니다. 병풍의 화면 위를 여기저기 돌아다니는 것처럼 움직이다가, 도중에 조금 떨어져서 보면서 '한 시야의 화면'을 확대하는 경우도 있을 테고, 또 그 반대도 있습

니다. 이처럼 차례차례 전체를 바라보게 되는데, 중요한 것은 '사진 도판'을 볼 때의 시야와는 전혀 다르다는 점입니다. 한 번에 볼 수 있는 범위는 작은 부분에 한정되지만, 그럼에도 우리의 신체감각은 우리 눈이 움직이고 몸이 움직이는 것과 함께, 항상 그림 전체를 어느 정도 긴장감을 갖고 받아들이기 때문입니다.주26

이는 병풍에 대한 언급이지만, 오랑주리 미술관의 〈수련〉에 대해서도 적용할 수 있을 것이다. 유럽인은 병풍을 앉아서 감상한 경험이 없다. 만약 앉아서 볼 기회가 있었더라도 그 대상은 후스마에일 경우가 많을 것이다. 하지만 일단은 어느 쪽이든 상관없다.

문제는 '한 시야의 화면' 속에 어떤 허구공간이 드러나는데, 그 속에서는 사물의 크기나 인물들의 관계가 맞아떨어진다. 따라서 보통 크기의 회화 작품을 보는 체험을 넘어서서 몸 전체로 느끼면서 작품을 보는 새로운 감상법으로 사람들을 이끈 것이다. '새로운'이라고 했지만 이는 일본인에게는 그다지 특이하지 않은 것이다. 또, 유럽에서도 르네상스 이전까지는 벽면 전체를 뒤덮는 형식의 장식이 존재했다.

일본 미술과 모네의 작품에서 공통적으로 나타나지만 서양의 전통과 다른 점은, 이야기 속의 공간이 아니라 자연의 모티프를 사용하여 장식하는 것이다. 그러나 일본 미술과 모네의 작품은 다른 점도 있다. 앞서 말한 것처럼 일본의 후스마에는 암시적이고 장식적이며, 자연의 모티프를 많이 사용하면서도 자연 자체를 시각적으로 관찰하는 데는 별로 관심이 없다. 이와 달리 모네는 어디까지나 자연을 관찰한 것을 바탕으로 삼으려, 혹은 자연의 시각적 체험에 충실하려 했다. 즉, 모네는 자신의 시각에 충실하게 자연을 묘사하는 것과 장식성이라는 것을 모순되지 않게 연결시키려고 심혈을 기울였던 것이다.

모네는 수면을 들여다보는 것과 같은 느낌이 들도록 화면을 구성했다. 오랑주리 미술관에 전시할 계획이 구체화되어 가던 1916년 무렵부터 화면은 가로로 길어졌다. 자연의 일부를 이처럼 클로즈업하고, 거기에 버드나무 가지나 나뭇잎으로 바깥세상을 암시하여 시각을 확장시키는 일본적인 수법을 적극적으로 활용했다.도100 그러나 이 시도에서 그의 가장 큰 관심, 즉 반사영상은 화가에게서 손에 잡힐 듯 아주 가까이 자리 잡은 수풀이나 버드나무 잎에서부터 하늘이라는 무한한 세계까지를, 전통적인 공간표현과는 다른 방식으로 보여 준다. 거기에는 현실의 공간에 있는 수면과 수련의 꽃과 잎, 다음으로 물밑에서 흔들거리는 수초의 색, 그리고 물밑과는 반대 좌표축인 하늘까지의 공간이라는 세 개의 층이 겹쳐져 있다. 그것은 화면의 형식이나 수련의 반복되는 리듬 때문에 장식적이라고 평가되어 왔다.주27 그러나 오히려 모네는 일본 미술에서 배운 장식적인 방식을 활용하여 자연을 농밀하게 담은 별세계를 만들려 했던 것이다. 그리고 이는 자포니슴이라는 말이 가리키는 범위를 뛰어넘는 완전히 새로운 시도였다.

6

반 고흐와 일본

| 반 고흐와 우키요에의 만남-자포네즈리 |

빈센트 반 고흐는 네덜란드에서 태어나 자랐다. 근대 일본이
서양과 교류했던 역사에서 아주 특별한 위치를 차지하는 네덜
란드는 일본이 1639년 쇄국을 시작하여 1858년(반 고흐가 태어
난 지 5년 뒤)에 개국할 때까지, 서양 국가 중에서 유일하게 일
본과 교류했다. 따라서 일본의 문물이나 그에 대한 지식은 서
양의 다른 나라보다 훨씬 풍부했다. 필리프 프란츠 지볼트가
수집한, 우키요에를 비롯한 방대한 민속학적 자료는 일찍이
1837년부터 레이던의 민속학박물관에 전시되어 있었고,주1
헤이그의 왕실 보물관에는 얀 코크 블롬호프나 요한 프레데
리크 오페르미어 피스허르주2를 비롯하여 데지마의 상관장이
나 서기들이 수집한 일본민속자료가 소장되어 있었으며, 영
사였던 레비스존을 비롯하여 일본의 풍속, 미술에 관심을 지
닌 컬렉터도 적지 않았다. 암스테르담과 로테르담 같은 항구
도시에서는 일본에서 수입된 도자기와 공예품을 여기저기서
볼 수 있었다.

 이처럼 일본에서 건너온 물건들을 쉽게 볼 수 있었던 환
경에서 반 고흐는 예술을 좋아하는 청년들이 그랬듯 우키요
에를 수집해서 벽에 장식하곤 했다. 하지만 그가 뒷날 남부 프
랑스의 아를에서 우키요에를 집어삼켜 버릴 것처럼 했던 탐
욕스러운 열정에 비하면 이 시기 우키요에에 대한 관심은 소
소한 취미 수준이었다.

 반 고흐는 이미 1880년대 초에 누에넨에서 우키요에를
알게 되었다고 한다. 1885년 12월에 안트베르펜에서 동생 테

오에게 보낸 편지에 처음으로 이런 내용이 실려 있다.

> 내가 무척이나 좋아하는 일본판화들을 벽에 핀으로 꽂았
> 더니 내 아틀리에는 제법 모양새가 그럴듯해졌다. 너도 알고
> 있겠지. 정원이나, 해변에 있는 여자 아이들의 모습, 말을 탄
> 사람, 꽃, 마디마디 굽은 가시나무 가지 등을 담은 판화들이
> 다.(서간437)주3

파리에 오기 전에 일본에 대해 언급한 글은, 이 편지에서
항구 풍경에 대한 인상을 "공쿠르처럼 말하자면 '자포네스리
여 영원하라'다"라고 언급한 대목과, 1884년의 살롱 특집호
『일뤼스트라시옹』에서 본 에밀 레비의 작품 〈일본 기모노를
입은 소녀〉에 관심을 보인 것(서간394)뿐이다. 일본 미술의 보
물창고인 네덜란드에서 태어나서 자랐으면서도 반 고흐는 아
직 일본에 대한 관심이 깨어나지 않았다. 그는 1886년 3월 파
리에 와서야 비로소 동료들의 열띤 분위기 속에서 일본을 배
위가게 되었다.

파리에서 자포니슴의 유행은 일찍이 1860년대부터 '그
림 속의 그림'이나 모티프의 응용이라는 방식으로 나타났다.
1870년대에는 인상주의를 중심으로 예술가들이 미술의 여러
측면에서 일본 미술을 자신들의 표현에 끌어들였다. 반 고흐
가 파리로 나온 1886년에는 이미 인상주의의 다음 세대 예술
가들에게서도 이런 경향이 확산되고 있었다. 그 중에서도 고
갱과 툴루즈 로트레크, 그리고 인상주의 예술가로서 반 고흐
에게는 아버지뻘이었던 피사로와의 교류가 반 고흐에게 커다
란 영향을 끼쳤다. 자신에게는 감상의 대상일 뿐이었던 우키
요에를 미래의 예술과 관련짓는 그들의 발상에 반 고흐는 놀
라움을 금치 못했다.

반 고흐는 우키요에를 더욱 깊이 연구하려고 지크프리트
빙의 상점을 자주 드나들었다. 이 무렵 질 높은 일본 미술품을

101 우타가와 히로시게, 〈명소에도백경 가메이도 우메야시키〉
102 빈센트 반 고흐, 〈꽃이 핀 매화나무〉, 1887, 암스테르담, 반
고흐 미술관
참고 도판 고사이 요시모리光斎芳盛(우타가와 요시모리),
〈다이코쿠야니시키기大黒屋錦木〉, 1852–1854년경

취급하는 상점이 파리에 두 군데 있었는데, 빙의 상점과 하야시 다다마사의 상점이었다. 빙의 상점은 누구나 편히 드나들 수 있었고 최고급 상품부터 값싼 판화까지 물건이 많았는데, 하야시의 상점은 이와 달리 고객과의 신뢰를 바탕으로 질 높은 고급품을 취급했던 것 같다. 반 고흐는 빙의 상점과는 동생 테오와 함께 판화를 위탁받아 판매할 만큼 각별한 관계였지만(서간505, 510), 하야시와는 어떤 관계였는지 알려주는 자료가 없다.주4

　　반 고흐는 우키요에에 열중하던 끝에 그 무렵 친했던 아고스티나 세가토리의 카페 '르 탕부랭'에서 1887년 봄에 우키요에 전시를 열었고, 같은 해 11월 혹은 12월에는 클리시 거리 43번지의 '그랑 부이용'이라는 레스토랑에서 우키요에와 자신들의 작품을 전시하기도 했다.주5 그때 전시된 우키요에는 대부분 빙에게서 대여한 것이었다.

103 우타가와 히로시게,
〈명소에도백경 오하시아타케의
소나기〉
104 빈센트 반 고흐, 〈빗속의 다리〉,
1887, 암스테르담, 반 고흐 미술관

반 고흐는 평생 방대한 편지를 남겼지만 그 편지 대부분이 동생 테오에게 쓴 것이었기에, 반 고흐가 파리에 있을 때는 테오와 함께 생활했던 터라 이 시기에 쓴 편지는 몇 통 안 된다. 그러나 반 고흐의 작품을 살펴보면 우키요에에 대한 관심이 깊어졌다는 걸 분명히 알 수 있다. 이런 관심은 우키요에를 직접 모사한 작품이나, '그림 속 그림'이라는 형태로 드러난다.

반 고흐가 우키요에를 모사한 그림은 오늘날 세 점이 확인된다. 히로시게의 『명소에도백경』 시리즈 중 두 점, 〈가메이도 우메야시키〉도101,주6와 〈오하시아타케의 소나기〉도103를 각각 모사한 〈꽃이 핀 매화나무〉도102와 〈빗속의 다리〉도104이다. 그리고 잡지 『파리 일뤼스트레』의 일본특집호(1886년 5월) 표지에 좌우가 바뀌어 실린 게이사이 에이센의 〈오이란〉도105을 모사한 〈오이란〉도106이다. 판 데어 폴크는 '그림 속 그림'으로 등장한 우키요에도 실은 원작이 아니라 애초에 반 고흐 자신이 모사한 것이라는 가설을 제시했다.주7 그러나 〈탕기 영감의 초상〉 두 점에도 우키요에가 아홉 점이나 등장하는데, 〈오이란〉을 제외하고는 그 존재가 확인되지 않기 때문에 과연 이렇게나 많이 모사를 했는지는 의문이다.

또, 반 고흐가 우키요에를 '그림 속 그림'으로 등장시킨 작품은 다섯 점이 알려져 있다. 〈카페에서, '르 탕부랭'의 아고스티나 세가토리〉도107, 〈우키요에가 있는 자화상〉도108, 〈탕기 영감의 초상〉 두 점도109, 도110, 〈귀를 붕대로 감싼 자화상〉도111이다.

〈카페에서, '르 탕부랭'의 아고스티나 세가토리〉나 〈우키요에가 있는 자화상〉에서 '그림 속의 그림'은 무척 흐릿해 알아보기 어렵다. 하지만 〈우키요에가 있는 자화상〉의 오른편 위쪽에 그려진 것과 똑같다고 여겨지는 작품이, 니아르코스 씨가 소장한 〈탕기 영감의 초상〉도110의 오른편 위에 자리 잡고 있다. 따라서 이 그림은 반 고흐가 소장하고 있던 요시토라芳虎의 3장 세트 판화 〈게이샤〉도112의 중앙 부분 작품으로

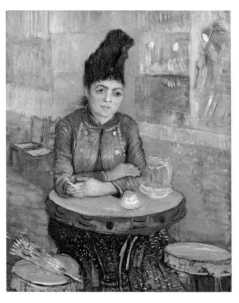
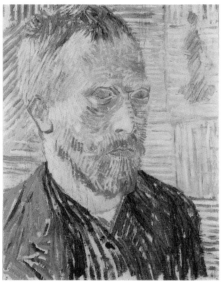
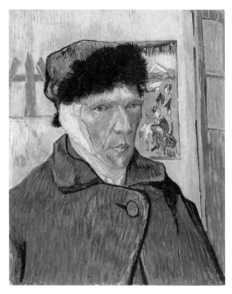

105 게이사이 에이센, 〈오이란〉, 『파리 일뤼스트레』 일본특집호, 1886, 암스테르담, 반 고흐 미술관
107 빈센트 반 고흐, 〈카페에서, '르 탕부랭'의 아고스티나 세가토리〉, 1887, 암스테르담, 반 고흐 미술관
108 빈센트 반 고흐, 〈우키요에가 있는 자화상〉, 1887, 바젤, 에밀 드레퓌스 컬렉션
111 빈센트 반 고흐, 〈귀를 붕대로 감싼 자화상〉, 1889, 런던, 코톨드 인스티튜트 갤러리

추정된다.주8

　두 점의 〈탕기 영감의 초상〉 속에 들어 있는 우키요에는 왼편의 가운데와 아래쪽, 그리고 위쪽 가운데, 이렇게 세 점이 같고 나머지는 다르다. 왼편 가운데 작품은 반 고흐의 컬렉션으로 여겨지는 도요쿠니의 〈미우라야 다카오로 분한 3세 이와이 구메사부로〉도113,주9이다. 반 고흐는 원작에서 오른편의 널판 모양을 무시하고, 히로시게의 판화처럼 장방형과 정방형의 단자쿠(종이 리본)를 그려 넣었다. 또, 니아르코스 씨의 소장품에는 원작에 없는 제비붓꽃을 오른편에 덧그렸다. 왼편 아래쪽의 작품은 당시 릿쇼立祥라는 호를 사용했던 2대 히로시게의 〈도토명소삼십육화찬 이리야 나팔꽃〉과 흡사하다고 여겨졌는데, 최근에 더 비슷한 우키요에 판화가 발견되었다.도114,주10 탕기 영감의 머리 위쪽에 자리 잡은 후지산은 좌우로 어망과 같은 발 너머로 보이는데, 히로시게의 계보에 속하는 판화로 여겨진다.

　로댕 미술관에 소장된 〈탕기 영감의 초상〉도109에서 왼편 위쪽의 설경은 히로시게 계통의 작품처럼 보이지만 확실치는 않다. 오른편 위쪽은 히로시게의 〈오십삼차 명소도회 이시야쿠시〉도115,주11인데 반 고흐 컬렉션에 들어 있다. 오른편 아래는 에이센의 〈오이란〉도106을 모사한 것인데, 오이란 주위의 대나무와 수련은 그리지 않았다.

　니아르코스 씨의 소장품 중 나머지 우키요에는 오른편 중단과 하단의 두 점이다. 오른편 중간은 반 고흐가 갖고 있던 히로시게의 〈오십삼차 명소도회 하라〉도116,주12이고, 하단은 반 고흐 컬렉션에 들어 있던 3대 도요쿠니의 〈이마요오시에카가미 게이샤 나가요시〉도117,주13인데, 그림에 담긴 글을 통해 이 또한 실은 배우를 그린 그림으로, 앞서 나왔던 3세 이와이 구메사부로가 게이샤 나가요시로 분장한 모습이라는 걸 알 수 있다.주14 여기서도 반 고흐는 도안을 멋대로 바꿔서는, 구도의 중요한 요소인 거울의 테두리를 생략했다.

113 3대 우타가와 도요쿠니, 〈미우라야 다카오로 분한 3세 이와이 구메사부로〉, 1861, 암스테르담, 반 고흐 미술관
114 이세타쓰, 〈도쿄명소 이리야〉, 야마구치 현립 하기 미술관 우라카미 기념관

113

109

114

115 우타가와 히로시게, 〈오십삼차 명소도회 이시야쿠시〉,
1855, 암스테르담, 반 고흐 미술관
106 빈센트 반 고흐, 〈오이란〉, 1887, 암스테르담, 반 고흐
미술관
109 빈센트 반 고흐, 〈탕기 영감의 초상〉, 1887, 파리, 로댕
미술관

115

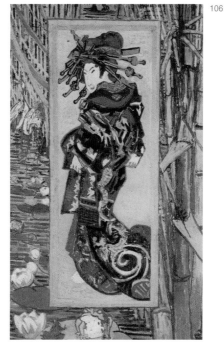

106

133

110 빈센트 반 고흐, 〈탕기 영감의 초상〉, 1887, 콘스탄티누스 니아르코스 컬렉션
113 3대 우타가와 도요쿠니, 〈미우라야 다카오로 분한 3세 이와이 구메사부로〉, 1861, 암스테르담, 반 고흐 미술관
114 이세타쓰, 〈도쿄명소 이리야〉, 야마구치 현립 하기 미술관 우라카미 기념관

110

113

114

116

117

112 우타가와 요시토라, 〈게이샤〉(3매 세트) 중 한 장, 암스테르담, 반 고흐 미술관
116 우타가와 히로시게, 〈오십삼차 명소도회 하라〉, 1855, 암스테르담, 반 고흐 미술관
117 3대 우타가와 도요쿠니, 〈이마요오시에카가미 게이샤 나가요시〉, 1861, 암스테르담, 반 고흐 미술관

118 우타가와 요시마루(?), 〈게이샤〉,
1870–1880년경, 런던, 코톨드
인스티튜트

〈귀를 붕대로 감싼 자화상〉도111은 배경에 우키요에가 한 점만 등장한다. 이는 우타가와 요시마루歌川芳丸의 작품이라 여겨지는데,도118,주15 그림 오른편이 대담하게 잘려 있다. 이것이 실제로 벽에 붙어 있었던 건지, 반 고흐 자신이 유화로 모사한 게 벽에 붙어 있었던 건지, 아니면 '그림 속 그림'으로 마음 내키는 대로 그려 넣었던 건지 알 수 없다.

　여기까지 살펴본 세 점의 모사화, '그림 속 그림'이 들어 있는 다섯 점의 인물화는 〈귀를 붕대로 감싼 자화상〉을 빼고는 모두 파리에 있을 때 그린 것이다. 이처럼 우키요에 자체에 대한 반 고흐의 관심-자포네즈리에 대한 관심-은 파리 시기의 특징이라고 할 수 있는데, 〈귀를 붕대로 감싼 자화상〉에 왜 갑자기 우키요에가 등장했는지는 수수께끼이다.

반 고흐의 작품에서 '그림 속 그림'이 지니는 의미는 파
악하기 어려운 문제이다. 실제로 그것들이 그 장소에 걸려 있
었을 개연성은 있다. 하지만 두 점의 〈탕기 영감의 초상〉에서
는 실제로 우키요에가 배경에 걸려 있었을 거라고 믿기 어려
운 점이 많다. 로댕 미술관에 소장된 〈탕기 영감의 초상〉도109
은 앞서 지적한 대로 오른편 하단에 에이센의 원작이 좌우가
반전된 채로 들어가 있다. 또, 실제 크기를 알 수 있는 판화 작
품(예를 들어 〈오십삼차 명소도회 이시야쿠시〉는 약 38×25cm)이 인
물의 뒤편에 걸려 있다면 이처럼 크게 보일 리가 없다. 어떻게
된 일인지 짐작해 보자면 반 고흐가 〈탕기 영감의 초상〉을 그
리면서 자신의 마음에 들거나 혹은 여기에 어울린다고 생각
되는 우키요에를 마음 내키는 대로 바꿔 가면서 배경에 그려

넣었을 것이다. 〈탕기 영감의 초상〉에서 모델을 꾸며주는 그림 자체에, 혹은 그림들의 조합에 뭔가 다른 의미가 있는지도 수수께끼이다. 그런데 반 고흐는 아를에서 쓴 편지에서 탕기 영감에 대해 '나는 …… 자연에 깊이 몰입하며 점점 일본인 화가처럼 되어 가는 것 같다 …… 나이를 많이 먹을 때까지 살아 있다면 탕기 영감처럼 되지 않을까'(서간540)라고 했다. 탕기 영감에게서 나이 든 일본인 화가의 이미지를 떠올렸던 것이다.주16 이는 아마도, 가난하고 안 팔리는 화가였던 자신을 뒤에서 지지해 주었던 화상 탕기를 인간적으로, 사상적으로 존경했던 반 고흐가 표현한 최대한의 감사일 것이다.

두 점의 우키요에를 '그림 속 그림'으로 사용한 자화상 말고도, 아를 시기인 1888년 9월에 그린 〈선승의 모습을 한 자화상〉도119이 있다. 이는 자신을 일본인 승려에 빗대어 부러 눈을 치켜뜬 모습으로 묘사한 것이다. 고갱과 교환하기 위한 자화상이었으니까 이는 반 고흐 자신을 일본과 분명하게 관련시킨 선언이었다. 반 고흐가 우키요에와 관련지어 묘사한 인물이 당시에 매우 친했던 탕기 영감과, 당시 애인이었던 세가토리, 그리고 반 고흐 자신이었다는 걸 생각하면, 그가 '그림 속 그림'에 담은 우키요에는 친밀감을 나타내기 위한 특별한 장치였을 것이다. 그러나 아를 시기에는 〈귀를 붕대로 감싼 자화상〉을 빼고는 우키요에는 그의 화면에서 모습을 감춘다. 이는 로스킬이 지적한 대로 반 고흐가 자포네즈리에서 자포니슴으로 전환한 것이다.주17

| 반 고흐가 일본에 대해 품었던 이미지 |

1888년 2월, 고흐는 파리를 떠나 신천지를 찾아 아를로 향했다. 아를에 도착했을 때 받은 인상을 곧바로 테오에게 편지로 썼다.

…… 눈처럼 눈부신 하늘을 배경으로 하얀 산봉우리를

보여주는 설경은 마치 일본 화가들이 그린 겨울 풍경 같다.(서간463)

3월에는 베르나르에게 이런 편지를 썼다.

　　소식을 전하겠다고 약속했던 대로, 우선 이곳이 밝은 공기와 밝은 색채 때문에 일본처럼 아름답다는 말을 전하고 싶네. 물이 풍경 속에 아름다운 에메랄드와 풍요로운 푸른 색점이 되어 마치 우키요에를 보는 것 같아. 지면을 파란색으로 보이게 하는 연한 오렌지색의 일몰. 멋진 황혼의 태양.(서간B2)

실제로 아를의 아름다운 풍경을 보고 반 고흐에게는 그림을 그릴 강한 의욕이 생겼는데, 그가 남프랑스의 풍물에서 일본적인 것을 찾아내고 마침내 남프랑스가 곧 일본이라는 도식을 만들어낸 것은, 아마도 공쿠르의 『마네트 살로몽』이나 『어느 예술가의 집』 같은 소설에 묘사된 일본의 이미지-빛이 흘러넘치고 태양이 찬란한 나라-때문일 것이라고 고데라 쓰카사圀府寺司는 지적했다.주18 그렇더라도 자신이 본 적도 없는 동양의 나라를 남프랑스와 연결시킨 것은 반 고흐 특유의 강경한 논리 전개의 결과이다. 그 전개는 1888년 6월에 테오에게 보낸 편지에서 두드러진다.

　　돈이 좀 더 들더라도 남프랑스에 남고 싶은 이유는 이렇다. 우리는 일본 그림을 좋아하고 영향을 받고 있는데, 인상주의 화가들 모두가 그렇다. 그런즉 일본과 같은 남프랑스에 가지 않는다면? 나는 숨이 막힐 것이다. 요컨대 새로운 예술의 미래는 남프랑스에 있다고 생각한다.(서간500)

그는 일본이 곧 남프랑스라고 전제하고는, 일본에서 영향을 받은 사람이라면 모두가 새로운 미래의 예술을 위해 남

프랑스에 가야 한다고 했다. 그리고 바로 뒤이어 두세 명 정도라도 서로 도우며 소박하게 지낼 수 있다며 테오에게 남프랑스로 오라고 권했다. 일본은 곧 남프랑스라는 논리와 함께 반 고흐는 다음 달 테오에게 보낸 편지에 '……인상주의 예술가는 프랑스의 일본인(서간511)'이라고 썼다. 반 고흐는 인상주의(아마도, 그가 프티 부르주아 화가라고 부른 후기인상주의) 동료들과 테오와 함께 살면서 그림을 그리는 모습을 떠올렸던 것이 틀림없다. 앞서 인용한 베르나르에게 보낸 편지(서간B2)에서도 물가는 비싸지만 모두 함께 지내면 살기가 훨씬 좋을 거라며 권했다. 1888년 10월, 고갱이 아를에 도착하기 전에 고갱에게 보낸 편지에는 이렇게 썼다.

> 올해 초, 겨울에 파리에서 아를로 오는 내내 내가 받았던 감동이 아직도 또렷하게 떠오릅니다. 벌써 일본에 온 것은 아닌지 눈을 의심할 지경이었습니다. 어린아이처럼 좋아했지요.(서간B22)

전체적으로 보면 이 편지는 고갱이 아를로 온다는 결정을 번복하지 않도록 하려는, 혹은 고갱이 남프랑스의 현실을 직접 보고 실망하지 않도록 하려는 배려이다. 이것을 테오와 베르나르에게 보낸 편지와 함께 읽으면 남프랑스는 곧 일본이라는 반 고흐의 논리가, 친구들을 아를로 불러들이려는 의도와 깊이 관련된다는 걸 알 수 있다.

투명한 공기, 선명한 색채 등 조형적으로 반 고흐를 자극한 여러 특성에 대해서는 뒤에 더 보기로 하고, 여기서는 그가 남프랑스를 일본적인 인간관계의 거점으로 삼으려 했다는 걸 확인하려 한다. 그것은 작품을 서로 교환하던 예술가들의 관계이다.

> 베르나르의 이야기로는 그와 모레와 라발과 또 누군가가

스스로 나와 그림을 교환하고 싶다고 합니다. 사실 나는 이처럼 예술가들끼리 작품을 교환하는 방식을 긍정적으로 봅니다. 왜냐면 일본 화가들에게서 이 방식이 아주 중요한 의미를 지닌다는 걸 알기 때문입니다.(고갱에게 보낸 편지, 1888년 10월 3일)

또, 베르나르에게 9월 말에 보낸 편지에는 이렇게 썼다.

일본 예술가들이 서로 작품을 교환하는 습관이 있다는 걸 예전에 알고 감동했습니다. 이는 그들이 서로를 사랑하고 서로를 받쳐주면서, 그들 사이에 일종의 조화가 존재했다는 증거입니다. 그것은 즉, 그들이 음모 속에서가 아니라 정말로 형제와 같은 생활 속에서 살았다는 증거이기도 합니다.(서간 B18)

'일본인 예술가들이 서로 작품을 교환했다'라고 했는데, 정작 일본에서는 에도 시대이건 이전 시대이건 '습관'이라고 부를 만 한 건 없었지만, 그래도 이런 일들이 행해졌던 건 사실이다. 반 고흐가 어디서 이걸 알게 되었는지는 확실치 않다. 반 고흐가 일본에 관한 지식을 많이 얻었던 피에르 로티의 『국화부인』에도 예술가들이 작품을 교환했다는 언급은 없다. 어쩌면 서로 친한 몇몇 선승들이 서로의 작품에 화찬을 넣는 습관이 있었다는 게 잘못 전해졌을지도 모른다. 어쨌든 반 고흐가 '작품의 교환'을 '일본 예술가의 습관'으로서 높이 평가하고, 거기서 나타나는 인간관계를 만들고 싶어 했던 것은 분명하다. 이는 베르나르에게 보낸 편지에 언급한 '형제와 같은 생활', 그가 5월 무렵부터 구상에 몰두했던 공동생활(처음에는 고갱과, 나중에는 더 많은 예술가들과 함께 하려 했던)을 가리킨다. 고데라에 따르면 반 고흐는 이미 1882년부터 공동체를 꿈꾸고 있었다. 나자렛파(1809년 독일의 화가들이 결성한 그룹. 초기 르네

상스 이후에 전개된 미술 양식을 거부하고 수도사처럼 생활하며 중세의 미술 양식을 되살리려 했다–옮긴이)나 바르비종파처럼 금욕적으로 자연에 몰입한 집단생활이 반 고흐의 이상이었다고 한다.주19 '남프랑스의 공동 아틀리에에 대한 반 고흐의 구상'에 대해서는 다카시나 슈지가 자신의 저서에서 자세하게 다루었기에주20 여기서 다시 설명하지는 않겠지만, 반 고흐가 친구들을 불러올 근거로 일본과 같은 남프랑스, 일본에서 예술가들이 맺는 관계라는 두 가지 장치를 이용했다는 사실은 주목할 만하다.

　반 고흐는 공쿠르의 소설이나 기메와 레가메의『일본유람』(1878년), 에르네스트 셰노가 잡지『가제트 데 보자르』에 실은 글「파리에서의 일본」(1878년 9월, 11월), 공스의『일본 미술』(1883년 초판), 잡지『파리 일뤼스트레』의 일본특집호(1886년) 등 일본에 관한 서적을 통해 일본에 관한 이미지를 만들었다고 생각된다. 아를에 있을 때는 두 권의 책에서 일본에 대한 이미지를 떠올렸다. 1888년 5월에 창간된, 빙이 편집한 월간지『예술적인 일본』과 로티의 소설『국화부인』(1887년 초판)이다. 전자는 같은 해 여름 테오에게 보낸 편지(서간505)에 이 잡지의 간행을 알았다는 것, 9월에는 이 잡지를 읽었다는 것이 기술되어 있다.(서간540) 잡지 자체는 시시했지만 삽화와 채색 판화 도판에서 강렬한 인상을 받았다고 썼다.

　편지로 짐작건대 반 고흐는『예술적인 일본』보다는 로티의『국화부인』에 열광했던 것 같다. 반 고흐가『국화부인』를 읽었다는 근거는 앞에서『예술적인 일본』을 언급한 같은 편지다.(서간505) 이후 반 고흐는 거듭 테오에게『국화부인』를 읽으라고 권했다. 테오도 이 책을 읽으면 빠져들 거라고 확신했던 것 같다. 그러나 테오가 이 책을 읽었다는 흔적은 전혀 없다.

　일본인을 왜소화하고 약간 모멸적인 느낌으로 쓴 이 체험적 소설은 프랑스 해군사관이 나가사키에 체류했던 어느 여

120 빈센트 반 고흐, 〈무스메〉, 1888,
워싱턴, 내셔널 갤러리

름, 인형 같은 어린 여자와 소꿉놀이하듯 '결혼 생활'을 보낸
이야기이다. 돈으로 산 인형에 대한 연민과 경멸, 거기에 빌
붙어 사는 서민의 왜소함을 이국적 풍토를 배경으로 아주 잘
그려냈다. 로티가 유럽적 가치 기준에서 차갑고 냉소적인 시
선으로 바라본 일본은 반 고흐가 이상으로 여겼던 일본과 어
긋났다.

그러나 반 고흐는 로티의 이러한 냉소적 태도를 비판하지
않고 그저 자신이 호기심을 가진 것만을 골라 테오에게 집요
하게 언급했다.

우선 반 고흐가 사용한 것은 '무스메'라는 말이었다. 로티
는 이렇게 썼다.

'무스메'란 젊은 소녀, 혹은 아주 젊은 여성을 가리키는 말이다. 이는 일본어 중에서도 가장 아름다운 말 중 하나이다. 그 말 속에는 moue(그녀들이 곧잘 하는 장난스러운, 귀여운, 작은 moue입가를 찌푸리기와, 그리고 특히 frimousse(그녀들의 얼굴처럼 경애로운 frimousse용모)가 있는 것 같다.주21

로티가 실제로 이 말로 가리킨 여인들은『국화부인』의 주인공인 오키쿠お菊를 비롯하여 외국인들이 데리고 놀았던 인형들이었다. 작고 사랑스럽지만 의사소통이 안 되는 완구로서의 살아 있는 동물로, 외국의 선원들이 출항을 하게 되면 미련 없이 버리고 가는 대상이다. 그러나 반 고흐가 그린〈무스메〉에는 이런 경멸적인 의미는 담기지 않았다. 반 고흐는 1888년 7월말에 테오에게 보낸 편지에 이렇게 썼다.

…… 그런데 너는 '무스메'가 뭔지 아니?(로티의『국화부인』을 읽어보면 알겠지만) 나는 지금〈무스메〉를 막 끝냈다도120 ……. 이 그림을 잘 그려내기 위해 온 정신을 쏟아야만 했다. '무스메'란 12살에서 14살의 일본 소녀-내 그림의 모델은 실은 프로방스 아가씨지만-를 가리킨다.(서간514)

소설 전체의 내용보다는 앞서 인용한 로티의 설명에만 의지한 것 같다. 아이에서 어른으로 바뀌어 가는(12살 먹은 소녀의 초상이라고 베르나르-서간B12-에게 썼다) 보드라운 뺨과 살짝 내민 입은 moue라는 말을 그대로 옮겼고, frimousse라는 말의 부드러운 어감에도 어울린다. 반 고흐는 '무스메'에서 싱그럽고 귀여운 이미지를 떠올렸다. 이 말을 통해 그가 상상한 일본의 소녀들, 나아가 아직 유럽 문명의 침탈을 받지 않았던 순박한 일본인에 대한 동경이 담겨 있음을 알 수 있다.

반 고흐는 일본 주택의 실내가 극히 간소했다는 점에도

관심이 많아서 편지에서 거듭 언급했다. 1888년 7월 테오에게 이렇게 썼다.

> 네가 『국화부인』을 읽었는지 모르겠다. 그 책에서는 일본인들이 벽에 아무것도 걸지 않는다고 했다. 승방이나 불당을 묘사한 대목에서도 그랬다(그림이나 골동품은 서랍 속에 넣어둔다). 그러니까 일본 판화는 밝고 아무 것도 없는 전망 좋은 방에서 봐야 한다.(서간509)

그리고 다음 해 10월 여동생 빌헬미엔에게 보낸 편지에는 이렇게 썼다.

> 일본인은 언제나 매우 간소한 방에서 살았다. 그렇기 때문에 대단히 뛰어난 예술가가 나온 것이다. 우리 사회에서는 예술가가 부유해지면 집을 골동품상처럼 꾸민다. 내 생각에 그건 예술적인 취향이 아니다.(서간W15)

정작 반 고흐가 자신의 방을 일본인처럼 간소하게 꾸미지는 않았다는 걸 그가 그린 〈아를의 침실〉도127에 장식된 몇 점의 그림을 보면 알 수 있다. 그러나 반 고흐는 이를 예술의 다른 분야와 연결시켰다. 바로 소묘이다. 1888년 7월에 테오에게 보낸 편지에 이렇게 썼다.

> …… 로티의 『국화부인』에서 알게 된 것인데, 일본 주택은 장식이 없고 텅 빈 느낌이라고 한다. 그래서 그런 연유로, 다른 시대의 매우 종합적인 데생에 흥미가 생겼다. 이 시기의 그런 작품과 우리가 가진 판화의 관계는, 말하자면 소박한 밀레와 몽티셀리와의 관계에 해당될 거다.(서간511)

반 고흐가 겨우 복제품이나 서책(『호쿠사이망가』를 비롯한)

으로밖에 알 수 없었던 소묘(간략하게 그린 수묵화), 그것도 선배 예술가들이 갖고 있었던 에도 말에서 메이지 초기의 것이 아니고 좀 더 고전적인(반 고흐는 특별히 구체적인 시기에 주목했던 것 같지는 않지만) 작품에 흥미를 느꼈다는 걸 알 수 있다.주22 간소한 소묘는 당시 일본에 흥미를 갖고 있던 사람들 사이에 전설처럼 전해 오던 '소묘의 민첩함'과 밀접한 관계가 있다.주23

로티는 주인공의 집주인인 화가, 무슈 쉬크르(사토 영감)가 학을 얼마나 쉽게 그려내는지 묘사했다.

…… 처음에는 주둥이를 두 개 그리고, 다음으로는 다리 네 개, 다음으로 등, 날개, 작은 점, 점, 점들, 무척이나 유쾌한 태도로 손에 잡은 붓을 십수 차례 솜씨 좋게 놀렸다. 이렇게 완성되었다.주24

그리고 반 고흐는 테오에게 이렇게 썼다.

일본인이 재빠르게, 번개같이 빠르게 데생하는 것은 그들의 신경이 우리보다 섬세하고 감정이 소박하기 때문이다.(서간500, 1888년 6월 말 혹은 7월 초)

나는 일본인이 무엇이든 아주 정확하게 한다는 것이 부럽다. 결코 지루한 느낌을 주지 않고, 결코 서둘러 한 것처럼 보이지도 않는다. 그림을 그릴 때 그들은 숨 쉬듯 간단하게, 그러면서도 확고하게 두세 개의 선으로 손쉽게 인물을 묘사한다. 마치 조끼 단추를 채우는 것처럼 간단하게 말이다.(서간 542, 1888년 9월)

이 '확고한sûr' 선이야말로, 그가 민첩함을 통해 획득하려고 했던 것이며,주25 같은 편지 앞부분에서 '빙의 복제(『예술적인 일본』) 속에 있는 〈풀〉도121과 〈패랭이꽃〉도122과 호쿠사이도123는 훌륭하다고 생각한다'라고 언급한 것은 간략한 붓질로

만든 '확고한' 터치를 높이 샀기 때문일 것이다. 덧붙여 설명
하자면 세 점의 '소묘'는 작자를 알 수 없는 〈풀〉(5월호)과 가와
무라 분포川村文鳳가 그린 〈패랭이꽃〉(6월호)이고, 호쿠사이가
그렸다는 작품은 『호쿠사이화식』에서 가져온 〈게〉와 〈빗속의
인물〉이다.

하지만 반 고흐가 이처럼 간략하고 민첩한 필치에서 직접

121 작자 미상. 〈풀〉(『예술적인
일본』에서)
122 가와무라 분포, 〈패랭이꽃〉,
1800년경(『예술적인 일본』에서)
123 가쓰시카 호쿠사이,
『호쿠사이화식』에서, 〈게〉, 〈빗속의
인물〉, 1811(『예술적인 일본』에서)

영향을 받았다고 여겨지는 작품은 많지 않다. 앞서 인용한 편지에는 이런 대목도 있다.

> 내가 여기 온 지 몇 달 안 되었지만, 파리에 있었더라면 배를 겨우 한 시간 만에 데생할 수는 없었을 것이다. 나는 그걸 원근법을 사용하지 않고, 재보지도 않고, 붓이 가는 대로 완성했던 것이다.(서간500)

'붓이 가는 대로' 그렸다는 것이다. 반 고흐는 자신이 지극히 일본적인 감성으로 그림을 그렸다고 썼지만, 정작 아를 시대에는 일본의 화집처럼 간결하고 즉흥적인 효과를 자아내는 작품이 거의 없었다. 그것은 역시 이 시기 반 고흐에게 제작상 가장 중요한 문제는 유화를 그리는 것이었고, 데생은 그걸 위한 하나의 과정으로만 생각했기 때문일 것이다.

반 고흐에게 소묘 자체가 의미를 지니기 시작한 건 아마도 일본의 자연주의, 그것도 자연의 작은 부분에 대한 관심이 깊어지는 생 레미 시기부터일 것이다. 이 점에 대해서는 뒤에 더 살펴볼 것이다.

| 아를 시기의 양식-자포니슴 |

앞서 언급한 대로 이보다 두 해 전, 파리에 체류하던 시기에 반 고흐는 우키요에에 친숙해졌지만, 일본 미술을 애호하는 사람들 사이에 있으면서도 자신의 작품에는 일본 미술을 이국취미로서만 받아들인 자포네즈리의 단계에 머물렀다. 반 고흐의 작품에는 우키요에가 고스란히 모사되거나 '그림 속 그림'으로 등장했고 자포니슴의 단계에는, 다시 말해 일본 미술을 조형적으로 소화시켜 전개하는 단계에는 아직 이르지 못했다.주26 이미 1880년 무렵부터 여러 화가들이 색채와 구도, 소재에서 일본의 영향을 소화시킨 작품을 발표했다. 인상주의 안팎에서 마네, 모네, 드가, 피사로, 휘슬러를 비롯하여

124 스즈키 하루노부, 〈더위를 식히는 미인〉, 1765(『예술적인 일본』에서)

반 고흐 주변의 예술가들, 툴루즈 로트레크, 고갱, 베르나르, 앙크탱 등도 저마다 새로운 타입의 작품을 내놓았다.

반 고흐의 파리 시기는 풍성한 작품을 내놓은 아를 시기에 비하면 요컨대 흡수의 시기였다. 그에게는 배울 것, 볼 것이 너무 많았는데, 우키요에도 그런 것들 중 하나였다.

아를에서 예술적으로 그가 얻은 최고의 성과는 평면적으로 놓인 선명한 색채였다. 그 직접적인 영향은 반 고흐가 앞서 직접 보았고 소장했던, 에도시대 말부터 메이지시대 초에 걸쳐 제작된 우키요에였다. 반 고흐가 가지고 있었다고 생각되는(테오의 수집품도 약간 섞여 있는 것 같지만) 우키요에는 에이센英泉, 히로시게, 구니사다, 그리고 그들 유파의 것이었다. 대부분 19세기 작품으로,주27 대담한 구도와 선명한 색채가 특징이다. 이것들은 도리이 파나 우타마로, 샤라쿠 등 초기와 중기의 우키요에에 비해 가격도 싸고 유통되는 양도 많아서, 유럽에서 일본 미술애호가를 자처하는 사람들은 이미 눈길도 주지 않는 상품이었다. 반 고흐 자신도 이를 알고 있었기에 이렇게 썼다.

일본판화의 열성적인 애호가, 예를 들어 레비에게 "내가 보기에 이 다섯 장의 판화는 무척이나 훌륭해요"라고 했다가는 상대가 충격을 받고 내 무지와 악취미를 불쌍하게 여길 것이다. 지난날 루벤스나 요르단스나 베로네세를 좋아하는 것이 악취미였던 것과 마찬가지다.(서간542, 1888년 9월)

하지만 반 고흐는 자신이 가진 판화들이 우키요에 세계에서 낮은 위치에 있다는 걸 알면서도 여전히 애정을 드러냈다. 또, 세월이 흐르면서 루벤스, 요르단스, 베로네세에 대한 인식이 바뀐 것처럼 자신이 갖고 있던 우키요에의 가치가 언젠가 인정을 받으리라고 믿었던 것 같다. 그리고 그 속에서 '단조로운 톤의 비속한 색채'(서간542)를 봤던 것처럼 반 고흐는

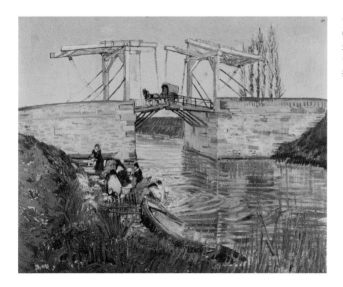

일반적으로 낮게 평가받는 특징을 오히려 높게 평가했다.

　'단조로운 톤'과 평면적인 색면, 그리고 입체감을 배제하
는 기법은 예를 들어 하루노부의 〈더위를 식히는 미인〉도124
에서처럼 우키요에의 가장 중요한 특징인데, 유럽 회화에서
는 일찍이 마네가 여기서 영향을 받아 〈피리 부는 소년〉에 응

용했다. 이 특징은 뒤에 고갱, 베르나르를 중심으로 '클루아
조니슴'(중세 유럽의 스테인드글라스에서 색면을 구분하는 경계선을
가리키는 클루아종cloison에서 유래한 명칭으로, 굵은 윤곽선으로 평면
을 나누는 회화 기법을 가리킨다─옮긴이)이라는 형식으로 발전했지
만, 반 고흐는 아를에 도착하고 얼마 지나지 않아 파리 시기
와는 달리 단조로운 색면, 강렬한 색채를 구사했다. 예를 들
어 1888년 3월에 그린 〈빨래하는 여인들과 랑글루아 다리〉도
125에서 하늘과 물은 원근을 나타내는 뉘앙스가 없이 거의 평
평한 색면 같고, 다리는 우키요에 판화에서 볼 수 있는 선명
한 윤곽선으로 묘사했다. 〈생트마리의 농가〉도126에서는 이
런 경향이 더욱 뚜렷해졌다. 농가 지붕의 선을 이용하여 원
근감을 선명하게 나타냈는데, 여기 칠한 색채는 현실의 색
채를 극단적으로 강조하여 색면과 색면이, 또 오른편 덤불
에 칠한 빨강과 초록이 보색을 이루도록 해서주28 아주 선명
하고 장식적이면서도 구도는 안정되도록 하는 효과를 거두
었다.

　　1888년 10월에 그린 〈아를의 침실〉도127은 평평한 색면이
두드러지는 작품이다. 이 그림을 그리면서 테오에게 보낸 편

지에 반 고흐는 이렇게 썼다.

> 이번에도 또 매우 단순하게 내 자신의 침실을 그렸을 뿐이지만 이 그림에서는 뭔가 중요한 역할을 한다. 사물을 단순하게 그려서 더욱 양식화되었다. …… 그림자와 그늘을 없애서 일본 판화처럼 평평하고 선명한 색면만 있다.(서간554)

이처럼 그는 단순한 색채와 평평한 색면의 효과를 강조했다. 그 뒤에 보낸 편지에는 이렇게 썼다.

> 침실을 그린 그림을 오늘 오후에 마무리했다. …… 이 그림은 너도 기억하겠지만 내가 파리에서 노란색과 분홍색과 녹색 표지 소설을 그렸던 정물화와 닮았다. 하지만 기법은 이쪽이 더 당당하고 단순하다. 점묘나 기교 같은 건 전혀 없고 그저 평평하고 조화로운 색면뿐이다.(서간555)

이 작품이 불안정한 느낌을 주는 건 픽반스가 말한 것처럼 애초에 방이 삐뚤어져 있었기 때문인지도 모른다.주29 하지만 여기 묘사된 실내는 꽤 강한 부감구도로 되어 있다. 전통적인 방식으로 실내를 그린 그림과 전혀 다르게, 시점이 높아서 화면의 반 이상을 차지하는 바닥이 마치 급경사를 따라 미끄러질 것 같은 느낌을 준다. 이 작품이 주는 불안정한 느낌은 이 점과도 관련된다. 색채의 힘은 〈생트마리의 농가〉도126와 마찬가지로 한껏 두드러지는데, 반 고흐 자신이 바랐던 '절대적인 휴식'(서간B22)을 보여주지는 않지만 색면과 색면이 서로 긴밀히 짜여 견고한 화면을 이룬다.

반 고흐는 고갱, 베르나르와 가까웠지만 이들처럼 '클루아조니슴'을 구사한 경우는 거의 없다. '클루아조니슴'은 에마유(émail, 칠보세공)나 스테인드글라스의 단순하고 뚜렷한 윤곽선에서 유래했지만, 그와 함께 우키요에의 윤곽선과 평평

128 에밀 베르나르, 〈들판의 브르타뉴
여인들〉, 1888, 개인소장
129 빈센트 반 고흐, 〈댄스홀〉, 1888,
파리, 오르세 미술관

한 색면에서 직접적으로 자극을 받았다. 반 고흐의 관심은 고
갱, 베르나르와 그리 다르지 않았고, 반 고흐 자신이 카페 '르
탕부랭'에서 개최했던 우키요에 전시회가 베르나르와 앙크탱
에게 '클루아조니슴'의 길을 열어주었다는 것도 알았다. 하지
만 파리에서 지내는 동안 반 고흐는 많은 시간을 인상주의에

153

130 빈센트 반 고흐, 〈모래 운반선〉,
1888, 뉴욕, 쿠퍼 휴이트 스미스소니언
디자인 박물관

가까운, 점묘에 가까운 터치로 그림을 그리며 보냈다. 반 고
흐가 '클루아조니슴'을 의식적으로 구사한 건 고갱이 아를로
오면서 가져온 베르나르의 작품 〈들판의 브르타뉴 여인들〉도
128을 본 뒤부터이다. 이 작품에서 영향을 받은 반 고흐는 이
에 맞서는 의미로 〈댄스홀〉도129을 그렸다. 브르타뉴의 전통적
인 모자를 쓴 여성들 대신에 아를 풍의 머리 모양에 리본으로
꾸민 여성들을 묘사했고, 실외 풍경 대신에 실내를, 검정, 흰
색, 녹색 대신에 검정, 보라색, 노란색으로 대비시켰다. 이 작
품이 특히 우키요에와 흡사한 느낌을 주는 건 평면적인 색면,
강한 색채의 대비에 더해 전경에 뒤돌아 서 있는 여성들의 일
본식 헤어스타일 때문이다. 반 고흐는 이 작품에 대해 특별히
언급하지는 않았지만, 고갱과 베르나르가 속한 브르타뉴의
세계에 맞서 아를의 세계를 묘사함으로써 자신이 일본에 더
가깝다고 주장하고 싶었던 게 아닐까. 게다가 반 고흐의 '클
루아조니슴'은 베르나르가 공간을 이차원적으로 환원시키려
고 했던 것과 달리 어디까지나 공간 자체의 깊이를 강조했다.
　평평한 색면과 강렬한 색채 외에 또 하나의 중요한 조형

요소는 앞서 〈아를의 침실〉에서도 본 '부감구도'이다. 선원근법의 개념에 지배되었던 유럽회화는 소실점을 화면의 중앙보다 아래에 두어서 관객이 땅 위에 서서 세상을 바라보는 것 같은 느낌을 주려 했다. 반면에 높은 시점에서 내려다보는 조감도는 전략도면이나 파노라마처럼 특별한 용도를 지닌 이미지에 한정되었다. 회화 작품에서 높은 시점을 구사하는 경우도 있는데, 이는 지상에서 펼쳐지는 여러 사건을 묘사하기 위한 것이었고, 좁은 공간을 묘사하기 위해 사용하는 경우는 거의 없었다.

판 데어 폴크는 반 고흐가 일찍부터 부감구도를 곧잘 사용했다고 지적했다.주30 하지만 이런 경우에도 지평선이나 수평선을 화면 위쪽에 올려붙이거나 심지어 화면 밖으로 몰아내 버릴 정도로 극단적이지는 않았다. 반 고흐의 특징은 아를 시대부터 뚜렷해진다. 1888년 8월에 그린 〈모래 운반선〉도130은 반 고흐 자신이 '높은 기슭에서 내려다보고 그렸다'(서간 524)고 언급한 것처럼, 오른편 위쪽에 살짝 드러난 하늘을 빼고는 수면에 떠 있는 배로 화면 대부분을 채운, 대단히 새로운 조형 감각을 보여 준다. 또 다른 예로는 〈아리스캉의 가로수길〉도131을 들 수 있는데, 여기서는 더욱 대담하게도 하늘을 아예 배제한 극단적인 부감구도를 구사했다. 반 고흐 자신이 '높은 기슭에서 내려다보았다'라며 같은 풍경을 반대쪽에서 보고 그린 다른 작품에 대해 언급했는데, 이 작품에서도 의도적으로 하늘을 배제했다. 제방 위에서 낙엽 깔린 적갈색의 지면을 내려다보며 화면 앞쪽에 수직으로 포플러 가로수를 배치해 장식적인 효과를 한껏 자아냈다. 이처럼 나무줄기의 직선을 이용하여 가로수를 묘사하는 방식은 우키요에 화가들 중에서 특히 히로시게가 자주 구사했는데, 〈요시쓰네 일대도회〉 중의 하나와 매우 흡사하다도132. 반 고흐의 〈아리스캉의 가로수길〉은 평평한 색면들이 선명하게 대비되는 좋은 예인데, 오른편에서 위쪽으로 올라가는 선이 변함없이 공간의 깊

131 빈센트 반 고흐, 〈아리스캉의
가로수길〉, 1888, 오테를로, 크뢸러
뮐러 미술관
132 우타가와 히로시게, 〈요시쓰네
일대도회〉, 1834-1835년경

이를 나타낸다.

　지평선을 화면 위쪽으로 몰아낸 극단적인 부감구도는 정
원을 그린 그림에서 곧잘 보인다. 이런 작품은 예를 들어 〈가
지가 늘어진 나무가 있는 정원〉이나, 〈길가에 핀 엉겅퀴〉도133
처럼 식물 자체를 전경에 커다랗게 묘사한 경우가 많다. 클로
즈업을 구사한 〈꽃이 핀 장미넝쿨〉도134과 〈붓꽃〉도135은 꽃의
초상화라고 불러도 좋을 만한 것들이다. 이처럼 대상에 바짝

133 빈센트 반 고흐, 〈길가에 핀
엉겅퀴〉, 1888, 암스테르담, 반 고흐
미술관
134 빈센트 반 고흐, 〈꽃이 핀
장미넝쿨〉, 1889, 도쿄국립서양 미술관
135 빈센트 반 고흐, 〈붓꽃〉, 1889,
포틀랜드, 웨스트브룩 대학교 존
휘트니 페이슨 갤러리

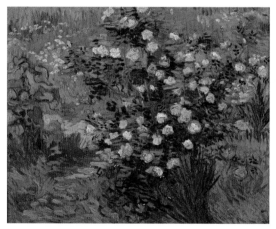

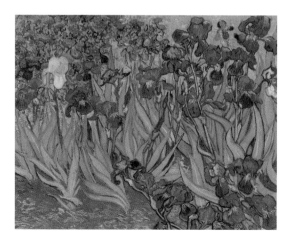

136 빈센트 반 고흐, 〈꽃이 핀
배나무〉, 1888, 암스테르담, 반 고흐
미술관

다가서는 부감구도는 모네가 1900년대에 〈수련〉 연작에서 시
도한 잘라내기와 비슷하다. 모네가 빛의 상태에 따라 미묘하
게 바뀌는 물의 색에 관심을 가졌던 반면, 반 고흐는 대상 자
체의 생명력에 다가가려는 태도를 뚜렷하게 드러낸다. 〈꽃이
핀 배나무〉도136는 그런 초상화적인 관심을 분명하게 보여주
는 작품으로서, 부감구도와 세로로 긴 화면을 함께 활용한 방
식은 우키요에를 연상시킨다. 일본적인 화면 구성에 관심이
많았던 자포니슴 화가들은 부채 그림, 병풍, 하시라에柱絵(기
둥에 걸거나 붙이기 위해 길쭉한 화면에 찍은 판화–옮긴이)처럼 그때
까지 유럽 회화에서는 볼 수 없었던 독특한 조형 요소에 마음

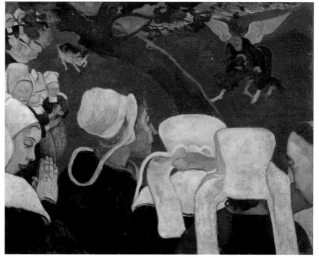

을 빼앗겼지만, 반 고흐는 그런 것들에 별 관심을 보이지 않았다. 하지만 〈꽃이 핀 배나무〉를 그릴 때는 앞서 모사했던 에이센의 세로로 긴 판화 〈오이란〉을 떠올리지 않았을까?

이 밖에 반 고흐가 전경과 후경을 극단적으로 대비시킨 방식 또한 우키요에로부터 배웠다고 여겨진다. 우키요에 화

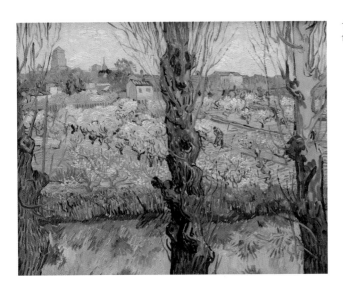

가 히로시게가 만년에 그린 『명소에도백경』 시리즈가 이런
특징을 보여주는데, 앞서 본 것처럼 반 고흐는 이 시리즈 중
〈가메이도 우메야시키〉도101를 모사했다. 화면 전경을 검게 덮
은 매화나무의 몸통은 〈씨 뿌리는 사람〉도137에서 전경을 비스
듬하게 가로지르는 나무의 굵은 몸통과 겹친다. 이는 마찬가
지로 우키요에서 영향을 받은 고갱의 〈설교 뒤의 환영〉도138
에 자극을 받은 작품이다. 반 고흐는 고갱이 아를에 도착하기
전에 편지에 실린 데생을 보았고, 고갱이 도착한 뒤로는 이 작
품에 대해 이야기를 주고받았을 것이다.

　이처럼 반 고흐의 작품에서 나무의 몸통을 이용한 파격적
인 구도는 아를 시기 끝무렵의 작품인 〈씨 뿌리는 사람〉이후
부터 등장했다. 따라서 고갱의 작품이 직접적인 계기가 되었
다고 볼 수 있다. 반 고흐가 다음 해 4월에 그린 〈아를 풍경〉도
139에서 전경에 나무를 배치하여 중경을 생략하고 원경과 강
렬하게 대비시킨 방식은, 히로시게가 『명소에도백경』 시리즈
에서 구사한 방식과 무척 닮았다. 원경을 강조하는 이러한 수
법은 우키요에서 영향을 받은 것이다. 고갱은 〈설교 뒤의

환영〉에서 나무의 몸통 좌우로 서로 다른 시간을 담았다. 그러나 반 고흐의 〈씨 뿌리는 사람〉에서 나무의 몸통은 씨 뿌리는 사람과 그의 뒤편에 광배처럼 자리 잡은 태양으로 시선을 유도하기 위한 장치일 뿐이었다.

이처럼 반 고흐가 평평한 색면, 간명한 구도, 전경을 강조하는 방식을 구사하면서도 그가 그린 공간이 베르나르의 작품과는 달리 깊이를 잃지 않는 것은, 원경으로 멀어져 가는 선으로 공간을 암시했기 때문이다. 〈모래 운반선〉, 〈씨 뿌리는 사람〉, 〈아를 풍경〉 등에서 반 고흐는 원근법을 암시하는 선을 사용했고, 그러면서 소실점은 화면 상단 좌우에 극단적으로 몰아 놓았다. 그러니까 화면을 비스듬하게 질러가는 선이 많은 것이다. 우키요에는 18세기 전반에 서양의 선원근법을 적극적으로 수용하면서 공간표현이 달라졌다.주31 그러면서도 이를 꽤 자유롭게 해석했고, 응용하는 화가가 나타났다. 히로시게가 대표적인 예이다. 이와 같은 과정을 거쳐 우키요에에서 자유롭게 재해석된 원근법이 유럽 화가들을 매료시켰던 것이다.

우키요에의 영향을 받은 반 고흐가 아를 시기에 달성한 예술은, 반 고흐 이전에는 아무도 도달한 적이 없었던 선명한 색채와 명확한 형태, 대담한 구도가 뒷받침된 강한 공간표현의 구현이다. 이는 모두 직간접적으로 일본에서 배운 것이지만, 반 고흐는 그보다 더 중요한, 사물을 바라보는 시각을 일본에서 배웠다.

반 고흐에게 자포니슴의 마지막 단계 내지는 종합적 단계는 일본적인 자연주의이다. 기독교적인 신이 존재하지 않는 일본에서는 인간도 당연한 자연의 일부였다. 회화의 주제 자체가 종교화일 때조차도 풍경이나 동식물을 다루는 경우가 압도적으로 많았다. 17세기가 되어서야 네덜란드에서 순수한 풍경화가 성립한 유럽과는 사정이 전혀 달랐던 것이다.

원래 반 고흐는 일본 미술의 이러한 성격에 대해 몰랐다.

그러나 화가의 날카로운 후각으로, 자신이 파악한 우키요에와 화첩 등을 통해 일본의 자연주의가 유럽보다 역사가 훨씬 길다는 걸 알았다. 반 고흐가 배울 것이 많고 동생과 친구도 있었던 파리를 떠났던 건, 두 해 동안의 도시 생활로 마음과 몸이 병들었기 때문이다. 그랬던 그가 아를을 일본으로 여기며 자연에 몰입하여 화초를 바라보고 그림을 그리면서 살기를 원했던 건 당연한 노릇이었다. 그리고 앞서 언급한 대로 자신과 뜻을 같이 하는 화가들을 불러와서 공동 아틀리에에서 함께 그림을 그리고 싶어 했다. 그는 1888년 9월에 테오에게 이렇게 썼다.

여기서 나는 프티 부르주아로서 자연에 깊이 몰입하며 점점 일본인 화가처럼 되어 가는 것 같다. 하지만 끔찍스러운 외골수가 되지는 않을 것이다. 내가 나이를 많이 먹을 때까지 살아 있다면 탕기 영감처럼 되지 않을까?(서간540)

앞서도 언급한 것처럼 반 고흐는 탕기 영감에게서 일본의 나이든 은자 같은 인상을 받았다. 이 밖에도 반 고흐가 숭배한 두 화가, 밀레와 루소가 바르비종의 자연 속에서 반평생을 지냈던 것도 강한 영향을 끼쳤을 것이다. 1888년 9월에 테오에게 보낸 편지에 반 고흐는 일본의 은자에 대해 이렇게 썼다.

일본 예술을 연구하다 보면 현자이자 철학자이며 지혜로운 인물을 어렵지 않게 발견할 수 있다. 그 사람은 무엇을 하며 시간을 보낼까? 지구와 달의 거리를 연구할까, 비스마르크의 정책을 연구할까? 아니다. 그 사람은 그저 풀 한 포기만을 연구한다. 하지만 그 풀 한 포기에서 출발하여 그는 모든 식물, 그다음으로는 사계절, 드넓은 풍경, 마지막으로는 동물, 그리고 인물을 그릴 수 있게 된다. 그는 이런 식으로 삶을 보내지만, 인생은 모든 걸 다 그리기에는 너무나 짧다.

　　마치 스스로가 꽃이 된 것처럼 자연 속에서 살아간다. 이
처럼 단순한 일본인들이 우리에게 가르쳐 주는 것이야말로,
지금으로서는 진정한 종교가 아닐런지…. 또, 우리는 인습적
인 세계에서 교육받고 일하고 있지만, 자연으로 되돌아가야
한다고 생각한다.(서간542)

반 고흐가 남긴 몇몇 동식물 습작 등에는 자연에 대한 그의 생각이 드러난다. 대자연에 관해서는 1888년 7월, 베르나르 앞으로 보낸 편지에서 자신의 작품 〈라 크로의 추수〉도140와 〈몽마주르 부근의 풍경〉도141에 대해 이렇게 썼다.

> 펜으로 소묘를 큼직하게 그렸다네. 두 장일세. 끝없이 펼쳐지는 들판을 높은 언덕에서 내려다본 조감도네. 포도원과 추수한 지 얼마 안 된 밀밭일세. 이것들이 끝없이 반복되고, 크로의 언덕에서 지평선에 이르기까지 마치 바다처럼 펼쳐져 있네. 이 그림들은 일본풍으로는 안 보이지만, 실은 내가 그린 그림 중에서 가장 일본적인 것일세. 들판에서 일하는 사람들의 콩알만 한 모습, 보리밭을 가로지르는 자그마한 기차, 이것이 풍경 속에 움직이는 전부라네. …… 그런데, 나는 이곳을 두 장의 소묘로 그렸네. 무한하고…. 영원하고…. 그밖에는 아무것도 없는 이 평평한 풍경.(서간B10)

실제로는 네덜란드 화가 야코프 판 라위스달의 그림을 연상시키는 이 작품에서 반 고흐는 대자연에 둘러싸여 자연과 조화를 이루어 사는 인간의 모습을 담고 싶었을 것이다. 〈라 크로의 추수〉에는 화면 한복판을 걸어가는 두 사람과 왼편에서 일하는 농민 한 사람이 등장한다. 〈몽마주르 부근의 풍경〉에는 기차 앞에 남자 두 명, 왼편 전경 근처에 마차에 탄 인물, 그리고 기차 오른편 뒤쪽에 가래로 밭을 가는 사람이 있다. 반 고흐는 특히 화면 양편의 두 농민을 베르나르에게 강조하고 싶었다. 이들은 밀레가 그린 그림 속의 농민처럼 자연 속에서 묵묵히 일하고 있다. 이들은 커다란 풍경 속의 점일 뿐이다. 생활을 나타내고 있지만, 그것도 전체의 크기에 비하면 좁쌀만 한 것이다. 이들은 자연을 거역하지 않고, 자연의 리듬과 조화를 이루며 평온하게 살고 있다.

반 고흐가 이처럼 일본적인 자연으로 몰입한 건 고독을

싫어하고 친구와 함께 예술을 논하고 싶어 하던 그의 성향과
는 동떨어진 것이었다. 반 고흐에게 가장 어울리는 이상은 자
연 속에서 친구들이 살러 와서 더불어 작품을 만드는 것이었
다. 그러나 베르나르와 테오에게도 거듭해서 오기를 청했지
만 아무도 와 주지 않았다. 반 고흐가 거의 광적인 기쁨으로
맞이했던 고갱은 다툼 끝에 두 달도 채우지 않고 그를 버리고
떠났다. 반 고흐는 자기 몸 하나조차도 어쩔 줄 몰라 하면서
밀려오는 광적인 발작에 두려워하며 아를에 혼자 남겨졌다.

| 마치며 |

반 고흐가 자신의 귀를 잘랐던 그 유명한 사건의 진짜 이유는
그가 남프랑스에서 만들어 보려 했던 생활, 그러니까 일본인
처럼 자연을 만끽하고, 일본인처럼 서로 작품을 교환하며 우
키요에 같은 작품을 만드는 생활이, 고갱의 냉담한 거부로 무
너져 버린 데 있을 것이다. 아를에서 고독하게 지내면서 반 고
흐의 마음속에서 의미가 부풀었던 구상이다. 혼자 살기에는
너무 큰 집을 빌려서 의자를 열두 개나 사들였고 〈해바라기〉
로 집을 꾸몄던 그의 구상이 한꺼번에 물거품이 되자 그는 막
다른 길로 내몰렸던 게 아닐까.

사실 반 고흐가 아를에 온 건 남프랑스의 빛을 동경했기
때문이고 파리 생활로 지친 심신을 달래기 위한 것이었다. 아
를은 그런 대로 그가 원했던 것을 주었고, 그는 이에 만족하려
애썼다. 사물을 선명하게 보이게 하는 맑은 공기, 강렬한 태
양 아래 펼쳐진 선명한 색채, 풍요로운 자연, 선량한 사람들.
단 하나 부족한 건 반 고흐 자신의 예술을 이해해 줄 친구였
다. 그의 예술 활동은 안정되었고, 친구를 불러와서 더욱 이
상적인 환경을 만들려는 노력을 계속했다. 그리고 마침내 고
갱이 아를에 왔다. 반 고흐의 아를 시기, 특히 발작을 일으키
기 전에는 그에게는 희망이 있었고, 평온했고, 모든 것이 밝
은 방향을 보여주었다. 발작에 시달리며 수개월을 보낸 뒤 비

로소 자신의 상태에 말할 수 있게 된 반 고흐는, 테오가 자신에게 옮겨 살라고 권했던 '진정한 남프랑스'에 대해, 아를을 쫓기듯 떠나게 되었던 1889년 3월 29일 편지에 이렇게 썼다.

> …… 그런데 너는 '진정한 남프랑스'에 대해 말하는구나. 하지만 나는, 거기에는 나보다 더 완전한 인간이 갈 수 있다고 생각해, 라고 하지 않았나? '진정한 남프랑스'는 지적이고 인내심이 강하고 활력이 가득한 '델포이의 딸이자 오시리스의 무녀인 테바이처럼 타인을 원망하지 않을 것'이다. 나 같은 존재와는 비교도 할 수 없을 것이다.(서간582)

여기서 '진정한 남프랑스'는 반 고흐 자신이 추구했지만 이를 수 없었던 이상향이다. 아를에 대한 결별을 의미하는 씁쓸한 말이었다.

생레미의 정신 병원에 들어가게 되었던 반 고흐는 아를에서 보내는 마지막 날들 속에서, 자신의 구상이 실패로 돌아갔음을 테오에게 이렇게 밝혔다.

> …… 화가들의 조합에 대한 구상과 공동생활에 대한 계획을 완전히 접은 건 아니다. 그것은 실현되지 못했고, 한심스럽게도 비참하게 실패했지만. 이 구상은 다른 것과 마찬가지로 진실하고 타당한 것이었다. 하지만 되돌릴 수는 없다.(서간586)

그리고 아를 시민으로부터 위험한 미치광이로 고발된 반 고흐는 자신의 광기를 짊어진 채, 추방된 거나 다름없이 생레미의 병원으로 떠나갔다. 그곳에서는 또 그곳 나름의 생활이 있었지만, 아를에 도착했을 무렵처럼 부풀고 들뜬 마음은 전혀 없었다. 반 고흐는 이 뒤로 정신적인 것을 더욱 강하게 추구했다. 구불구불한 터치는 불안과 억눌린 정열을 나타내고, 색

채는 투명함을 잃었고, 내용은 훨씬 더 상징적이 되어 갔다.

발작 이후 반 고흐는 평정을 되찾으려 애썼다. 그러나 아를 시기의 편지에 그렇게나 자주 등장하던 '일본'이라는 말은 사라져갔다. 그가 만들어낸 남프랑스＝일본이라는 이미지가 같은 남프랑스인 생레미로 이어지지 못했다는 건 말할 나위 없다. 그것은 아를이 그저 공기가 맑고 색채가 아름다워서 일본과 같은 곳이라는 것뿐 아니라, 그에게는 좀 더 종합적인 일본의 이미지-인간관계, 그리고 자연과의 관계도 비롯하여-를 충족시키는 장소였기 때문이다. 그리고 반 고흐는 그것을 잃어버렸다.

반 고흐에게 일본의 이미지가 희망과 결합되어 있었던 것과 마찬가지로, 아를 시기의 작품은, 특히 발작 이전의 작품은 생레미나 오베르의 작품처럼 어두운 느낌을 주지 않는다. 아를 시기의 작품이 색채의 조화를 추구한 것과 달리 생레미 시기에는 선으로 감정을 표출했다. 다카시나 슈지는 전자를 고

142 빈센트 반 고흐, 〈양귀비와 나비〉, 1890, 암스테르담, 반 고흐 미술관
143 빈센트 반 고흐, 〈독나방〉, 1889, 암스테르담, 반 고흐 미술관

144 3대 우타가와 히로시게,
『화조화첩』, 19세기, 암스테르담, 반
고흐 미술관

전주의 시기, 후자를 바로크 시기라고 부르며 '조형적으로는
아를 시기의 작품이 훨씬 더 완성도가 높지만, 생레미 시기의
작품이 훨씬 더 강하게 호소하는 힘을 지닌다'라고 했다.주32

　이 경우 '고전주의'라는 표현은 조형적 차원에서 완성되
고, 완결되어 간다는 의미로 받아들여야 할 것이다. 아를 시
기에 반 고흐의 관심은 눈에 보이는 자연 자체를 얼마나 화면
속으로 환원시키느냐였다. 그것이 과장이나 데포르메나 추상
과 비슷하지만, 묘사된 대상은 어디까지나 자연 자체라는 인
상주의적인 생각을 바탕으로 작업했다. 그러나 생레미 이후
의 작품에서 자연은 어떤 의미에서는 수단이 되어 버렸다. 반
고흐에게는 자신에 대해 이야기하는 것이 더 중요해졌다고
할 수 있다.

　하지만 앞서 일본적 자연주의를 다루며 언급했던 작은 자
연에 대한 관심, 즉 동식물의 스케치나 유화의 습작이 때때로

등장한 것도 생레미 이후이다. 〈매미 세 마리〉도17, 〈양귀비와 나비〉도142, 〈독나방〉도143 등이다. 이것들은 아를 시기 이전의 '정물화'로서 동식물과는 달리, 살아 있는 자연의 일부인 '생물화'로서 그린 것이 아닐까. 이것들은 인간의 의도대로 변형된 정물을 그린 그림과 달리, 풍경이 그렇듯 인간을 그 자리로 끌어들인다. 이들 그림에서 클로즈업을 하는 방식, 소재를 다루는 방식은 반 고흐가 소장했던 화첩 속 화조화도144와 무척 흡사하다. 반 고흐는 일본이라는 환상을 아를에 두고 떠났지만, 자연의 작은 일부를 이따금 소중하게 그렸던 게 아닐까. 그것들은 그의 유화의 완성작 속에 들어 있지도 않고, 별달리 큰 그룹으로 존재하지도 않고, 작은 모델로서 조용히 남아 있다.

여기까지 본 것처럼 반 고흐는 일본 미술, 특히 우키요에를 연구했고 일본 자체에도 깊은 관심을 갖고 있었다. 아를 시대에는 일본의 영향을 짐작할 만한 양식을 거의 완성했다. 그것은 서양 미술사에서 어느 누구도 도달하지 못했던 예술이며, 뒷날 야수주의 화가들에게 커다란 영향을 끼치게 되는데, 반 고흐 자신은 한 발짝 또 다른 양식으로 옮겨갔다.

반 고흐에게 일본 미술이란 이상적인 나라, 일본의 이미지를 만드는 근거였고, 스스로의 예술세계를 구축하게 만든 바탕이었다. 그는 자신의 삶도 일본 이미지를 통해 만들어내려 했다. 하지만 자연에 몰입하여 살기에는 인간과의 감정적 교류를 너무도 원했다. 파탄 속에서 일본 미술과 이미지는 결국 반 고흐 자신이 가장 불행했던 시기를 지탱해 주는 힘이 되었던 것이다.

7

클림트와 장식
-빈 회화의 자포니슴

| 빈에서의 자포니슴 |

빈에서의 자포니슴은 파리와는 전혀 다른 양상을 보였다. 몇몇 앞선 예외가 있기는 하지만 자포니슴이 유럽의 다른 어느 곳보다 파리에서 꽃을 피운 것은 분명하다.주1 그뿐만 아니라 파리를 기점으로 자포니슴이 여러 도시로 확산되었다. 일본과 특별한 관계를 유지했던 네덜란드의 항만도시나, 도시로서의 높은 성숙도를 자랑하는 런던, 풍요로운 예술전통을 지녔던 이탈리아의 여러 도시, 새로운 것에 탐욕스러운 미국의 신흥 도시 등에서 저마다 자포니슴의 양상이 달리 나타난다.

1858년에 일본이 정식으로 개국한 시점에서 프랑스는 여러 열강 중 하나일 뿐이었다. 개국을 전후로 수집한 일본 미술품의 양도 런던이나 암스테르담, 헤이그, 레이덴 등에 비해 결코 많지 않았다. 그러나 파리가 일본 미술에 주목한 것은 그저 이국의 산물을 모아둔 민속학박물관의 전시공간이나, 신기한 취미를 즐기는 부자들의 거실을 장식하기 위해서가 아니었다.

그것은 파리에서 미술에 대한 문제의식이 첨예했기 때문이다. 특히 파리에서는 르네상스 이래의 전통적인 회화표현의 한계를 어떻게 타파하고 어떻게 새로운 예술을 만들어 내느냐는 절실한 과제가 심각하게 대두되고 있었다. 이처럼 근대미술이 전환기를 맞던 1860년대에 파리는 일본 미술을 만났던 것이다.

빈의 상황은 파리와 전혀 달랐다.주2 일본 미술이 알려지

기 시작할 무렵 빈에서는 사실주의적인 표현 형식에 신화와 역사를 주제로 삼은 역사주의 양식, 즉 프랑스의 관학파에 해당하는 양식이 압도적이었다. 이를 타파하려 했던 낭만주의, 사실주의, 자연주의, 인상주의 같은 혁명적인 운동은 몇몇 예외를 빼고는 존재하지 않았다. 극동의 섬나라인 일본에조차 1890년대 초에는 인상주의의 존재가 조금이나마 알려졌는데, 빈의 미술계에는 여전히 인상주의의 선배 세대에 해당하는 카미유 코로, 그리고 바르비종파의 영향이 선명하게 남아 있었다.주3 빈에서 1897년에 시작된 분리주의 운동은 근대미술관의 건립을 내세웠고, 분리주의 전람회의 수익금 일부는 근대미술관을 위한 작품 구입에 사용되었다. 이때 로댕, 반고흐, 그리고 상징주의 경향의 세간티니 등 인상주의 이후 예술가들의 작품, 알프레드 필리프 롤, 다냥 부브레 같은 아카데미 계통 예술가들의 작품을 구입했다.주4 자포니슴이 인상주의를 전파하는데 다소나마 역할을 했던 여타 도시와 결정적으로 다른 점이었다.

말하자면 빈은 인상주의나 파리와 상관없이 스스로 일본 미술을 발견한 것이다. 혹은 자포니슴을 스스로 개발했다고 할 수도 있다. 일본 미술이 빈에 알려지기 시작한 것은 카를 폰 셰르처가 1868년부터 1871년까지 일본에 파견여행을 다녀온 뒤부터이다. 대중적으로는 1873년 빈 만국박람회가 큰 역할을 했다. 물론 1862년 런던 만국박람회나 1867년 파리 만국박람회에 비해 좀 늦은 편이었지만 네덜란드를 제외한 다른 나라에 비해서는 결코 늦지 않았다.주5 일본 미술품 수집은 비교적 이른 시기부터 이루어져서 작품이 그런대로 갖추어져 있었다. 그러나 작품을 갖고 있는 것과 그로부터 새로운 운동이 일어나는 것은 전혀 다른 문제이다. 주목할 만한 근대예술 운동도 없었고, 엄청나게 질이 높은 컬렉션도 없었던 빈에서, 자포니슴이 늦게라도 꽃이 피고 다른 곳에서 찾아볼 수 없는 독자적인 양상을 보인 것은, 수집품 대부분이 공예(응용)미술

관에 소장되어 있었기 때문이다. 수집품들은 근처에 있던 공
예미술학교에서 다방면으로 이용되고 연구되고 있었다.

프랑스에서는 낭시의 유리그릇, 리옹의 직물, 밀루즈의
염색, 세브르의 도예 등 장식공예 분야에서도 자포니슴이 폭
넓게 나타났다. 회화에서의 자포니슴과는 양상이 꽤 달랐다.
우선 장식공예 분야의 예술가들은 공장 혹은 공방에서, 기법
에 따라 다른 방식으로 작품을 제작했기 때문에 서로 직접적
인 교류가 적었다. 화가 드니와 보나르, 뷔야르가 지크프리트
빙의 아르누보 상점의 주문으로 공예품의 밑그림을 그린 건
한참 뒤인 1890년대 끝 무렵이었다.주6

145 구스타프 클림트, 〈타오르미나의
극장(부분)〉, 1886–1888, 빈, 부르크
극장
146 구스타프 클림트, 〈이탈리아
르네상스〉, 1890–1891, 빈
미술사박물관

| 클림트의 장식 활동 |

19세기에서 20세기 초에 빈을 대표하는 예술가는 구스타프 클림트(1862-1918)이다. 그는 한스 마카르트(1840-1884)가 링슈트라세의 건축물에 대대적으로 장식을 하던 시절에 성장했고, 이후 응용미술학교에서 미술을 공부했다. 클림트가 처음 착수한 일은 1880년대 초, 교육용 화집『알레고리와 상징』을 위한 작품 제작과, 카를로비바리, 리베레츠 등의 건축물을 장식하는 일이었다. 빈에서 주목할 만한 작업은 새로이 건립된 부르크 극장에서 1886년부터 1888년까지 한 장식과 뒤이어 1891년 완성된 미술사박물관의 계단실 장식이다. 이렇게 그는 20대에 마카르트 풍, 혹은 앨머 타데마 풍의 고전주의적이고 감미로우며 공간의 일루저니즘을 한껏 활용한 양식을 습득했다.

이러한 장식은 바로크나 로코코 예술에서 여백에 이야기를 전개하거나 화려하게 메우는 방식과 별로 다르지 않았다. 그러나 3, 4년을 지나 부르크 극장도145과 미술사박물관에 그린 그림도146을 비교하면 흥미로운 특징이 드러난다. 부르크 극장에서는 배후 공간, 그러니까 인물이 자리 잡은 공간이 널찍하지만, 미술사박물관에 그린 그림에는 인물의 배후에 그 시대를 가리키는 미술이 채워졌고, 반복되어 사용된 의상 문양에 많은 배려를 했다. 이렇게 1891년의 작업에서는 공간의 깊이가 사라지면서 반복되는 문양이 화면의 일부를 뒤덮게 되었다.

1890년대에 클림트의 작업에서 두드러진 특징은 평면화이다. 인물의 의상을 중심으로 반복된 문양이 화면에서 널찍한 부분을 차지했고, 배경으로 묘사된 '바탕'에 관심이 높아졌다. 천의 질감이 아니라 문양 자체를 이용한 화려하고 '장식'적인 효과로 면에 색을 칠해서 공간은 2차원적으로 되어 갔다. 인체는 부피감을 상실하고 평평한 의상 가장자리에 드러난 손이나 얼굴로 겨우 알아볼 수 있었다. 실질적으로 삼차

원 공간의 환영을 구현한 회화에서는 '바탕'이라는 모호한 것
은 존재하지 않는다. 그것은 깊이를 지니는 바탕이며, 배후에
있는 건축의 일부이며 하늘이다. 그것은 어디까지나 현실세
계를 나타낸다. 벽인지, 하늘인지, 천인지 알 수 없는 것은 존
재할 수 없다. 그럼에도 불구하고 '바탕'의 표현은 있었다. 특
히 인물의 얼굴 생김새를 사실적으로 나타내려는 초상화의
경우, 배경이 번잡해지는 걸 피하려고 '바탕'을 의미가 모호
한 균일한 색채의 면으로 나타내는 경우가 종종 있었다. 하지
만 그것은 스스로를 내세우지 않는, 아주 소극적인 '바탕'이
다. 클림트가 적극적으로 공간을 닫아버리려고 사용한 '바탕'
은 이와 전혀 다르다.

| 문양의 기능 |

우선 문양의 기능에 대해 생각해 보자. 클림트가 사용한 문양
은 평면적인 공간표현, 선명한 색채, 고전적 인물의 이미지 등
과 관련되며, 이집트주7, 그리스주8, 라벤나의 모자이크주9 등
에서 영향을 받았다는 의견이 많았다. 실제로 클림트는 1897
년 분리주의 전람회의 포스터 〈테세우스와 미노타우로스〉 이
래로 팔라스 아테나와 고르곤의 얼굴을 여러 차례 모티프로
활용했고, 얇게 몸에 딱 붙는 그리스풍 의상도 즐겨 그렸다.
클림트가 그린 〈스토클레 저택 벽화〉에 대해 윌릭은 이집트
의 눈과 새의 문양을 지적하며, 〈기대〉도170의 여성상은 미라
의 모습에서 영향을 받았다고 했다.주10 또, 클림트가 1903년
에 라벤나를 방문하여 비잔틴의 금박 바탕과 장식적인 화면
구성에서 감명을 받은 것도 사실이다. 물론 이러한 문화나 예
술로부터 영향을 받았을 가능성을 부정하기 어렵다. 하지만,
하나의 작품이 어떤 특정한 예술에서만 영향을 받았다고 볼
수는 없다. 예를 들어 〈기대〉의 평면적인 여성상은 선으로 윤
곽을 그리는 우키요에풍으로 제작된 것이다. 윌릭이 예로 든
미라는 입체감이 너무 강하다.

147 콜로만 모저, 〈상자〉, 1900년
이후, 빈, 오스트리아 응용미술관
148 이시타타미 문양

클림트가 일본 미술을 얼마나 잘 알고 있었는지는 고시 고이치가 잘 정리했기에주11 여기서는 자세한 언급은 하지 않 겠다. 아무튼 클림트가 일본에 관한 책을 읽었고, 일본 미술 품을 소장했다는 사실은 널리 알려져 있다. 또, 클림트가 그 런 식으로 작품을 제작하게 된 배경에는 오스트리아 응용미 술관의 풍성한 컬렉션, 1900년에 열린 분리파 전람회의 일본 미술전, 당시의 비평과 지식인의 평가 등 여러 가지가 있다. 다음에 살펴볼 예들은, 클림트가 이것을 참조한 증거라고 할 수는 없지만, 당시 곧잘 볼 수 있었던 것들이다. 그렇다면 클 림트는 일본의 모티프를 어떤 식으로 활용했을까?

일본 문양의 특색은 자연 속의 다양한 소재를 디자인으로 만든다는 점이다. 그리고 그것들이 구체적인 환경 속에 있다는 걸 암시하는 경우가 많다. 예를 들어 물의 흐름을 디자인한 문양에 단풍이 함께 묘사된 경우, 이는 강물 위로 단풍이 흘러가는 모습을 가리키는 것이다. 예를 들어 이런 와카和歌의 이미지를 떠올리게 한다. "다쓰타竜田 강에 단풍 낙엽 흩어져 비단에 수놓은 듯 흘러가누나 건너면 사라지리(무명시인)" "신들의 시대에도 들은 적 없다 다쓰타 강이 진홍빛 무늬로 수놓였다는 것을(아리와라노 나리히라)"(두 편 모두 『고금와카집古今和歌集』) 즉, 문양은 자연의 모습을 암시하면서 동시에 그것을 읊은 와카와도 연결된다.주12

게다가 매우 기하학적인 문양, 예를 들어 빈의 예술가들이 많이 사용한 검정색과 흰색의 이치마쓰 문양(체크무늬. 색이 다른 두 종류의 정방형 혹은 장방형을 서로 다르게 나열한 무늬. 가부키 배우 사노가와 이치마쓰가 이런 무늬의 하카마를 입은 것에서 유래했다고 한다–옮긴이)도147을 일본에서는 오래전부터 이시타타미 문양('돌로 된 다타미'라는 의미, 사각형으로 자른 판자 모양의 돌로 만든 무늬이며 신사에서 주로 사용했다–옮긴이)도148이라고 했다. 즉, 일본의 전통적인 문양은 설령 추상적으로 디자인되었더라도 실제 풍경을 암시하는 이름이 붙어 있고, 문양은 소재 본래의 의미를 나타낸다.

이처럼 자연의 풍경을 나타내는 문양에서는 당연하게도 소재를 떼어 내어 사용하거나 그 구성을 임의로 바꾸는 경우가 드물다. 또, 일본에서 자연의 소재는 계절감을 나타내는 경우가 많기 때문에 다른 계절을 가리키는 경우는 거의 없다. 그러나 본래의 의미를 알지 못하는 다른 문화권으로 옮겨 가면 그 문양은 기호로서의 의미를 잃고, 한편으로 그에 따르던 제약이 사라져서 한껏 자유롭게 사용된다. 빈의 예술가들이 일본의 문양을 어떻게 활용했는지 몇몇 예를 살펴보려 한다.

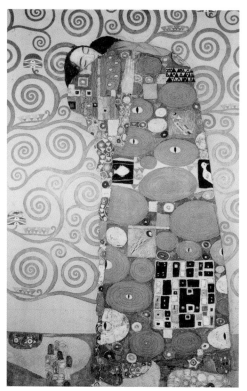

149 구스타프 클림트,
〈성취(《스토클레 저택 벽화》)를 위한
밑그림)〉, 1905~1909, 빈, 오스트리아
응용미술관(오른쪽)
150 149의 부분(위)

| 움직임을 나타내는 문양 |

클림트를 비롯하여 빈의 예술가들이 즐겨 사용했던 문양으로
는 물의 흐름, 소용돌이, 다테와쿠立涌(가로로 된 두 선이 부풀어 올
랐다가 잦아드는 문양이 반복되는 것으로, 하늘로 치솟는 구름이나 국화
등을 표현하는 경우에 사용된다–옮긴이) 등 물의 움직임을 암시하
는 것이다. 소용돌이 문양은 클림트 작품에서는 〈성취〉도149,
150, 〈물뱀 I〉도151, 152, 〈아델레 블로흐 바우어의 초상 I〉도153,
154 등 금박을 많이 사용하던 시기의 작품에 곧잘 나타난다. 일
본 미술에서는 물의 소용돌이를 암시하는데도155 사용되었다.
또, 『베르 사크룸Ver Sacrum I』의 〈물고기 일족〉도156은 나중에 회
화로 제작되었는데, 여기서 물의 흐름은 여성의 머리카락 표
현과 대응하여 가느다란 선이 겹쳐지도록 표현되었다.

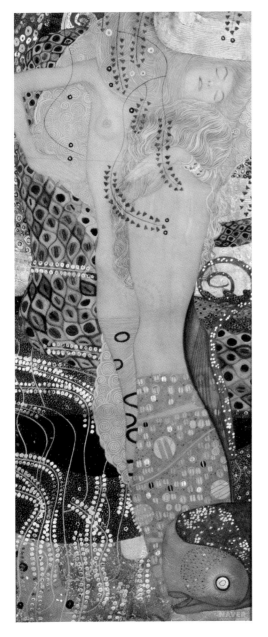

151 구스타프 클림트, 〈물뱀 I〉, 1904–1907, 빈, 오스트리아 응용미술관
152 151의 부분

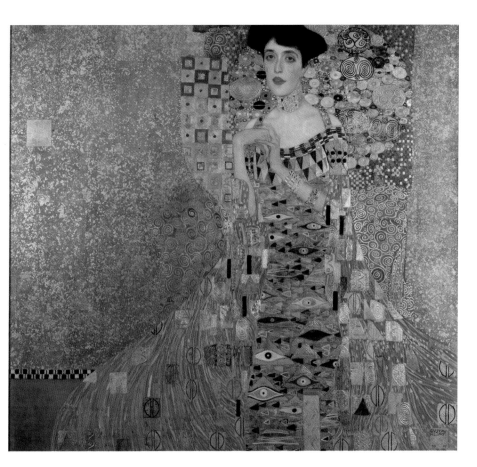

153 구스타프 클림트, 〈아델레 블로흐
바우어의 초상 I〉, 1907, 뉴욕, 노이에
갈러리Neue Galerie
154 153의 부분(오른쪽)
155 소용돌이 문양(왼쪽)

156 구스타프 클림트, 〈물고기 일족〉(『베르 사크룸 I』), 1898, 빈, 오스트리아 응용미술관
157 흐르는 물의 문양
158 무사의 갑옷과 투구

 클림트는 뒷날 물속에 있는 여성을 묘사할 때 〈빈 대학 강당 천장화〉(소실)나 〈금붕어〉 등에서처럼 출렁거리는 머리칼을 중요한 모티프로 거듭 활용했다. 일본에서도 파도나 흐르는 물을 이런 식으로 표현한다.도157 클림트가 소장했던 무사의 갑옷과 투구에도 물이 흐르는 모습을 나타내는 문양이 있다.도158 또, 솟아오르는 수증기를 디자인한 다테와쿠 문양도159은 클림트가 〈에밀리 플뢰게의 초상〉도160에 사용했다.

 일본 미술에서 자주 볼 수 있는 이런 문양이나 표현의 정확한 의미를 빈의 예술가들이 알지 못했대도, 물의 흐름, 움직임, 변화를 나타내는 형태와 의미를 이해하고 이를 특히 좋아했던 건 분명하다. 『베르 사크룸 I』에서도 아우헨탈러의 삽화도162나, 에른스트 슈테르의 〈시의 삽화〉도163 등에서, 유럽

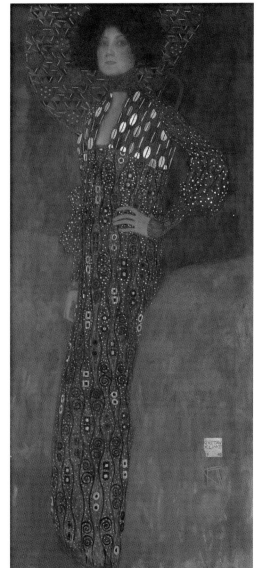

159 다테와쿠 문양
160 구스타프 클림트, 〈에밀리 플뢰게의 초상〉, 1902, 빈, 오스트리아 응용미술관
161 160의 부분

에서는 디자인된 적이 없었던 구름이나 안개나 비처럼 형태가 고정되지 않은 자연 현상에 대한 이해를 발견할 수 있다.

또, 〈물뱀〉의 식물 모티프도164도 등나무도165처럼 유연한 움직임과 형태를 보이는데, 클림트가 이처럼 날씬한 형태를 얼마나 좋아했는지를 알 수 있다. 당초문양도166으로 알려진 소용돌이무늬도 〈스토클레 저택 벽화〉의 배경이 된 〈생명의 나무〉로 등장한다. 유럽의 디자인에서 꽃과 식물은 고유한 이름을 잃는 경우가 많다. 하지만 일본에서는 아무리 추상적으로 디자인되었더라도 그 문양에 이름이 달려 있어서, 문양이 본래의 식물적인 요소를 잃지 않는다.

이처럼 일본의 문양이나 모티프는 대체로 계절감이 뚜렷한 자연의 동식물이나 현상을 디자인으로 만든 것으로서, 인간은 좀처럼 등장하지 않는다. 하지만 클림트는 이런 문양을 그저 화려한 장식으로만 활용한 게 아니라 일본과는 전혀 다른 맥락, 즉 관능적이고 동물적이며 도발적인 팜 파탈의 이미지로 만들었다. 여성들은 곧잘 자연의 흐름에 동화되고 자연의 풍요로움에 몸을 맡기는데, 때로는 거기서 몸을 일으켜 마녀처럼 싸늘하게 남성 혹은 인간 앞에 나타난다.주13 그리고 더욱 평면적인 표현과 딱딱한 재질의 문양과 합쳐진 인간표현 속에서 팜 파탈로서의 특징은 한층 더 뚜렷해진다.

클림트가 그린 대부분의 인물화는 여성을 모티프로 삼았는데, 여성과 의상 디자인, 혹은 의상의 문양과의 밀접한 관계는 우키요에와 매우 비슷하다. 우키요에에 묘사된 요염한 여성들은 그 얼굴 생김새와 육체의 양식화된 아름다움과 세련된 의상으로 19세기 유럽 사람들을 매료시켰는데, 클림트도 물론 우키요에를 소장했다.

그런데 일본과 빈에서 표현은 서로 크게 달랐다. 일본인에게 인체나 의상이나 재질은 표현상으로 아무런 차이가 없다. 즉, 윤곽선으로 형태를 파악하고 평면적으로 묘사한다. 그러나 문양의 평면적이고 장식적인 매력에 사로잡힌 빈 예

„Was lockst Du mich zur süssen Lust
Mit rothem, dunklem Mund?
Ich sink' an Deine heisse Brust —
Ach! küsse mich gesund!"

„Wie brennt Dein Mund so fieberheiss
Und loht in wilder Glut!
Mein armes Leben ist der Preis,
Du trinkst mein Herzensblut."

162 요제프 마리아 아우헨탈러, 꽃봉오리 디자인, 1899
163 에른스트 슈테르의 〈시의 삽화〉(『베르 사크룸 I』), 1899, 빈,
오스트리아 역사박물관
164 151의 부분
165 등나무 문양
166 당초 문양

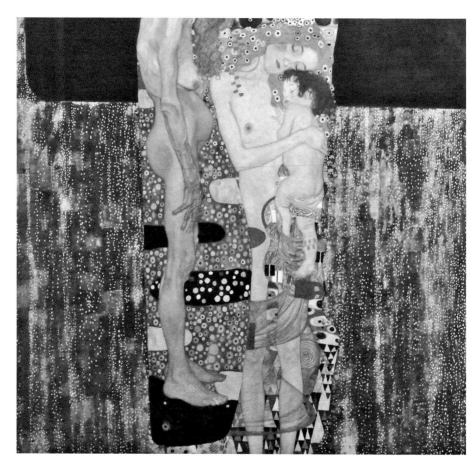

167 구스타프 클림트, 〈여인의 일생의 세 시기〉,
1905, 로마 국립근대미술관
168 167의 부분
169 우로코 문양

술가들의 입장에서는 문제가 간단치 않았다. 인체의 삼차원
성을 중시하여 의상을 거기에 맞춰버리면 참신하고 매력적인
평면성이 사라져 딱딱해진다. 그렇대서 인간을 평면적으로
표현하면 인체가 지닌 관능적인 생명력을 잃게 된다. 결국 장
식 디자인에서는 인간을 점차적으로 평면적이게 묘사했는데,
클림트는 평면과 입체를 하나의 화면에 공존시킴으로써 긴장
감이 넘치는 독특한 효과를 연출할 수 있었다.

| 추상적 문양 |

이러한 표현에서 클림트는 오히려 움직임이 적고 추상화된,
혹은 기하학적인 문양을 많이 사용했다. 그 중 한 가지가 앞
에서 언급한 돌층계 문양인데, 〈여인의 일생의 세 시기〉도167
에서 젊은 어머니의 발밑에 자리 잡은 삼각형 무늬다도168. 이
는 일본에서는 생선비늘 디자인인데, '우로코 문양(생선비늘 모
양으로 삼각형이 반복되며 이어지는 문양-옮긴이)'도169이라고 한다.
또, 〈스토클레 저택 벽화〉의 〈기대〉도170에서 삼각형 무늬가
들어 있는 의상과 가로줄 무늬의 기묘한 편성은 일본의 '세이
카이와 문양(웅대한 바다를 모티프로 동심원의 호를 비늘 모양으로 이
어놓은 문양-옮긴이)'이나 돛단배 문양'도171과 흡사하다.

그중에서도 디자인 감각이 뛰어난 빈의 예술가들에게 특히 강한 인상을 주었던 건 가문家紋 디자인이다. 대부분은 원형으로 이따금 정방형으로 간결하게 디자인된 문장을 빈의 예술가들은 교묘하게 활용했다. 예를 들어 클림트의 〈아델레 블로흐 바우어의 초상 I〉도153의 의상에는 네모난 문양이 들어 있는데도172, 이처럼 불규칙적으로 흩어져 있는 사각형은 일본의 '각문角紋(두 개의 선이 교차하여 만들어내는 기하학적인 도형으로 대부분은 다른 문장의 윤곽에 사용된다-옮긴이)이 담긴 문양'도173과 유사하다. 클림트의 그림 속 여성의 의상에 매우 자주 등장하는 원형 디자인도 문장으로서의 성격이 강하다. 빼다 박은 것처럼 비슷한 것으로는 〈베토벤 벽화〉에서 갑옷을 입은 기사 오른편 뒤쪽에 있는 여성의 옷도174에, 일본에서 '세 개의 우로코 문양'도175이라고 불리는 것이 사용되었다. 〈유딧 I〉에 흩어져 있는 금박 문양도176은 '원형 속에 들어 있는 꽃문양'도177과 무척 흡사하다. 문장 디자인 중에서도 기하학적인 것은 특히 빈 공방의 모노그램monogram(상표나 마크, 작품의 서명 등으로 이용되는 것으로 이름의 앞글자 등 두 개 이상의 글자를 합쳐 도안으로 만든 것-옮긴이)에 응용되었다.도178

179 구스타프 클림트, 〈다나에〉, 1907-1908, 개인소장(오른쪽 위)
180 구스타프 클림트, 〈유딧 II〉, 1909, 베네치아 근대미술관(왼쪽)
181 구스타프 클림트, 〈에밀리 플뢰게, 17세의 초상〉(일본풍 액자), 1891, 개인소장(오른쪽 아래)

클림트가 1900년대에 여성을 모티프로 삼아 그린 여러 점의 그림은 모두 일본 공예와 같은 질감을 보여 준다. 여기서는 신체를 가리는 의상이나 여성의 육체에 직접 닿는 부분을 아주 딱딱하고 평면적인 질감으로 마무리해서 피부의 밝은 색과 부드러움을 강조했다. 그는 의상이나 배경에서 깊이를 없애고, 평면화되고 화려하게 반복된 문양을 가득 채우는 장식적인 효과를 추구했다. 하지만 얼굴이나 몸을 묘사할 때는 볼륨감을 살렸다. 예외적인 것은 모자이크로 만든 〈스토클레 저택 장식벽화〉뿐이다. 〈아델레 블로흐 바우어의 초상 I〉도153에 확연히 나타나는 것처럼 의상과 배경은 창백한 모델의 육체를 에로틱하게 보이도록 했다. 또, 〈다나에〉도179에서 황금 비兩는 금속 파편처럼 보이는데, 부드러운 빗물로 나타내는 것보다 가학적인 에로티슴의 효과를 자아낸다. 〈다나에〉와 〈유딧 I〉, 그리고 〈물뱀 I〉 모두, 화면의 좁은 틀과 작은 틈을 가득 메우는 금속 장식 때문에 인체는 작은 공간에 갇힌 것처럼 부자연스러운 포즈를 취하게 된다. 이렇게 클림트는 여러 가지로 조합된 딱딱한 재질의 장식문양이나 질감표현과 부드러운 인체를 가장 효과적으로 대비시켰다.

'갇힌 인체'라는 이미지는 클림트가 가져온 몇몇 일본적인 틀 속에 조성된 것으로 〈유딧 II〉도180에 가장 분명하게 나타난다. 이 작품에서는 일본의 족자 그림과 같은 세로로 길쭉한 구도와, 금박으로 칠한 평평한 액자를 이용했는데, 이와 같은 표현은 〈벌거벗은 진리의 여신〉, 〈유딧 I〉, 〈물뱀 I〉 등에서도 볼 수 있다. 이와 같은 것들은 일본 공예품의 이미지를 강하게 지닌, 1891년 작품인 〈에밀리 플뢰게, 17세의 초상〉도181의 액자장식에 문양화되지 않은 채 묘사된 매화, 국화, 가을 풀 문양에서 그 예를 찾아볼 수 있다.

| '배경'의 역할 |

클림트는 일본의 공예품에 대해 잘 알았을 것이다. 그의 컬렉션은 전모가 아직 밝혀지지 않았지만, 그는 작품 여기저기에 공예적인 질감을 구사했다. 남동생 게오르크의 도움을 받아 액자 등에 적극적으로 금속공예를 사용했다. 때로는 금박병풍의 이미지였고, 때로는 나전이나 금박, 칠공예 등 금칠한 그림을 연상시켰고, 유테크텐목油滴天目('텐목天目'은 검은 유약을 바른 도자기를 가리키는데, 여기에 기름방울과 닮은 금빛이나 은빛 반점이 들어간다—옮긴이) 같은 도자기의 문양을 묘사하기도 했다. 실제로 공예미술관에는 1873년 만국박람회 때 구입한, 옻칠의 다양한 기법을 나타내는 판 모양 샘플이 소장되어 있다.도182 이런 질감은 〈물의 요정〉도183의 배경에 들어간 금분이나, 유테크텐목과 같은 머리칼과 몸, 〈여인의 인생의 세 시기〉에 서

182 옻칠 견본 패널, 빈, 오스트리아
응용미술관
183 구스타프 클림트, 〈물의 요정〉,
1899, 개인소장

로 다른 재질로 나누어 묘사한 배경도184, 〈아델레 블로흐 바우어의 초상 I〉도153의 은색 사각형들이 박힌 금박 배경, 〈프리차 리들러의 초상〉도185의 주홍색칠과 같은 금박 배경에서 볼 수 있다. 이 중에서도 특히 금박은 일본의 병풍화도186에서 영향을 받은 것으로 여겨진다. 또, 다다미의 가장자리線처럼 선이 묘사되어 모델의 뒤편에 병풍이나 후스마가 있는 것 같은 느낌을 준다. 그러나 클림트가 금박을 활용한 방식은 일본 공예와는 방향이 달랐다.

병풍에서 금박은 보는 이의 눈을 즐겁게 하는 호화로운 색채이며 거룩한 빛이 흘러넘치는 공간으로서, 종래 유럽 미술의 환영주의적인 공간과는 다르다. 공간이 확장되어 가는 것을 느끼게 해 준다는 점에서 그저 장식적인 평면이 아니다.

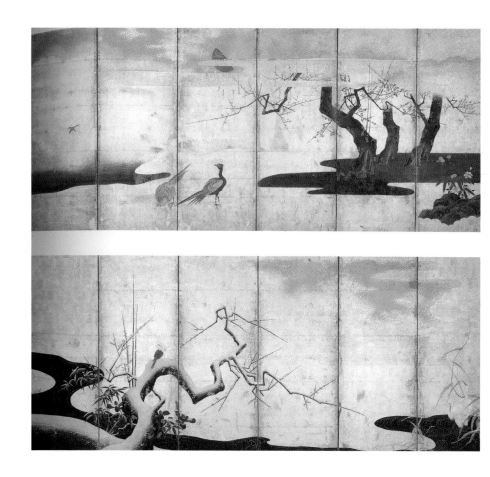

일본 화가들은 자국의 예술과 시각 문화에서 금박이 어떤 역할을 했는지 알았다. 금박 자체는 매우 추상적이지만 이 세상의 사물을 둘러싼 광대한 우주적 공간을 나타내는 기호인 것이다.

　앞서 언급한 것처럼 이런 기호는 다른 문화로 건너가면 본래의 기능을 잃는다. 자포니슴이 온 유럽으로 확산되는 유행 속에서도 클림트와 그의 영향을 받은 화가들만이 금박을 의식적으로 활용했다. 금박은 비잔틴 미술이나 중세 말 유럽 미술에서도 볼 수 있지만, 근대 유럽인은 이질감을 느꼈다. 그것은 너무도 종교적이었고, 회화에 사용하기에는 너무 공

186 〈춘동도병풍〉. 빈. 오스트리아 응용미술관

예적이었다. 즉, 금박은 유럽인이 르네상스 이래 회화의 기본
원리로 삼았던 원근법을 근본적으로 무너뜨리는 것이었다.

　일본인들은 별개의 공간을 나타내는 수단으로 사용했던
금빛 바탕을 유럽인들은 막다른 곳, 비공간으로 여겼다. 클림
트의 '배경'은 금빛 바탕에 더해 다른 질감도 풍성하기 때문에
암시적인 성격은 없다. 인물의 배경으로서는 그래도 좀 나은
셈이었다. 그렇다면 클림트의 작품에서 적잖은 비중을 차지
하는 풍경화에서는 어땠을까?

　풍경화는 당연하게도 공간을 나타낸다. 클림트의 작품이
풍경화에 적합한 제목을 갖고 있고, 실제로도 실외에서 본 모
습을 바탕으로 그린 것은 분명하다. 그러나 대부분의 풍경화
작품은 풍경화로서의 조건을 겨우 갖춘 정도이다. 인상주의
화가들조차도 클림트처럼 풍경표현이나 풍경화 속의 원근감
을 무시하지는 않았다.

예를 들어 풍경화라고는 할 수 없지만 풍경의 요소가 농
후한 〈인생은 싸움이다〉도187에서 인물의 배경을 살펴보자. 화
면 아래쪽에는 길이나 땅을 연상시키는 금빛 띠가 있지만 금
박을 붙인 것 같은 질감 때문에 실제 땅처럼 보이지 않는다. 그
위쪽으로 색색의 꽃이 흐드러지게 핀 초원은 그나마 현실적인
표현을 보여 준다. 그러나 더 위쪽으로 올라가면 나뭇가지처
럼 보이는 것 이외에는 모두 같은 재질의 녹색과 금색과 검정
색의 점묘로 채워서 원래 거기에 있었을 무성한 나뭇잎을 색
채만으로 암시했고, 질감은 추상적으로 표현했다. 그렇기 때
문에 부피감이 느껴지지 않는 황금 갑옷을 입은 기사와 검은
말의 배후에 어두운 숲이 있다기보다는, 옻칠이나 다른 무언
가의 표면에 사람과 말이 문양처럼 놓인 것 같은 느낌이다.

그렇다면 배경으로서의 풍경이 아닌, 인물이 없는 풍경
에서는 어떨까. 도바이와 노보트니가 만든 '카탈로그 레조네'

에 따르면 클림트는 풍경화를 의외로 많이 그렸다. 전체 작품
의 약 4분의 1이 풍경화인데주14, 대부분 1900년부터 매해 여
름 아터 호수에 머물며 그린 것이다. 전통적인 풍경화가 수평
선을 화면의 3분의 1정도 높이에 두는 것과 달리, 클림트는 수
평선을 극단적으로 높거나 낮은 위치에 두었다. 그의 풍경화
대부분이 〈인생은 싸움이다〉와 마찬가지로 깊이감이 느껴지
지 않는다.

　　1900년에 그린 〈자작나무가 있는 농가 풍경〉도188은 그나
마 깊이가 표현된 경우다. 지평선을 한껏 높게 두어서 화면 대
부분이 초원이다. 나머지 넓은 녹색 부분에 화초가 조금 보이
는데, 그 크기로 깊이를 암시하지만 화면 위쪽으로 잘려 있기
에 나무 몸통이라고 보기 어려워 악센트 정도의 의미밖에 없
다. 즉, 이 그림은 당시 기준으로는 풍경화라고 보기가 어려
운 것이었다.

물의 표현도 마찬가지다. 1899년 무렵에 그린 〈골링Golling
의 고요한 호수〉도189는 인상주의풍의 터치로 잔잔한 물결을
묘사했다. 모네에게서 영향을 받았지만 모네가 그린 수면보
다는 단조롭고, 복잡한 색채의 반사영상으로 시각세계를 나
타내려던 모네와는 관심사가 전혀 달랐던 걸로 보인다. 매끄
러운 수면 위로 하늘은 아주 적은 부분만 차지하기에, 공간이
확장되는 게 아니라 닫힌 느낌을 준다.

꽃이 흐드러지게 피어 있는 정원을 그린 경우에도 공간은
확장되지 않는다. 〈해바라기가 핀 정원〉도190에는 색색의 꽃들
이 묘사되어 있는데 이들 모두 위로 올라가듯이 화면을 가로
막고 있어서 꽃들의 위치 관계도 분명치 않다. 꽃들 모두가 서
로 다투어 관객에게 다가든다.

이처럼 클림트의 풍경화는 화가가 자신을 둘러싼 세상과
의 개인적인 관계를 묘사한 것으로, 모든 사람이 쉬이 이해할

수 있는 객관적인 세계의 표현은 아니다. 이들 작품에서는 무성한 풀과 초원, 때로는 수면까지도 '배경'과 같은 역할을 한다. 화면 속의 모든 요소가 본래의 질감을 잃어버리고는 면과 형태를 지닌 공예적인 재질로 전환되는 것이다. 그 결과 화면은 결코 완전한 추상은 아니지만 풍경이면서도 동시에 장식적인 아름다운 면들의 집합이 되었다.

| 공간의 장식, 장식의 공간 |

현실의 공간, 하나의 방을 장식하는 건 오랜 미술의 역사 속에서 되풀이되어 왔다. 르네상스 이래 화면 안쪽으로 확장되어 가는 공간의 환영이 조성되어, 사람들은 화면 속에서 다른 세계를 보고 거기에 이야기를 담았다. 앞서 언급한 대로 클림트도 이처럼 공간을 장식하는 그림으로 이름을 알리기 시작했다.

그러나 클림트가 그 뒤로 그린 두 점의 벽화인 〈베토벤 벽화〉(1902년)와 〈스토클레 저택 벽화〉(1905-1911년)(빈 대학 대강당 천장화는 소실되었고, 천장화였기에 제외했다)는 양쪽 모두 옆으로의 움직임은 있었지만 깊이는 묘사되지 않았다는 점에서 획기적이었다. 관객의 시선은 벽의 표면에서 멈춰 더 이상 안으로 들어갈 수 없다. 〈베토벤 벽화〉의 인물들은 모두 육체가 밋밋하고 옆으로 움직인다. 〈스토클레 저택 벽화〉는 생명의 나무라는 식물의 이미지가 강하지만, 이 또한 마찬가지로 두께가 없이 문양이 된 나뭇가지와 밋밋하고 평면적인 인물로 이루어졌다.

사람들의 시선은 화면의 장식적인 형태, 문양, 색채에 붙들리기 때문에 그것이 본래 재현해야 할 모티프나 이야기로 자연스럽게 이행할 수 없다. 그것들은 추상화되어 있지 않으므로 결국 어떤 이미지를 전달할 수는 있지만, 장식성이 강해서 전달의 수단으로서는 효과적이지 않다. 이러한 벽면 장식은 순수한 '장식'이면서 '의미'도 담겨 있기는 하지만, 대체로

'장식'으로 기운다고 할 수 있다. 그런 점에서 여성의 육체를 잔뜩 그려 넣은 작품과 마찬가지로, '장식'이 '의미'를 만들어 내는 역할은 하지 못한다.

모티프는 전혀 다르지만, 거의 같은 시기에 벽면 장식을 그리던 화가의 작품과 비교하면 클림트의 특징이 분명해질 것이다. 오랑주리 미술관에 설치된 모네의 〈수련의 방〉(1916-1926)도93의 장식이다.

클림트는 1897-1898년 무렵부터 모네의 작품을 알았고, 모네에게서 영향을 받았다. 하지만 벽면 장식만 놓고 보면 클림트가 시기적으로 앞선다. 그러므로 이 두 화가의 벽면 장식이 서로 직접적으로 영향을 주고받지는 않았다. 모네가 벽면 장식을 구상하면서 일본 미술에서 영향을 받았을 가능성에 대해서는 5장에서 이미 언급했다. 클림트의 경우는 가로로 긴 패널을 병풍형식으로 제작한 점과 화면 자체의 장식성을 일본 미술에서 받은 영향으로 들 수 있다. 여기서는 두 화가가 벽면 장식을 그리면서 공간을 표현한 방식을 비교하려 한다.

모네는 타원형 방을 두 개 마련하여 그림을 옆으로 긴 띠처럼 각 방에 4점씩 배치해서는, 연못의 수면과, 연못에 반사하는 이미지를 담았다. 연못의 수면을 위에서 내려다보는 시점으로 묘사했기 때문에 수면이 벽처럼 서 있다. 하지만 그것은 시선을 차단하여 공간을 닫은 클림트의 방식과는 다르다. 모네가 그린 수면은 거기에 하늘을 비롯한 현실세계가 거꾸로 투영되어 무한히 넓은 공간을 암시한다. 한편 그것이 거꾸로 되어 있기 때문에 공간이 수직으로 연장되는 것 같은 착각을 낳는다. 모네는 르네상스 이래의 선원근법을 이용한 환영 공간이 아니라, 현실의 시각이 체험하는 반사영상의 환영을 이용하여 공간, 혹은 시각세계를 나타냈던 것이다. 여기에는 전시공간이 타원형이라는 조건도 중요했다. 방 한가운데에 선 관객은 같은 테마의 작품에 둘러싸여 전후좌우로 확장되는 공간의 기점이 되었다. 클림트의 작품은 이와 달리 벽면

이 물러나지 않고, 꼼꼼한 장식으로 관객을 끌어안아 혼란스럽게 하는 장치가 된다.

| 빈의 장식 지향 |

여기까지 클림트의 장식이 지닌 특징을 자포니슴과 관련지어 살펴봤다. 물론 이런 경향은 클림트 한 사람에게서만 나타난 건 아니다. 클림트의 초기 작품에서 강한 영향을 받은 에곤 실레는 〈장식적 배경 앞의 꽃〉도191이나 〈꽈리가 있는 자화상〉도192의 배경을 금박이라도 붙인 것처럼 그렸다. 〈늦가을 나무〉도193에서는 오스트리아 응용미술관에 소장되었던 〈춘동도병풍〉도186에서 지그재그로 이어지는 나무줄기와 나뭇가지의 형태만을 가져왔고 배경을 은빛으로 칠했다. 이들 모두 화려한 장식적 효과를 자아낸다. 예를 들어 〈춘동도병풍〉에서 흐르는 강물이나 땅, 안개의 표현에 의한 공간의 암시를 실레는 단

191 에곤 실레, 〈장식적 배경 앞의 꽃〉, 1908, 빈, 레오폴트 재단 미술관

192 에곤 실레, 〈꽈리가 있는 자화상〉,
1912, 빈, 레오폴트 재단 미술관
193 에곤 실레, 〈늦가을 나무〉, 1911,
빈, 레오폴트 재단 미술관

호히 거부했고, 금빛과 은빛 배경은 훨씬 더 무기물처럼 묘사되었다.

이 장의 맨앞에서 언급한 것처럼 빈 예술의 특징은 건축, 가구, 공예, 판화, 회화 등 모든 분야가 서로 밀접하게 교류를 했다는 점이다. 분리파,『베르 사크룸』의 간행, 빈 공방, 쿤스트 샤우Kunst Schau 전람회 등, 19세기 말에서 20세기 초에 걸쳐 다채로운 예술 활동을 통해, 앞서 언급한 클림트의 관심이 다른 예술가들에게도 같은 무게로 받아들여질 수 있었다. 삼차원에서 이차원의 표현으로, 문양의 이용, 공예적인 질감의 이용, 그리고 그것들 전체를 통해 장식적인 것을 어떻게 만들어낼 것인가. 그때 일본 미술의 여러 선례가 그들에게 중요한 힌트가 되었다.

그러나 문화의 차이는 같은 소재에서도 다른 표현을 만들어낸다. 자포니슴의 흥미로운 점은, 영향을 주었다 혹은 받았다는 관계가 아니다. 더군다나 우열의 문제도 아니다. 서로 다른 문화의 시각예술은 같은 모티프나 문제에서 다른 의미를 끌어낸다. 자포니슴이라는 접점은 그 점을 가장 분명하게 보여주는 계기인 것이다.

8

가쓰시카 호쿠사이와 자포니슴

| 오쿠사이? 호쿠사이? |

유럽에서 가쓰시카 호쿠사이는 유례없는 명성을 누리고 있다. 이미 19세기부터 그랬다. 오히려 19세기, 일본 미술품이 개국과 함께 유럽에 대량으로 유입된 직후부터, 호쿠사이는 일본을 대표하는 예술가로서 가장 먼저 거론되었다. 예를 들어 당시 최고급 미술 잡지인 『가제트 데 보자르』의 편집장이었던 루이 공스는 1883년에 출간한 『일본 미술』에서 호쿠사이를 절찬하며 '인류가 낳은 가장 탁월한 화가 중 한 사람'이라는 찬사를 늘어놓았고, 이에 당시 일본에서 미술관련 활동을 활발히 하던 도쿄대학교 정치경제학 교수 어니스트 페놀로사의 강한 반감을 표할 정도였다.주1

스스로가 일본 미술에 가장 밝은 외국인이라며 자부했던 페놀로사는 셋슈나 무로마치 시대의 수묵화, 에도 초기의 가노파, 소타쓰, 고린을 제쳐놓고 정작 일본 국내에서는 높게 평가되지 않았던 우키요에 화가를 이처럼 치켜세우는 데 분개했던 것이다. 사실 이는 공스만을 겨냥한 게 아니라 유럽 전체에서 우키요에를 높이 평가하던 경향을 평소 불쾌하게 여겼기 때문일 것이다. 페놀로사는 공스에 대한 반론으로 『저팬 위클리 메일』 1884년 7월 12일 자에 「루이 공스의 『일본 미술』 소장회화론 서평」을 실어 자신의 해박한 지식과 날카로운 논리로 유럽인의 오류를 바로잡으려 했다. 하지만 이는 무시되었고, 호쿠사이 열풍은 식을 줄을 몰랐다.주2 공스의 『일본 미술』은 정확함이라고는 전혀 없는 책이었지만 1893년에는 일본어 번역판주3이 출간되어 서구 콤플렉스에 사로잡혀

있던 일본인에게 조금이나마 위로가 되어주었다.

호쿠사이의 작품은 일본에 관한 서적의 삽화로서 알려지기 시작했다. 개국 직후에 일본에 온 사람들, 특히 외교관들은 그때까지 알려지지 않은 신비한 나라에 대한 여행기를 여럿 내놓았는데, 이때 삽화로 가장 많이 사용된 것이 호쿠사이의 그림이었다.주4

예를 들어 시기적으로 빠르고 예외적인 지볼트의 『일본기록집』(1831-1858년), J.F. 오페르멜 피셀의 『일본풍속비고』(1833년)처럼 일본이 개국하기 전에 나온 저술을 비롯하여 개국 전후에 나온 외젠 콜리노Eugène Collinot와 아달베르 드 보몽Adalbert de Beaumont의 『일본의 장식, 미술과 공예를 위한 데생집 Ornements du Japon: recueil de dessins pour l'art et l'industrie』(1856년), 로런스 올리펀트의 『엘긴 경의 1857, 1858, 1859년 중국과 일본 사절기록』(1859년), 셰러드 오스본의 『일본단상』(『원스 어 위크』에 1860년에 연재한 글을 단행본으로 만들어 1861년 출간), 모주 남작의 「그로 남작의 1857-1858년 중국과 일본 사절기록」(『세계일주』 1860년 수록), 샤를 드 샤시롱 남작의 『일본, 중국, 인도 여행 기록 1858, 1859, 1860』(1861년), 러더퍼드 올콕의 『대군의 수도』(1863년) 등 일일이 열거하기도 어려울 정도로 많다. 이들 중에서 일본을 직접 방문하지 않은 이는 콜리노와 드 보몽뿐이다.주5

초기에 활동한 외교관들의 관심사는 주로 일본이라는 나라의 정치 제도, 풍속 습관, 역사 등이었기 때문에, 삽화의 화가가 어떤 인물이고 일본 내에서 어떤 위치를 차지하는지는 전혀 관심이 없었다. 유일하게 지볼트의 저서에만 호쿠사이의 이름이 나온다. 지볼트에 대한 최근 연구에서는 지볼트와 호쿠사이가 서로 면식이 있어서 지볼트가 호쿠사이에게 육필화를 주문했을 가능성이 높다고 본다. 그렇다면 호쿠사이의 이름이 지볼트의 저서에 등장하는 건 자연스러운 노릇이다. 그러나 다른 필자들은 뛰어난 붓놀림과 흥미로운 모티프, 그

리고 무엇보다도 그들이 직접 목격했던 일본의 놀라운 풍속을 이 화가가 그야말로 생생하게 묘사했다는 점에 주목했다. 이렇게 그들이 원했던 것과 잘 맞아떨어진 호쿠사이의 그림들은 단편적인 삽화로 게재되었다. 이 단계에서 호쿠사이의 그림이 많이 사용되기는 했지만 그저 삽화가로만 여겨졌을 뿐, 예술가로서의 평가를 얻었다고 보기는 어렵다.

지볼트를 제외하면, 호쿠사이의 이름을 알았던 최초의 인물은 누구일까? 필리스 플로이드에 따르면, 1843년 파리국립도서관의 원고 부문은 지볼트의 컬렉션에서 서적류를 구입했는데, 여기에 호쿠사이의 『일필화보一筆画譜』가 들어 있었다고 한다.주6 이를 구입했던 담당자가 목록을 작성할 때 지볼트로부터 직접 정보를 제공받았을 것이다. 그럼에도 호쿠사이에 대해 언급한 흔적도 없고, 자포니슴이라는 맥락 속에서 호쿠사이를 알았던 것 같지도 않다.

또, 1855년 슈튀를러Johann Willem de Sturler가 파리국립도서관 원고 부문에 호쿠사이의 에혼『호쿠사이사진화보北斎写真画譜』, 『에혼료히쓰画本両筆』, 『호쿠사이화식北斎画式』, 『이마요 구시킨히나가타今様櫛�雛形』, 『호쿠사이망가』(1-10권)를 기증했는데, 이 서적들의 위상은 『일필화보』와 동일하다.주7

여태까지 전해 내려오는 유럽에서의 우키요에 발견설로는 1852년 공쿠르 형제가 발견했다는 설, 1856년에 브라크몽이 발견했다는 설, 같은 해에 모네가 발견했다는 설 등이 있는데, 모두 본인들의 증언 말고는 아무런 증거가 없기 때문에 오늘날에는 대부분의 연구자가 이들을 부정적으로 본다. 실제로는 자포니스트들은 아무리 빨라도 1859년, 혹은 1861-1862년에야 우키요에를 발견했을 것이다.주8

이런 가운데 우키요에 화가로서 호쿠사이의 이름이 실제로 등장하는 시기는 의외로 늦다. 예를 들어 일본에 체류했던 외교관 러더퍼드 올콕(1859년 6월-1862년 3월 체류)은 자신의 여행기에 호쿠사이의 작품을 삽화로 사용했던 터라 1850년대

말이나 1860년대 초에는 호쿠사이의 이름을 알았으리라 생각된다. 실제로 올콕은『대군의 도시』에 호쿠사이의 그림 22점을 삽화로 사용했고, 그보다 앞서 호쿠사이에 대해 분명히 언급하기도 했지만,주9 이름을 한 번도 기재하지 않았다. 1862년 런던 만국박람회에도 올콕은 F. 하워드 와이즈 대위와 함께 200점의 우키요에와 24권의 서적을 비롯한 다수의 작품을 보냈지만, 이때도 상세한 목록은 없어서 보낸 쪽이나 받은 쪽이나 과연 호쿠사이의 이름을 알고 있었는지 확인할 수 없다.

프랑스의 비평가 테오필 고티에와 그의 딸 쥐디트는 일본 미술을 좋아했다. 특히 쥐디트는 1871년부터 여러 차례 파리에 머물렀던 사이온지 긴모치와 함께『잠자리 시집』라는 번역시집을 출간한 것으로도 유명하다. 그리고 아버지 테오필은『모니퇴르 위니베르셀』1863년 2월 26일자에 샤시롱 남작의『일본, 중국, 인도 여행 기록 1858, 1859, 1860』에 대한 서평을 썼다. 이 글에서 테오필은 호쿠사이의 그림을 '박물학의 목판화'라고 했고, 호쿠사이가 그린 인물화는 캐리커처라고 여겼다. 테오필은 호쿠사이의 이름을 몰랐던 것이다.주10

실제로 호쿠사이의 이름이 기록에 등장하는 것은 영국인 비평가 윌리엄 마이클 로세티(화가 단테 게이브리얼 로세티의 남동생)가 1856년 5월 24일 일기에 쓴 '호쿠사이의 책을 두 권 샀다'라는 문장이다. 이것이 최초의 기록이다. 이를 지적한 다니타 히로유키에 따르면 비평가 로세티가 1863년 가을에 호쿠사이의 판화에 대한 평론을 발표했을 때는 화가의 이름을 알지 못했는데, 1867년에 이 평론을『현대미술시평집』에 실어 내놓았을 때는 '혹사이Hoxai'라는 이름이 등장했다고 한다.주11

유럽인들에게 호쿠사이라는 이름이 분명하게 알려지게 된 것은 1868년에 에르네스트 셰노가『르 콩스티튀쇼네르』의 미술란에 실은 「일본의 미술」과,『에탕다르』에 실은 기사 「예술로 서로 경쟁하는 제국」일 것이다. 특히 호쿠사이에 대해 상세하게 소개한 셰노는 유럽인들이 고대 그리스 이래 묘사

해 온 인체 표현의 아름다움이 일본에는 없지만, 인간의 형태를 표현적으로 나타내는 데 깊은 이해에 도달했으며, 그 중에서도 호쿠사이가 탁월하다고 했다.주12

또, 비평가 자카리 아스트뤼크는 같은 해 『에탕다르』 5월 26일자 문예란에 실은 「프랑스 속의 일본」이라는 글에 당시 일본 미술 애호가들의 이름을 열거했다. 그 중 클로드 모네를 '호쿠사이의 충실한 라이벌'이라고 평함으로써 당시 모네가 호쿠사이에 관심을 가졌다는 걸 보여주었다.주13

한편, 필리프 뷔르티도 호쿠사이에 대한 비평에 열심이었다. 『르 라펠』 1869년 11월 2일자에서 호쿠사이를 도미에에 견줄 만한 화가라고 칭찬했다.주14

그리고 1869년에 출간된 샹플뢰리의 『고양이』는 마네와 들라크루아의 그림을 삽화로 사용한 것으로 유명한데, 여기에 호쿠사이Ok' sai의 판화도 사용되었다고 기재되었다. 실제로 사용된 판화는 히로시게와 구니요시의 것이었지만, 이 기재사항이 꽤 오랫동안 정정되지 않은 채 여러 곳에서 인용되었다.

비슷한 시기에 미국에서도 호쿠사이에 대한 연구가 진행되었다. 비평가 제임스 잭슨 자브스는 1869년에 『아트 저널』에 실은 「일본 미술」이라는 글에서 삽화본의 중요성에 대해 언급하면서, 호쿠사이가 뒤러와 호가스, 귀스타브 도레 같은 이들과 비견될 만한 판화가라고 평했다.주15

이처럼 일본 미술의 영향에 대한 지적이 활발하게 이루어졌고 호쿠사이의 이미지 자체는 1858년 무렵부터 삽화라는 형태로 유럽인들의 시야에 들어갈 기회가 많아졌지만, 호쿠사이가 예술가로서 본격적으로 평가받게 된 건 이로부터 10년이 더 지난 뒤였다. 하지만 일단 호쿠사이는 예술가로서 알려지자 곧바로 거장 취급을 받았고, 그를 연구한 기사와 단행본이 잇따라 나왔다.

그 선발주자가 1880년 에드워드 모스의 『호쿠사이론-근대 일본 회화의 아버지』(『아메리카 아트 리뷰』의 「호쿠사이론」)이

다.주16 모스는 자신과 친했던 하야시 다다마사에게서 자료를
제공받고, 그보다 5년 앞서 도쿄에서 간행된 이지마 교신飯島
虚心의 저작을 참고하여 『호쿠사이론』을 썼는데, 당시로서는
상당히 정확한 정보가 담겼다. 프랑스에서는 테오도르 뒤레
가 1882년 『가제트 데 보자르』에 실은 「호쿠사이론」이었다.
또, 단행본으로는 1896년에 에드몽 드 공쿠르가 내놓은 『호쿠

197 프랑수아 외젠 루소, 접시,
브라크몽의 그림, 1866, 파리, 오르세
미술관
198 가쓰시카 호쿠사이,
『호쿠사이망가』 11편(부분), 연대미상
199 가쓰시카 호쿠사이,
『호쿠사이망가』 4편(부분), 1816

사이론』과, 같은 해에 미셸 르봉이 내놓은 『호쿠사이 시론』이
선두주자이다. 르봉은 당시 29세의 나이로 도쿄제국대학에
서 프랑스 법률을 가르치는 교수였고 일본문화에 흥미를 지
닌 연구자였다. 이 책은 그가 일본에 들어온 지 3년째 되던 해
에 출간되었다.주17

　　이처럼 호쿠사이가 다른 누구보다 자주 상세하게 거론되
고 일본을 대표하는 예술가로서 명성을 얻었기 때문에, 앞서
언급한 것처럼 페놀로사는 신경이 거슬렸던 것이다.

200 가쓰시카 호쿠사이,
『호쿠사이망가』 2편(부분), 1815
201 에두아르 마네, 〈도마뱀, 도롱뇽,
호박벌〉, 연대미상, 파리, 루브르
미술관

| 모티프의 전용 |

그렇다면 호쿠사이에 대한 글은 차치하더라도, 호쿠사이의 작품이 어떻게 유럽 예술가들에게 영향을 끼쳤을까? 앞서 언급한 대로 호쿠사이의 에혼은 일본의 풍습을 정확하게 전달하는 삽화로서 여러 기행기에 실렸다.

또, 펠릭스 브라크몽이 그림을 그린, 세르비스 루소(프랑수아 외젠 루소의 디자인 식기)라고 불린 도기 세트 등에 호쿠사이의 그림이 장식 모티프로 등장했다. 세르비스 루소는 1866년에 제작되어 커다란 인기를 끌었는데, 이 세트에는 개구리와 매미와 꽃이 곁들여진 접시가 있었다.도194 이 개구리와 매미는 『호쿠사이망가』 초편도195에서, 모란은 8편도196에서 인용한 것이다. 또, 오리 같은 새와 민들레와 벌레 그림이 들어간 접시도197에서 새는 11편에서, 민들레는 4편도199에서 인용했다. 이런 예는 이 밖에도 얼마든지 찾아볼 수 있다.

세르비스 루소는 동식물을 모티프로 삼았다. 그것도 호쿠사이를 비롯한 일본의 그림을 표본 삼아 가져와서는 유럽적인 공간 배치를 무시하고 그대로 구성한 참신한 방식과 명쾌한 선묘로 인기를 끌었다.

『호쿠사이망가』의 동식물 모티프는 마네처럼 작은 자연과는 전혀 무관할 것 같은 화가에게서도 찾아볼 수 있다. 마네

202 쥘 비에야르의 공방에서 제작한 일본풍 식기세트 긴 팔각접시를 위한 디자인, 1880, 보르도 장식미술관
203 가쓰시카 호쿠사이, 『호쿠사이망가』 7편(부분), 〈마견존신〉, 1817

가 말라르메의 『목신의 오후』를 위해 그린 삽화에는 『호쿠사이망가』 초편에서 가져온 〈연꽃〉이 조금 잘린 채 사용되었고,주18 수채화로는 2편도200에서 가져온 〈도마뱀, 도롱뇽, 호박벌〉도201을 원작에는 없는 색을 넣어 모사했다.주19

비슷한 모티프는 세르비스 루소보다 조금 뒤인 1880년 무렵 보르도에서도 발견할 수 있다. 역시 인기 있는 도기를 제작하던 쥘 비에야르의 공방에서는 『호쿠사이망가』에서 가져온 모티프를 그대로 도기에 담았다. 예를 들어 길쭉한 팔각접시의 초벌그림도202이 남아 있는데, 이는 『호쿠사이망가』 6편의 〈마견존신馬樫尊神〉도203에서 가져온 것이다. 이처럼 호쿠사이의 그림 표본, 특히 『호쿠사이망가』는 모티프의 보고였는데, 이미지가 따로따로 묘사된 것이 많았기에 여기저기 활용되었다.주20

회화에서 호쿠사이의 모티프를 가장 많이 사용한 화가는
아마 드가일 것이다. 자포니슴을 다룬 서적으로는 꽤 이른 시
기에 출간된 고바야시 다이치로小林太市郎의 『호쿠사이와 드가』
(초판 1946년)는 이런 예를 여럿 지적했다. 드가가 일본의 영향
을 많이 받았고, 또 그것을 가장 잘 소화한 예술가라는 점에
대해 오늘날 이론을 제기할 사람은 없을 것이다. 그러나 드가
자신은 일본인 화가가 일본에서 태어난 행운을 누리면서도
파리까지 와서 유화를 공부하는 걸 이해할 수 없다고 말하거
나, 1890년에 친구인 조각가 바르톨로메에게 쓴 편지에서 파

리미술학교에서《우키요에전》을 봤다고 언급하긴 했지만, 안
타깝게도 편지를 비롯한 기록에 스스로가 일본 미술애호가라
는 걸 밝히지는 않았다. 또, 분명하게 영향관계를 알 수 있는
도상이나 기모노, 우키요에, 병풍 같은 걸 그림에 넣지도 않
았다. 이는 '취미' 수준에 그친다고 여겨지는 걸 꺼렸기 때문
일 것이다. 그는 판화에든, 부채 모양 화면에 소타쓰, 고린파
풍으로 그린 작품이든 철저하게 연구하여 자신의 표현으로
삼았다.

208 에드가 드가, 〈기상(빵 가게
아가씨)〉, 1885–1886, 헨리 앤드 로즈
펄만 재단
209 가쓰시카 호쿠사이,
『호쿠사이망가』 11편(부분), 연대미상
210 에드가 드가, 〈관람석 앞의
기수들〉, 1866–1867년경, 파리, 오르세
미술관
211 가쓰시카 호쿠사이,
『호쿠사이망가』 6편(부분), 〈조마도〉1817

고바야시는 드가가 남녀를 그린 작품에 호쿠사이의 『에혼 조루리셋쿠』가 커다란 영향을 끼쳤다고 했지만,주21 고바야시가 구체적으로 열거한 작품들은 별로 설득력이 없어 보인다. 그러나 기발한 인물 표현이 장기인 드가는 호쿠사이가 그린 인물과 동물, 특히 『호쿠사이망가』를 비롯한 그림 표본 속의 수많은 인물과 말들을, 경마장이나 발레의 무희나 목욕하는 여인들을 그리는 데 응용했다. 예를 들어 〈카페 앙바사되르에서 노래하는 베카 양〉도204의 기묘한 포즈는 〈아쿠다마춤〉도205에서, 〈욕조〉도206에서 여성의 모습은 『호쿠사이망가』 9편의 〈힘이 넘치는 병사〉도207와, 〈기상(빵 가게 아가씨)〉도208은 『호쿠사이망가』 11편의 스모 선수도209와 흡사하고, 〈관람석 앞의 기수들〉에서 멀리 뛰어오르는 말도210은 『호쿠사이망가』 6편 〈조마도調馬圖〉도211를 그대로 가져왔다. 이들 모두 고바야시가 지적한 것이다. 이처럼 드가는 일본 미술로부터 영향을 받았는데, 모티프 외에 대각선 구도, 여백의 활용, 부감시점 등에 대해서는 호쿠사이에게서만 영향을 받았다고 한정하기 어렵기 때문에 여기서는 다루지 않겠다.

| 화면 구성의 영향 |

모티프뿐 아니라 화면구성과 관련된 응용은 회화, 공예를 넘어 폭넓게 이루어졌다. 눈에 띄는 예를 몇 가지 들어보겠다.

『호쿠사이망가』와 더불어 호쿠사이의 화집 중에서 인기가 있었던 『후가쿠백경』 전3편에서는 의외의 구도 감각이 주는 재미가 인기를 끌어서, 새로운 감각의 작품으로 이어졌다. 예를 들어 오늘날까지도 명맥을 이어 온 파리의 바카라 크리스탈 제조소에서는 1878년에 〈대나무 문양 화병〉도56을 제작했는데,주22 이는 『후가쿠백경』 2편의 〈대숲의 후지산〉도55을 응용한 것이고, 화병 겉면의 자그마한 학은 『후가쿠백경』 초편의 〈학이 있는 후지산〉도57에서 가져온 것이다. 이는 화면 전경에 대나무 숲이 자리 잡고 나무 사이로 멀리 후지산이 보

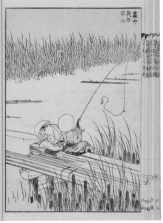

212 가쓰시카 호쿠사이, 〈후가쿠백경
갈대밭의 뗏목과 후지산〉, 1834
213 장 루이 포랭, 〈낚시꾼〉, 1884,
사우샘프턴 미술관

이는 구도이다. 원근법을 뒤흔드는 이런 방식은 유럽의 공간
표현에서는 볼 수 없었다. 같은 해에 모네는 이와 같은 구도를
〈나뭇가지 건너편의 봄〉도54에서 활용하여 새로운 시각체험
을 보여주었다. 이에 대해서는 4장을 참조하길 바란다. 나아
가 〈대숲의 후지산〉은 에밀 기메가 글을 쓰고 펠릭스 레가메

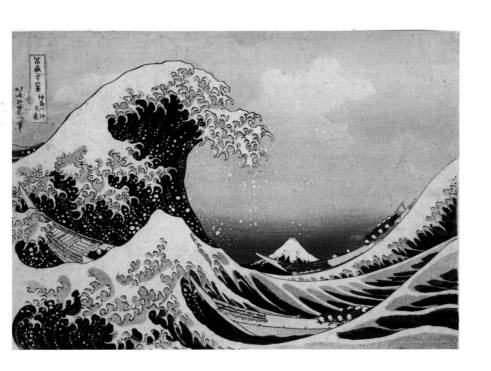

214 가쓰시카 호쿠사이,
〈후가쿠삼십육경 가나가와 앞바다의
큰 파도〉, 1829–1833

가 삽화를 그린『일본유람』(1880년)의 표지로 사용되었다.주23

마찬가지로『후가쿠백경』초편의 〈갈대밭의 뗏목과 후지산〉도212과 1884년에 장 루이 포랭이 그린 〈낚시꾼〉도213도 구도가 비슷해서 영향관계를 논할 수 있다. 화면 앞으로 비스듬하게 튀어나온 구도는 호쿠사이 외에도 하루노부나 히로시게가 배를 소재로 삼아 그린 우키요에에서도 사용되었지만, 널판자 위의 낚시꾼이라는 주제와 형태의 유사성은 분명하다.주24

호쿠사이의 우키요에『후가쿠삼십육경』시리즈도 유럽에 널리 유통되었다. 이 시리즈에서 가장 인기 있었던 그림은 〈가나가와 앞바다의 큰 파도〉도214이다. 자연의 위력과 그에 휘말리는 배를 묘사한 대담한 구도에 유럽 예술가들은 강렬한 인상을 받았는데, 처음에 사람들의 관심을 끈 것은 아마도 이보다 3년 뒤에 제작된『후가쿠백경』2편의 〈바다에서 본 후지산〉도215일지 모른다. 아무튼 물결을 이렇게 표현하는 방식

215

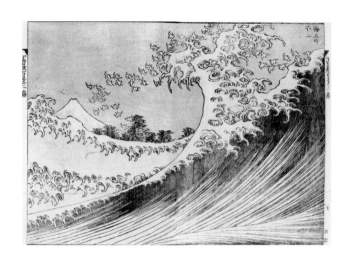

은 파리에 체류하던 덴마크 공예가 아르놀드 크로그Arnold Krog
의 화병도216과, 여성 조각가 카미유 클로델의 〈파도(목욕하는
여인들)〉도217에 영감을 주었다.주25

215 가쓰시카 호쿠사이, 〈후가쿠백경
바다에서 본 후지산〉, 1835
216 아르놀드 크로그, 〈화병〉, 1888년,
함부르크 공예미술관

　　또한 호쿠사이가 그린 파도는 '세기말' 빈의 예술계에도
알려져서 이그나티우스 타슈너Ignatius Taschner라는 판화가가 마르
틴 게를라흐의 『알레고리』 시리즈를 위해 만든 판화 〈전기電
氣〉도218에도 등장했고, 공예가 헤르미네 오스테르제처가 1900
년 파리 만국박람회에 출품한 〈네레이스와 트리톤 접시〉도219
에도 하얀 파도가 그대로 응용되었다.주26

　　『후가쿠삼십육경』의 변주와 기발한 창의력은 모네의 공
간 구성에 힌트를 주었다. 앞서 언급한 대로 모네는 프랑스 예
술가들 중에서 일찍이 일본 미술에 눈을 떴다. 이른 시기인
1867년에 그린 〈생타드레스의 테라스〉도70에서 보여 준 화면
에 평행한 전경의 구성은 『후가쿠삼십육경』의 〈고햐쿠라칸지
사자에도〉도72와 흡사하다. 이 작품에 대해 모네 자신은 '깃발
이 있는 중국 그림'주27이라고 했고, 르누아르는 1869년에 '작
은 깃발이 있는 일본 그림'이라고 했다. 〈생타드레스의 테라
스〉를 그렸을 때 모네는 이미 일본 미술에 친숙했던 것이라고

217 카미유 클로델, 〈파도(목욕하는 여인들)〉, 1897~1903(왼쪽 위)
218 이그나티우스 타슈너, 〈전기〉(『알레고리』 시리즈), 1896, 빈, 오스트리아 응용미술관(오른쪽)
219 헤르미네 오스테르제처, 〈네레이스와 트리톤 접시〉, 1900, 빈, 오스트리아 응용미술관(왼쪽 아래)

220 카를 오토 체슈카, 〈지크프리트의 모험〉(프란츠 클라인의 『니벨룽겐』을 위해 그린 삽화), 1908, 빈, 오스트리아 응용미술관
221 가쓰시카 호쿠사이, 『호쿠사이망가』, 7편(부분), 〈오키 다쿠비진자〉, 1817

생각된다. 혹은 호쿠사이에 대해 아직 잘 알지 못한 채로 달리 중국 그림도 보았기 때문에 혼란스러웠던 게 아닐까. 앞서 언급한 대로 1878년에 자카리 아스트뤼크가 쓴 「호쿠사이의 라이벌 모네」라는 글로도 알 수 있는 것처럼, 호쿠사이라는 인물에 대해서는 〈생타드레스의 테라스〉를 그린 것보다는 좀 늦은, 1867년 만국박람회 때 알게 된 것 같다.

『호쿠사이망가』에도 배를 비롯한 커다란 사물이 근경에 일부만 담긴 예가 몇몇 있다. 빈에서 활동한 삽화가 카를 오토 체슈카가 프란츠 클라인의 『니벨룽겐』을 위해 그린 삽화 중 하나인 〈지크프리트의 모험〉도220은 『호쿠사이망가』 7편에 나온 배의 모습도221을 그대로 이용했고, 또 양식화된 파도의 표현도 일본의 파도 표현을 응용한 것으로 보인다.주28

호쿠사이의 연작

『후가쿠백경』 또는 『후가쿠삼십육경』 시리즈는 산이라는 존재를 직접 묘사하지 않고 여러 각도에서 포착하고 암시했다는 점에서 획기적인 것으로, 유럽 전통에는 없었던 새로운 시리즈이다. 모네가 1876년 〈생 라자르 역〉이라는 주제로 역 구내를 열 점 이상 연작으로 그렸는데, 증기를 중심 모티프로 삼았다는 점에서도 유례가 없었다. 나아가 1890년대 전반에 〈짚더미〉, 〈포플러〉, 〈루앙 대성당〉에서 구도를 고정시키고 색조, 즉 빛의 차이를 표현하려 했던 것은 인상주의의 중요한 과제인 '빛을 어떻게 표현할 것인가'에 대한 새로운 대답이었다. 모네의 이러한 연작의 배경으로, 호쿠사이가 후지산을 모티프로 삼은 한두 개의 연작이 커다란 힌트를 주었다고 여겨진다. 시각이 경험하는 수만큼 다른 비전이 나타날 수 있다는 확신은, 호쿠사이의 시리즈 작업에서 처음으로 현실화되었다고 할 수 있다.주29

호쿠사이의 연작에서 영향을 받은 또 한 사람의 화가가 있다. 바로 폴 세잔이다. 세잔의 작품에 일본의 영향이라고

222 폴 세잔, 〈생트 빅투아르 산〉, 1904–1906, 필라델피아 미술관
223 가쓰시카 호쿠사이, 〈후가쿠백경 개풍쾌청〉, 1834

느낄 만 한 건 없다. 세잔은 일본 미술을 수집하지도 않았고, 편지나 대화에도 일본 미술에 대한 평가를 남기지 않았다. 그러나 조아생 가스케가 쓴 전기에 따르면 세잔은 공쿠르의 『우타마로』와 『호쿠사이』를 읽었지만 일본의 판화에 대해, 선으로 윤곽을 그리는 방식과 평면적인 기법에 부정적이었다고 한다.주30 이러한 태도는 세잔의 동료나 친구 대부분이 일본 미술에 조예가 깊었던 것과 크게 달랐다.

그러나 세잔이 1890년대에 뭔가에 홀린 듯 그린 〈생트 빅투아르 산〉 연작도222은 같은 모티프를 반복해서 묘사했다는 점에서, 그리고 유럽 전통에서는 보기 어려운 '산'을 단독으로 모티프로 삼았다는 점에서, 호쿠사이의 후지산 연작도223과 밀접하게 관련된다고 생각된다.주31 베르거는 세잔이 생트 빅투아르 산 연작에 착수한 것은 1890년경이며, 당시 연작을 의욕적으로 그리던 모네와 교류하면서 호쿠사이의 후지산 시리즈를 알았을 거라고 추측한다.주32 산의 양감과 색조, 거리와 형태 등이 같은 장소에서조차 다르다는 것을, 모네와는 다른 감성으로 세잔도 경험했고 연작으로 표현했다. 세잔도 모네나 호쿠사이와 마찬가지로 한 점의 작품을 공들여 그리는 방식으로는 산의 다양한 모습, 즉 생트 빅투아르 산의 존재를 파악할 수 없다고 생각했을 것이다. 작품이란 현실에서 끌어내 이상화한 '개념'을 그려낸다는 르네상스 이래 유럽 회화의 사고방식은, 다양한 과정을 거친 끝에 이 지점에서 확실하게 부정되었다. 호쿠사이가 그 역사적 변혁에 힘을 보탠 건 분명하다.

주

1 자포니슴이란 무엇인가
−서장을 대신하여

1 자포니슴Japonisme은 프랑스어를 어원으로 하며, 최근에는 영어로 재패니즈Japanism이나 자포니즘Japonism이라 하지 않고 Japonisme을 사용하는 경우가 대부분이다. 독일어로는 Japonismus이다. 필리프 뷔르티가 1872년에 잡지 『르네상스 리테레르 에 아르티스티크』에 실은 글에서 처음 사용했다. Gabriel P. Weisberg, Philippe Burty and a Critical Assessment of Early 'Japonisme'", 1860–1880", *Japonisme in Art, an International Symposium*, Kodansha International, 1980, p. 116.

2 Geneviève Lacambre, "Les milieux japonisants à Paris, 1860–1880," *Japonisme in Art*, Kodansha International, 1980, p. 43.

3 Wilhelm Heine, *Reise um die Erde nach Japan an Bord der Expeditions-Escadre unter Commodore M. C. Perry in den Jahren 1853, 1854 und 1855*, Leipzig, 1856.
Voyage autour du monde, le Japan, expedition du Commodore Perry pendant les années 1853, 1854 et 1855, 2vol., Bruxelles, 1859.

4 Laurence Oliphant, *Narrative of the Earl of Elgin's Mission to China and Japan in the Year 1857, 1858, 1859*, 2vol., London, 1859. Le Japon, raconté par Laurence Oliphant, Paris, 1875.

5 Baron Charles de Chassiron, *Notes sur le Japon, La chine et l'Inde 1858, 1859, 1860*, Paris, 1861.

6 『호쿠사이망가北斎漫画』가 유럽에서 알려진 과정은 이 책 제8장에서 논하는데, 프랑스에서 개인이 『호쿠사이망가』를 소장한 기록이 확실한 경우로는 샤시롱이 가장 오래 되었다.
Geneviève Lacambre, "Hokusai and the French diplomats, Some remarks on the collection of Baron de Chassiron", *The Documented Image, Visions in Art History*, edited by G. P. Weidberg and L. S. Dixon, Syracuse, New York 1987.

7 Sir Rutherford Alcock, *Capital of the Tycoon, A Narrative of a Three Year's Residence in Japan*, 2vol., London, 1863.(일본어역 주20문헌)

8 Aimé Humbert, *Le Japon illustré*, Paris, 1870. *Japan and the Japanese, illustrated*, New York, 1874.

9 James Jackson Jarves, *A Glimpse at the Art of Japan*, New York, 1876.

10 Alcock, *Art and Art Industries in Japan*, London, 1878.

11 John Leighton, *On Japanese Art: A Discourse Delivered at the Royal Institution of Great Britain*, 1863, reedited in Elizabeth Gilmore Holt, *The Art of All Nations 1850-1873*, Princeton, 1982, pp.364−377.

12 Emile Guimet/Félix Régamey(dessins), *Promenades japonaises*, Paris, 1880.

13 Edmond de Goncourt, *La maison d'un artiste*, 2vol., Paris, 1881.

14 Christopher Dresser, *Japan: Its Architecture, Art, and Art Manufactures*, London/New York, 1882.

15 Edward S. Morse, *Japanese Homes and their Surroundings*, Boston, 1885.

16 Louis Gonse, *L'Art Japonais*, 2vol., Paris, 1883.

17 William Anderson, *The Pictorial Arts of Japan*, London, 1886.

18 S. Bing(éd), *Le Japon Artistique*, revue mensuelle, Paris, 1888-1891.

19 Ernest Chesneau, "Le Japon à Paris", *Gazette des Beaux-Arts*, 1878, Sep. pp. 385-97, nov. pp. 841-856.(일부가 일본어로 번역되었다. 稲賀繁美訳「パリに於ける日本」〈『浮世絵と印象派の画家たち展』1979-80年、196-205頁〉).

20 ラザフォード・オールコック著、山口光朔訳『大君の都』全三巻(岩波文庫、1985年)下、179頁。

21 주20문헌 185쪽.

22 주20문헌 76쪽.

23 エドワード・サイード著・板垣雄三・杉田英明監修、今沢紀子訳『オリエンタリズム』(平凡社、1986)。

24 横山俊夫「"文明人"の視覚」(『視覚の一九世紀』思文閣出版、1992年、18-25頁)。

25 樋田豊次郎『明治の輸出工芸図案-起立工商会工芸下図集』(京都書院、1987年)。

26 東京国立博物館編『明治デザインの誕生-調査研究報告』(国書刊行会、1997年)。

27 佐藤道信「ジャポニスムの経済学」(『近代画説』四、1995年、25-41頁)。

28 天野史郎「ルイ・ゴンスとジャポニスム」(吉田光邦編『一九世紀日本の情報と社会変動』京都大学人文科学研究所、1985年、333-356頁)。

29 榊原悟「美の架橋-異国へ遣わされた屏風たち」(『サントリー美術館論集』5号、1995年、5-56頁)。

30 Chesneau, *op. cit.*, 1878, p.387.

31 Jean-Paul Bouillon, "《À Gauche》: note sur la société du Jing-Lar et sa signification", *Gazette des Beaux-Arts*, mars, 1978, pp.107-118.

32 Ernest Hart, "Ritsuo et son ecole", Le Japon artistique, avril, 1889.(일본어역 『芸術の日本』美術公論社、1981年、157頁)。이하, *Le Japon artistique*를 인용할 경우 이 번역본을 참조했다.

33 Gabriel P. Weisberg, *Art Nouveau Bing, Paris Style, 1900*, New York, 1986.

34 Ary Renan "La 《Mangua》de Hokusai", *Le Japon Artistique*, décembre, 1888.

35 이에 대해서는 테오도르 뒤레를 예로 들어, 다음의 논문에서 상세하게 논했다.
Shigemi Inaga, "Impressionist Aesthetics and Japanese Aesthetics: around A Controversy and about its Historical meaning as An Example of Creative Misunderstanding", *Kyoto Conference on Japanese Studies* I, 1994, pp.309-312.

2 자포니슴과 자연주의

1 일본에서 자연주의라는 개념이 미술에 도입된 것은 메이지33년 무세이카

이无声会가 창립될 무렵이다. 상세한 내용은 다음을 참조. 庄司淳一「无声会再考－明治30年代の自然主義」(『宮城県美術館研究紀要』第1号、1986年).

2 Laurence Oliphant, *Narrative of the Earl of Elgin's Mission to China and Japan in the Years 1857, 1858, 1859*, 2vol., London, 1859. *Le Japon, raconté par Laurence Oliphant*, Paris, 1875, pp.1-2.

3 Aimé Humbert, *Le Japon illustré*, Paris, 1870. *Japan and the Japanese, illustrated*, New York, 1874, p.8.

4 준비에브 라캉브르의 지적을 따랐다. 모로는 1864년 같은 잡지의 삽화(300쪽)를 모사했다. 이 호는 지금도 모로 미술관이 소장하고 있다.

5 James Jackson Jarves, *A Glimpse at the Art of Japan*, New York, 1876, p.104.

6 Morse, *Japan Day by Day*, 1877, 1878-79, 1882-83, 2vol., Boston/New York, 1917.
이 저서는 모스가 일본에 체류한 이후에 출판되어 일본에 대한 구미인의 견해에 곧바로 영향을 주지는 않았겠지만, 정보 자체는 모스가 빈번하게 하고 있던 강연 등을 통해 알려졌을 가능성이 있다.

7 Wilhelm Heine, *Reise um die Erde nach Japan an Bord der Expedition, Escadre unter Commodore M. C. Perry in den Jahren 1853, 1854 und 1855*, Leipzig, 1856. *Voyage autour du monde, le Japon, expédition du Commodore Perry pendant les années 1853, 1854 et 1855*, 2vol., Bruxelles, 1859, pp.8-9.

8 Oliphant, *op. cit.*, pp.163-164.

9 Alcock, *The Capital of the Tycoon*, vol.I, p.406.

10 이 점을 이른 시기에 지적한 내용은 다음을 참조. ピエール・フランカステル著、大島清次訳『絵画と社会』(岩崎美術社、1968年、원저는 1951년) 128頁。田中英道『光は東方より─西洋美術に与えた中国・日本の影響』(河出書房新社、1986年、초판은 1977년) 220頁。

11 Ary Renan, "Les animaux dans l'art japonais", *Le Japon artistique*, Janvier, 1980.

12 Justus Brinckmann, "La tradition poétique", *Le Japon artistique*, novembre, 1889.

13 Seymour Trower, "Netsuke et Okimono", *Le Japon artistique*, juillet, 1890.

14 Alcock, *Art and Art Industries in Japan*, p.173.

15 Musée des Beaux-Arts, Nancy, *Cent ans après: Le retour d'un Japonais à Nancy, Takashima Hokkai*, 23 mars-13 avril, 1987.

16 Jarves, *op. cit.*, p.112.

17 Ernest Chesneau, "Le Japon à Paris", *Gazette des Beaux-Arts*, Sep., p.390.

18 Alcock, *Art and Art Industries in Japan*, pp.132-133.

19 Alcock, *The Capital of the Tycoon*, vol. I., p.99.

20 6장 주3을 참조.

3 모네의 〈라 자포네즈〉에 대하여
－이국을 향해 열린 창문

1 René Gimpel, *Journal d'un collectionneur, marchand de tableaux*, Paris, 1963, p.68. 1918년 8월 19일 일기.

2 Charles Bigot, *La Revue politique et lit-téraire*, le 8 avril 1876, repris dans Gustave Geffroy, *Monet, sa vie, son œuvre*, Paris, 1980, pp. 95-96.

3 이 작품에는 모네의 또 한 가지 후회의 마음이 담겨있다고 생각된다. 1876년 5월 7일 귀스타브 마네에게 보낸 편지(Daniel Widenstein, *Monet, vie et œuvre*, tome 1. Lausanne-Paris, 1974, lettre no. 87)에 이 그림에 관한 비밀을 꼭 지켜주길 바란다고 썼는데, 1980년 카탈로그에서 해설자는 이때 이 작품이 이상할 정도로 높은 가격으로 허위 매입(즉, 가격조작)이 이루어진 것이라고 추측했다. Hommage à Claude Monet, Grand Palais 8 fevrier-5 mai 1980, p.154.

4 〈녹색 옷을 입은 여인〉은 231×151cm, 〈라 자포네즈〉는 231.5×142cm.

5 Joel Isaacson, *Monet: Le Déjeuner sur l'herbe*(Art in Context), 1972, London, pp.28-30.

6 W. Bürger, *Salons de W. Bürger 1861 à 1868*, 2vol, Paris, 1870, vol.,2, p.285.

7 Emile Zola, *L'Evénement*, 11 mai 1866, repris dans *Mon Salon-Manet-Ecrits sur l'art*, Paris, 1970, pp. 74-75.

8 Daniel Wildenstein, *op, cit.*, pièces justificatives 74.

9 Musee d'Art et d'Essai Palais de Tokyo 1978-1979 팸플릿.

10 *L'Art en France sous le Second Empire*, Grand Palais 11 mai-13 août 1979, p. 409.

11 Douglas Cooper, *Claude Monet*, The Tate Gallery 26 September-3 November 1957, No. 7, p. 41.

12 Mark Roskill, "Early Impressionism and the Fashion Print", *Burlington Magazine*, June 1970, pp. 391-395.

4 A travers
 -모네의 〈나뭇가지 건너편의 봄〉에 대하여

1 모네 작품의 번호는 Daniel Widenstein, *Claude Monet, Biographie et Catalogue raisonné*, 5vols, Lausanne/Paris, 1974-1991에 따른다.

2 Jacques Lethève, *Impressionnistes et Symbolistes devant la presse*, Paris, 1959, p. 109.

3 高階修爾「空から降る枝一枝垂れモティーフ論」(『美術史論叢』五、東京大学美術史研究室、一九八九年、一一七-一二三頁)、同『日本美術を見る目』(岩波書店、一九九一)に再録.

4 Musée Rodin, *Claude Monet-Auguste Rodin, Centenaire de l'exposition de 1889*, 14 novembre 1989-21 janvier 1990, p.80.

5 田中英二「酒井抱一筆『夏秋草図屏風』に関する一考察」(『美術史論』五、一九八九年、東京大学美術史研究室、一一七一二三頁)。

6 ジュヌヴィエーヴ・ラカンブル編、吉田曲子訳「ジャポニスム関係資料抜粋II」(『ジャポニスム展』国立西洋美術館、一九八八年)三八六頁)。

7 Geneviève Aitken/Marianne Delafond, *La Collection d'estampes de Claude Monet*, Giverny, 1983, p. 181.
 덧붙이자면, 이 책에 실린 모네 소장 작품 중에는 우타가와 히로시게의 〈명소에도백경 아사쿠사탄보토리노마치

모데浅草田浦西之町詣〉나 우타가와 사다
히데의 〈요코하마 외국인 상관商館의
연회〉 등이 '스다레 효과'가 두드러지
는 예이다.

8 Siegfried Wichmann, *Japonisme*,
 London, 1981 (First published 1980),
 p.233.

9 ibid, pp.235-236.

10 Gabriel P. Weisberg(ed.), *Japonisme—
 Japanese Influence in French Art, 1854-
 1910*, The Cleveland Museum of Art,
 1975, pp.166-167. 및 『ジャポニスム展』
 (国立西洋美術館、1988年) 188頁。

11 Scott Schaefer(la notice de no. 61)
 in cat, expo, *L'Impressionnisme et le
 paysage français*, Grand Palais, Paris, 4
 fevrier-22 avril 1985.

12 Charles F. Stucky, "Monet's art and
 act of vision", in John Rewald/Frances
 Weitzenhoffer(ed.), *Aspects of Monet*,
 New York, 1984, p.113.

5 모네의 자포니슴-자연과 장식

1 르누아르에 대해서는 ベルナール・ド
 リヴァル「浮世絵とヨーロッパの絵画」
 (山田智三郎編『日本と西洋美術にお
 ける対談』講談社、1979年)、세잔에
 대해서는 田中英二『光は東方より―西
 洋美術に与えた中国・日本の影響』(
 河出書房新社、1986年、초출은 1977
 年、216-223頁)、ドリヴァル、*ibid*、
 및 Kraus Berger, *Japonisme in Western
 Painting from Whistler to Mattise*,
 Cambridge, 1992(first Pub. 1980,
 Munich), pp.112-119도 참조할 것.

2 Armand Silvestte, "L'école de peinture
 contemporaine", *La Renaissance*

littéraire et artistique, sep., 1872, pp.
178-179. 번역은 다음에 재록. ジュヌ
ヴィエーヴ・ラカンブル編、吉田典子訳
「ジャポニスム関係資料抜粋」(『ジャポ
ニスム展』国立西洋美術館、1988年)
388頁。

3 Theodore Duret, *Les peintres impres-
 sionnistes*, Paris, 1878, *repris dans His-
 toire des peintres impressionnistes*, 1908,
 pp.176-177.

4 Duret, *Le penitre Claude Monet*, Paris,
 1880, pp.8-9. 번역은 ラカンブル[주2]
 390頁。

5 Ernest Scheyer, "Far Eastern Art and
 French Impressionism", *Art Quarterly*,
 Spring 1943, pp.116-143.

6 ウィリアム・C・ザイツ著、辻邦生・井口
 濃訳『世界の巨匠シリーズ モネ』(美術
 出版社、1968年)。

7 Mark Roskill, "The Japanese Print and
 French Painting in the 1880s", in *Van
 Gogh, Gauguin and the Impressionist
 Circle*, London, 1969.

8 Gerald Needham, "Japanese Influence
 on French Painting 1854-1910", in
 Gabriel P. Weisberg(ed.), *Japonisme-
 Japanese Influence in French Art 1854-
 1910*, The Cleveland Museum of Art,
 1975, p.130.

9 ドリヴァル[주1].

10 Berger, *op. cit.*, pp.72-87.

11 田中英道「モネと浮世絵」(『国立西洋美
 術館紀要』6、1972年)。同『光は東方よ
 り』(河出書房新社、1968年)에 재록.

12 舟木力英「クロード・モネの水辺風景画
 のモティーフ―日本版画との比較」(『美
 術史学』創刊号、東北大学美学美術研

究室、1978年)71-90頁。

13 高階修爾「空から降る枝」(『美術史論叢』5、東京大学美術史研究室紀要、1986年)105-114頁。同『日本美術を見る眼』(岩波書店、1992年)に再録.

14 Jacques Dufwa, *Winds from the East*, Stockholm, 1981, pp.117-118.

15 ジュヌヴィエーヴ・ラカンブル「作家解説・モネ」(『ジャポニスム展』国立西洋美術館、1988年)380頁。ドリヴァルは[주1]에서 1850년대에 발견되었다는 견해에 대해 회의적인 입장을 표시했는데, 瀬木慎一는 1859년일 가능성이 있다고 했다(「浮世絵のヨーロッパへの伝播」《『浮世絵と印象派の画家たち展』サンシャイン美術館、1975年、184-189頁》).

16 Ernest Chesneau, "Le Japon à Paris 1", *Gazette des Beaux-arts*, 1er sep., 1878, p.386.

17 Aitken/Delafond, *op. cit.*, 및 小林利延「クロード・モネ浮世絵版画コレクション」(『ジャポネズリー研究学会会報』3、1983年)11-29頁。

18 Needham, *op. cit.*, p.117. Jacques Dufwa, *op. cit.*, pp.152-154.

19 ラカンブル[주2] 22頁。

20 이 용어는 辻信雄「〈かざり〉……生の証として」(『日本の美〈かざりの世界〉展』NHKサービスセンター、1988年)에 의거한다.

21 農商務省『日英博覧会事務報告』上・下(1912年) 345頁。

22 ケネス・クラーク著、川西進訳『芸術の森のなかで』(平凡社、1978年)61-62頁。지세키인의 꽃 후스마에는 [주21]의 자료에는 보이지 않는다.

23 [주21], 759頁。

24 ドリヴァル、*op. cit.*, p.56. 그는 『イリュストラシオン』에 실린 복제에서 영향을 받았을 거라고 했다. 또, 다나카 히데미치도 화조도 후스마에의 영향을 지적했는데, 구체적인 예는 들지는 않았다. [주11], 36頁。

25 田中英道、[주11]、36頁 図21.

26 太田昌子『松島図屏風―座敷からつづく海』(絵は語る9、平凡社、1995年) 90頁。

27 다음 논문에서 이 문제를 가장 상세하게 다루었다. 하지만 이 논문은 일본의 영향에 대해서는 다루지 않았다. Steven Z. Levine, "Décor/Decorative/Decoration in Claude Monet's Art", *Arts Magazine* 51, Feb., 1977, pp.136-139.

6 반 고흐와 일본

1 루이 공스의 『일본 미술』(1888년 초간)에 따르면 이 컬렉션에는 700-800점의 족자가 포함되어 있었다. 반 고흐는 적어도 파리 시기에는 이를 보았다고 생각된다.

2 ウィレム・ファン・フリック「ライデン国立民族博物館日本部門と浮世絵コレクションの歴史」(『浮世絵聚花・ベルギー王立美術歴史博物館』、小学館、1981年、187-188頁)。

3 서간 번호는 이하의 것을 바탕으로 매겼다. *The Complete Letters of Vincent van Gogh*, 3vols, London/Greenwich, 1958.

4 하야시는 1886년 2월에 라 빅투아르 거리에 상점을 열었다. 이는 빙의 상점과 테오가 일하고 있었던 구필 화랑과

아주 가까웠기 때문에 반 고흐가 몰랐다고 보기는 어렵다. 또, 반 고흐의 유화 작품 〈세 권의 소설〉(1887년 봄)에는 하야시가 일하고 있던 기리쓰 공상회사의 이름이 담긴 패널이 묘사되어 있다.

5 테오에게 보낸 서간(서간510) 및 Bogomila Welsh-Ovcharov, *Vincent van Gogh and the Birth of Cloisonism* (Exhibition catalogue), Toronto/Amsterdam, 1981, pp. 27-28.

6 이 액자에 담긴 '大黑屋錦木·江戶町一丁目'는 1852년부터 1858년까지 에도마치 잇초메江戶町一丁目에 있었던 오쿠로야 후미시로大黑屋文四郎의 오이란花魁, 스즈키鈴木를 가리킨다. 스즈키가 〈호출呼び出し〉이라는 우키요에에 등장할 만한 위치에 있었던 것은 1852년부터 1854년까지였다. 그러므로 반 고흐가 소유하고 있었던, 이 문자가 들어 있는 판화는 이때 제작되었다고 여겨진다.
또, 이 문자의 바탕이 되었다고 여겨지는 판화는 1992년 2월 11일 아사히TV 특별프로그램 〈또 한 점의 우키요에-반 고흐가 숨겨두었던 유녀 판화〉의 스탭이 발견했다[이 책의 127쪽 참고 도판 참조]. 자료를 제공해 준 다나카 리이치田中利一 씨에게 감사드린다.

7 Johannes van der Wolk, "Vincent van Gogh and Japan". *Japonisme in Art. An International Symposium*, Tokyo, 1980, p. 220. 또, 이 논문의 注11에는 1951년 이후 반 고흐와 일본의 관계에 대한 문헌이 상세하게 열거되어 있으므로 참고하기 바란다.

8 〈탕기 영감의 초상〉에 담긴 우키요에는 다음 두 권의 책을 바탕으로 정리했다.

Fred Orotn "Vincent's Interests in Japanese prints", *Vincent*, vol.I, no3, 1971, p.8.
Paolo Lecaldano, *Tout l'oeuvre peint de Van Gogh* I, paris, 1971. comments to nos.460 and 461.
일본어 저술로는 田中英道「北斎·広重とヴァン·ゴッホ no.6」(『国立西洋美術館年報』1973年、14-24頁。

9 그림에 '三浦屋高尾'라는 서명이 있는 걸로 보아 3세 이와이 구메사부로岩井粂三郎라는 배우를 1861년에 그린 것으로 여겨진다. 스즈키 주조鈴木重三가 지적했다.

10 오쿠보 준이치大久保純一가 지적했다.

11 Lecaldano, *op. cit.*, comment ton nos.459.

12 Orton. *op. cit.*, p.8.

13 Orton. *ibid.*, p.9.

14 스즈키 주조가 지적했다.

15 Douglas Cooper. "Two Japanese Prints from Vincent van Gogh's Collection", *The Burlington Magazine*, 1957, p.204.

16 Kodera Tsukasa, "Japan as Primitivistic Utopia: Van Gogh's Japonisme Portraits", *Simiolus*, vol.14, 1984, p.194. reedited in Kodera, *Vincent van Gogh, Christianity versus Nature*, Amsterdam/Philadelphia, 1990.

17 로스킬은 자포네즈리가 장식적이고 이국적이고 환상적인 흥미인 것과 달리 자포니슴은 일본 미술의 구성과 표현양식이 서양 미술에 도입된 것이라고 규정한다. 여기서는 이 두 가지 개념을 로스킬이 정의한 대로 사용한다.
Mark Roskill, *Van Gogh, Gauguin and the Impressionist Circle*, London/New

York, 1969, p.57.

18 Kodera, *op. cit.*, p.191.

19 Kodera, *ibid.*, p. 201f.

20 高階秀爾『ゴッホの眼』(青土社、1984年)第2章「不在の椅子」。

21 ピエール・ロチ著、野上富一郎訳『お菊さん』(岩波文庫、1951年)65頁。

22 육필화는 아니지만 반 고흐는 빙의 『예술적인 일본』에 실린 복제화, 모로노부(師宣)의 "une mandoline"을 다른 것들과 함께 아를의 방에 장식해 놓았다고 썼다(서간590). 이것은 모로노부의 "une mandoline", 즉 뒤이어 게재된 작품 중에서 샤미센을 가리킨 말실수라고 여겨진다. 『예술적인 일본』에 실린 복제화 중에 모로노부의 작품은 이것 하나뿐이다.

23 Elisa Evett, *The Critical Reception of Japanese Art, Late Nineteenth Century*, Ann Arbor, 1982, p.83f.

24 ピエール・ロチ[주21] 122-123頁。

25 Josine Smits, *Van Gogh's Landscape Drawing and the Japanese Print*, 1985, unpublished article p.16.

26 반 고흐가 파리 시기에 그린 의욕적인 작품 〈이탈리아 여인〉(F381)은 자포니슴의 아주 이른 예라고 할 수 있다.

27 *Japanese Prints Collected by Vincent van Gogh*, Rijksmuseum Vincent van Gogh, Amsterdam, 1978.

28 Ronald Pickvance, *Van Gogh in Arles* (Exhibition catalogue), New York, 1984, p.91.

29 Pickvance, *ibid*, p.191.

30 Van der Wolk, *op. cit.*, p.216.

31 Josine Smits, *op. cit.*, p.8f.

32 高階秀爾[주20] 24頁。

7 클림트와 장식–빈 회화의 자포니슴

1 자포니슴이 유럽 전반에 확산된 양상에 관해서는 『ジャポニスム展』(国立西洋美術館 1988年)을 참조.

2 빈의 자포니슴에 대해서는 이하의 전람회 도록을 참조했다.
Österreichisches Museum für angewandte Kunst, *Verborgene Impressionen/Hidden Impressions*, 1990.
東部美術館ほか『ウィーンのジャポニスム展』(1994-1995年)

3 ザビーネ・グラーヴナー「オーストリアの情趣的印象主義」(『クリムトとウィーン印象派展』東京富士美術館ほか、1996年、20-27頁)。

4 Christian M. Nebehay, *Ver Sacrum 1898-1903*, London, 1977, p.19.

5 Johanees Wieninger, "Japan in Vienna" in *Hidden Impressions*, pp.43-47.

6 Gabriel P. Weisberg, *Art Nouveau Bing*, New York, 1986, pp.46-56.

7 M. E. Warlick, "Mythick Rebirth in Gustav Klimt's Stoclet Frieze: New Considerations of Its Egyptianizing Form and Content", *Art Bulletin*, March, 1992, pp.115-134.

8 Lisa Florman, "Gustav Klimt and the Precedent of Ancient Greece", *Art Bulletin*, June, 1990, pp.10-326.

9 Carl E. Schorske, *Fin-de-Siècle Vienna*, New York, 1981, pp.219-226 (安井琢磨訳『世紀末ウィーン』岩波書店、1989年、327-335頁。)

10 Warlick, *op. cit.*, p.214.

11 Koichi Koshi, "What's Japanese about Klimt" in *Hidden Impressions*, pp.102-108.

12 大西広「歌の視覚・絵の視覚1-18」(『短歌研究』1980年5月号-1981年11月号)。

13 이 문제에 대해서는 アレックサンドラ・コミー二著、千足伸行訳『グスタフ・クリムト』(メルヘン社、1989年)16-24頁에 자세하게 설명되어 있다. 다음 문헌도 참조. Alessandra Comini, "Vampires, Virgins and Voyeurs in Imperial Vienna", *Woman as Sex Objects, Art News Annual, 38*, 1972, pp.207-221.

14 Novotny/Dobai, *Gustav Klimt*, Salzburg, 1967.

8 가쓰시카 호쿠사이와 자포니슴

1 ジョヴァン二・ペテルノッリ「1900年代のフランスにおける北斎評価の変遷」(『浮世絵芸術』58号、1978年)12頁。

2 山口静、「フェノロサ浮世絵論の推移(一)初期北斎論」(『浮世絵芸術』65号、1980年)3-4頁。

3 「根氏日本美術」(「日本美術協会報告」第62、64、66、68-76号、1893-1894年)。이 문헌은 사토 도신(佐藤信道)이 가르쳐 주었다.

4 초기 일본에 관한 서적의 삽화의 구체적인 예로는 瀬木慎一「浮世絵のヨーロッパへの伝播」(『浮世絵と印象派の画家たち展』サンシャイン美術館、1979-1980年)185頁。

5 Elisa Evett, *The Critical Reception of Japanese Art in Late Nineteenth Century Europe*, Ann Arbor, 1982, pp.3-7. ジュヌヴィエーヴ・ラカンブル「ジャポニスム関連年表」(『ジャポニスム展』国立西洋美術館、1988年)44-79頁。

谷田博幸「英国における〈日本趣味〉の形成に関する序論1851-1862」(『比較文学年誌』、早稲田大学比較文学研究室、第22号、1986年)88-117頁。

6 Pylis Floyd, "Documentary Evidence for the Availability of Japanese Imagery in Europe in Nineteenth-Century Public Collections", *The Art Bulletin*, March, 1986, p.107.

7 *ibid.*

8 공쿠르 형제는 1861년 6월 8일자 일기에 '포르트 쉬누아즈에서 천과 같은 종이에 그린 일본의 데생을 샀다'라고 썼는데, 이 시기부터 이들 형제는 우키요에를 수집하기 시작한 것 같다.(라캉브르[주5]) 한편 에드몽이 1881년에 출간한 『어느 예술가의 집』에는 1852년에 우키요에 책자를 발견했다는 내용이 담겨 있다. 하지만 오늘날의 연구에서는 너무 이른 연대라서 사실이 아니라고 본다. Kraus Berger, *Japonisme in Western Painting from Whistler to Matisse*, Cambridge, 1992, pp.11-13. 모네에 대해서는 마르크 엘데르가 언급했다. Marc Elder, *A Giverny chez Claude Monet*, Paris, 1924, pp.63-64. 또, 보들레르는 1861년 여름 혹은 가을에 아르센 우세에게 보낸 편지에, 자신이 일본의 에피날 판화에 해당하는 것을 꽤 오래전부터 갖고 있다고 썼다. 이는 우키요에 수집의 아주 빠른 예라고 할 수 있다. Berger, *ibid.*

9 オールコック著、山口光朔訳『大君の都』全3巻(岩波文庫、1985年)下、189-201頁。

10 ペテルノッリ[주1]、8쪽.

11 谷田[주5] 105、106頁。

12 Gabriel P. Weisberg/Yvonne M. L. Weisberg, *Japonisme*, An Annotated Bibliography, New York/London, 1990, p.141.

13 ラカンブル[주5], 55頁。

14 Gabriel P. Weisberg, "Philippe Burty and a Critical Assessment of Early 'Japonisme'", *Japonisme in Art, an International Symposium*, Kodansha International, 1980, pp.114-115.

15 Weisberg, *op. cit.* [주12], pp. 146-147.

16 ピーター・モース「北斎の世界的名声」（『大北斎展』東武美術館ほか）、1993年、17頁。

17 ペテルノッリ[주1], 13頁。

18 『ジャポニスム展』[주5], 196頁。

19 Anne Coffin Hanson, "Book Review" *Art Bulletin*, 1971, pp.542-547, Hanson, *Manet and the Modern Tradition*, New Haven/London, 1977, pp. 185-186. 에 재록.

20 『ジャポニスム展』[주5], 173-178頁。

21 小林太市郎『北斎とドガ』（全国書房、1971年〈1946年初版〉）64-75頁。

22 Gabriel P. Weisberg(ed), *Japonisme-Influence in French Art*, 1854-1910, The Cleveland Museum of Art, 1975, pp.166-167, 『ジャポニスム展』[주5], 188頁。

23 ラカンブル[주5], 65頁。

24 Japonisme, *Japanese Reflections in Western Art*, Northern Centre for Contemporary Art, England, 1986, p.23.

25 『ジャポニスム展』[주5], 258頁。

26 東武美術館ほか『ウィーンのジャポニスム展』(1994-1995年) 76、77頁。

27 ラカンブル[주5], 54頁。

28 『ジャポニスム展』[주5], 118、119頁。

29 馬渕明子「視体験の芸術（特集モネの連作）」（『美術手帖』1981年6月号）81-95頁。

30 『ジャポニスム展』[주5], 369頁。

31 세잔의 〈생트 빅투아르 산〉 연작과 호쿠사이의『후가쿠삼십육경』의 관련성을 지적한 것으로, 필자가 알기로 최초의 논문은 이것이다.
田中英道『光は東方より─西洋美術に与えた中国・日本の影響』（河出書房新社、1986年、初出 1977年）。

32 Berger, *op. cit.*, pp.114-115.

저자 후기

이 책에 수록된 논문은 제1장 '자포니슴이란 무엇인가-서문을 대신하여'를 빼고는 모두 전람회 카탈로그나 잡지 등에 게재되었던 것이다. 가장 이른 것은 1982년에 쓴 제3장 '모네의 〈라 자포네즈〉에 대하여-이국을 향해 열린 창문'이지만 이 무렵과 현재를 비교해 보면 자포니슴에 대한 관심과 대중의 인식이 크게 향상되었다. 이는 실은 나 자신에게도 해당되는 이야기인데, 15년이 지나는 동안 내가 다루는 주제도 크게 달라졌다. 이른 시기에 썼던 글은 자포니슴의 배경에 대한 인식이 빈약하고 미술사를 좁게 바라본 틀을 벗어나지 못했던 터라 지금 돌아보면 미흡한 점이 많지만, 많이 고치지는 않았다. 물론 초보적인 오류나 정보 부족은 현재 단계에서 되도록 보완했다.

내가 이 테마에 점차 매력을 느꼈던 건 유럽의 가치관에서 형성된 서양 미술사라는 학문을 '하나의 가치관'으로서 상대화할 수 있지 않을까, 또 일본을 바라보는 서구의 시선을 분석함으로써 서구인들이 일본에 대해 지닌 이미지를 명확히 할 수 있지 않을까, 라고 생각했기 때문이다. 하지만 이런 인식에 이른 건 비교적 최근이라서, 이 책에서는 그 성과를 충분히 거두었다고 하기는 어렵다.

내가 애초부터 자포니슴에 정면으로 도전했던 건 아니다. 19세기 프랑스 미술을 연구하는 일본인으로서 자포니슴에 얕은 관심은 있었지만, 19세기 후반 유럽에서 일어난 커다란 변혁의 원인을 자국인 일본의 미술에서 찾는 건 케케묵은 내셔널리즘은 아닐까 하는 망설임이 있었다. 또 유럽 미술사에 약간은 콤플렉스를 지닌 일본인으로서 자포니슴을 논한다는 것도 적이 복잡한 입장에 놓이는 것이었다.

이러한 망설임을 떨쳐버린 건 1983년에 오르세 미술관(당시는 준비실)과 도쿄국립서양미술관이 공동 주최하여 1988년으로 예정한 『자포니슴전』의 도쿄국립서양미술관 측 담당자로 지명되면서부터였다. 이 뒤로 4년 반에 걸

친 준비 과정에서, 특히 오르세 미술관 측 담당자였던 준비에브 라캉브르 씨와 함께 이야기를 주고받으면서, 자포니슴은 내 안에서 점차 명확한 이미지를 갖추게 되었다. 처음에는 자포니슴에 무척 긍정적인 프랑스인 라캉브르 씨와 회의적인 일본인인 나는 서로 견해가 달랐지만 대부분의 경우 내가 라캉브르 씨의 견해에 수긍하게 되었다. 이때 함께 조사하고 논의한 내용이 이 책의 기초가 되었다. 그녀는 자포니슴으로 나를 이끌어준 실로 훌륭한 치체로네(Cicerone, 안내인)였다.

이 전람회에서는 전현직 도쿄국립서양미술관 관장 세 분이 도움을 주었다. 한 분은 나를 발탁한 당시의 마에카와 세이로前川誠郎 관장, 또 한 분은 나도 말석에 이름을 올렸던 전람회 커미셔너 그룹의 고故 야마다 지사부로 전前 관장(야마다 전 관장은 전람회가 열리는 걸 보지 못하고 세상을 떠났다), 다른 한 분은 실제 조사와 작품 선정에 참여하여 여러 가지 조언을 준 다카시나 슈지 현 관장이다. 또, 조사와 전람회 준비 과정에서 미술관의 동료 다카하시 아키야高橋明也 씨, 프랑스 측 담당자인 카롤린 마티외 씨, 마르크 바스크 씨와의 논의도 결실이 있었다.

이 연구는 일본인이라서 자포니슴을 논하는 데 유리한 게 결코 아니며 서양 미술 전문가이면서 일본 미술에, 특히 근세 이후의 미술에 밝아야 한다는 무척이나 까다로운 조건을 충족시켜야 한다. 내 경우도 일본 미술에 대한 지식의 부족에 줄곧 어려움을 겪었는데, 다행히도 우수한 일본 미술연구자 친구와 지인의 도움을 받았다. 그들이 친절하게 정보를 제공해 주지 않았더라면 이 책을 완성할 수 없었을 것이다. 특히 우키요에에 대해서는 스즈키 주조鈴木重三 선생과 오쿠보 준이치大久保純一 씨, 자연주의의 문제에서 오니시 히로시大西廣 씨, 지노 가오리千野香織 씨, 야마나시 에미코山梨絵美子 씨, 중국 회화에 대해서는 오가와 히로미쓰小川裕充 씨, 가쓰시카 호쿠사이에 대해서는 사토 도신佐藤道信 씨에게 가르침을 받았다. 또, 서양 미술의 전문가 분들에게서도 자료와 정보로 도움을 받았다. 반 고흐에 대해서는 고데라 쓰카사圀府寺司 씨와 아리카와 하루오有川治男 씨에게서 자료를 받았다.

『자포니슴전』이외에도 이 테마에 대해 내게 집필의 기회를 준 분들, 본

의 페터 판차 씨, 빈의 요하네스 비닝거 씨, 미야자키 가쓰미宮崎克己 씨, 고노 모토아키河野元昭 선생에게 감사드린다.

이 책의 기획은 내가 앞서 쓴 『미의 야누스-테오필 토레와 19세기 미술비평』의 편집자 하시모토 아이키橋本愛樹 씨와의 사이에서 1993년 무렵부터 있었지만 이때 이미 네 개의 장은 썼던 상태였는데, 나머지 네 개의 장을 쓰는 데 4년이나 걸리고 말았다. 모든 것이 내 게으름 때문이다. 하시모토 씨는 그 동안 여러 가지 흥미로운 논문을 내게 보내주며 격려해 주었지만 진행은 지지부진했다. 하지만 어쩌면 그렇게 질질 끌었던 덕분에 하시모토 씨의 출판사 브뤼케Brücke, ブリュッケ의 첫 책으로 나올 수 있었다고 생각하고, 그 창립에 참여할 수 있었다는 것을 기쁘게 생각한다.

마지막으로, 언제나 내 연구를 뒷받침해 주신 부모님과 가족에게 변변찮지만 감사의 인사를 드린다.

<div align="right">1997년 5월 1일 마부치 아키코</div>

초출일람

참고 문헌

전시회 카탈로그

サンシャイン美術館│大阪市立美術館│福岡市立美術館『浮世絵と印象派の画家たち』1979-80年。

兵庫県立近代美術館│北九州市立美術館│西武美術館『ジャポニスムとアールヌーボー：ハンブルク装飾工芸美術館所蔵』1981年。

日本橋三越│仙台市民ギャラリー│佐野美術館│豊橋市美術博物館│石川県立美術館『ジベエルニー時代のコレクション―モネと浮世絵』1983-84年。

国立西洋美術館│名古屋し美術館『ゴッホ』1985-86年。

下「市立美術館『高島北海』1986年。

グラン・パレ、パリ│国立西洋美術館『ジャポニスム』1988年。

そごう美術館│福井県立美術館│奈良そごう美術館│大丸ミュージアムKYOTO│福岡県立美術館│渋谷区立松涛美術館『版画に見るジャポニスム』1989-1990年。

西武百貨店│西武百貨店八尾店│伍番館西武赤れんがホール『ポーランドの〈NIPPON〉』1990年。

世田谷美術館『青い目の浮世絵師たち―アメリカのジャポニスム』1990-91年。

サントリー美術館『オランダ美術と日本―1690-1991』1991年。

世田谷美術館『JAPANと英吉利西―日英美術の交流 1850-1930』1992年。

京都国立近代美術館│世田谷美術館『ゴッホと日本』1992年。

ブリヂストン美術館│名古屋市美術館│ひろしま美術館『モネ』1994年。

京都国立近代美術館『モードのジャポニスム』1994年（TFTホール1000・300、1996年）。

東武美術館│山口県立美術館│愛知県美術館│高松市美術館│神奈川県立美術館『ウィーンのジャポニスム展』1994-95年。

横浜美術館『アジアへの眼―外国人の浮世絵師たち』1996年。

Rijksmuseum Vincent van Gogh, Amsterdam, *Japanese Prints collected by Vincent van Gogh*, 1978.

The Cleveland Museum of Art and others, Weisberg, Gabriel P.(ed.), *Japonisme-Influence in French Art 1854-1910*, 1975.

Musée des Beaux-arts, Nancy, *Cent ans aprés: le retour d'un Japonais à Nancy, Takashima Hokkai*, 1987.

Galeries nationales du Grand Palais, Paris/ Musée national d'art occidental, Tokyo, *Le Japonisme*, 1988.

Österreichisches Museum für angewandte Kunst, Wien, *Verborgene Impressionen*, 1990.

단행본, 잡지, 논문 등

アイビス、コルタ著、及川茂訳『版画のジャポニスム』（木魂社、1988年）。

池上忠治『フランス美術断章』（美術公論社、1980年）。

池上忠治『随想フランス美術』（大阪書籍、1984年）。

稲賀繁美「デュレを囲む群像―ジャポニスムの一側面」（平川祐弘編『異文化の生きた人々』〈中央公論社、1993年〉）。

NHK取材班『ゴッホが愛した浮世絵一美しきニッポンの夢』（日本放送出版協会、1988年）。

大島清次『ジャポニスム一印象派と浮世絵の周辺』（美術公論社、1980年、講談社学術文庫、1992年）。

オールコック、ラザフォード著、山口光朔訳『大君の都』上、下（岩波文庫、1985年、初版 1962年）。

木下康子『林忠正とその時代一世紀末のパリと日本趣味』（筑摩書房、1987年）。

小林太市郎『北斎とドガ』（全国書房、1971年、初版 1946年〈『小林太市郎著作集2』講談社、1974年〉）。

小林利延『クロード・モネ浮世絵版画コレクション』（『ジャポネズリー研究学会会報3』1984年、11-29頁）。

サイード、エドワード著、板垣雄三・杉田英明監修、今沢紀子訳『オリエンタリズム』（平凡社、1986年）。

瀬木慎一『日本美術の流出』（駸々堂、1985年）。

高階秀爾『日本美術を見る眼一東と西の出会い』（岩波書店、1991年）。

田中英道『光は東方より一西洋美術に与えた中国・日本の影響』（河出書房新社、1986年、初出 1977年）。

日仏美術学会『ジャポニスムの時代』（紀伊国屋書店、1983年）。

深井晃子『ジャポニスムインファッション』（平凡社、1994年）。

モース・エドワード・シルヴェスター著、石川欣一訳『日本その日その日』（平凡社東洋文庫、1987年、初版1971年）。

山口静、『フェノロサー日本文化の宣揚に捧げた一生』上、下（三省堂、1982年）。

山田智三郎編『浮世絵と印象派（近代の美術18）』（至文堂、1973年）。

山田智三郎編『日本と西洋一美術における対話』（講談社、1979年）。

由水常雄『花の様式ージャポニスムからアールヌーボーへ』（美術公論社、1984年）。

横山俊夫『視覚の19世紀一人間・技術・文明』（思文閣出版、1992年）。

吉田光邦編『万国博覧会の研究』（思文閣出版、1986年）。

Aitken, Geneviève/Delafond, Marianne, *La Collection d'estampes japonaises de Claude Monet*, Paris, 1987.

Alcock, Sir Rutheford, *Art and Arts Industries in Japan*, London, 1878.

Anderson, William, *The Pictorial Arts of Japan*, London, 1886.

Berger, Kraus, *Japonisme in Western Painting from Whistler to Matisse*, New York, 1992 (First and German edition in 1980).

Bing, S. (ed.), *Le Japon Artistique, revue mensuelle*, Paris, 1888-1891.

Chassiron, Baron Charles de, *Notes sur le Japon, la Chine et l'Inde 1858, 1859, 1860*, Paris, 1861.

Chesneau, Ernest, "Le Japon à Paris" *Gazette des Beaux-arts*, sep. 1878, pp.385-397, nov. 1878, pp.841-856.

Dufwa, Jacques, *Winds from the East*, Stockholm, 1981.

Dresser, Christopher, *Japan, Its Architecture, Art and Art Manufactures*, London/New York, 1882.

Duret, Théodore, "L'Art Japonais, les livres illustrés-les albums imprimés-Hokusaï", *Gazette des Beaux-arts*, Août 1882, pp.113-131, Octobre 1882, pp.300-318

Evett, Elisa, *The Criticla Reception of Japanese Art in Late Nineteenth Century Europe*, Ann Arbor, 1982.

Floyd, Phylis, *Japonisme in Contexte: documentation, criticism, aesthetic reactions*, 3vols, Ann Arbor, 1983.

Floyd, Phylis, "Documentary Evidence of Availability of Japanese Imagery in Europe in Nineteenth Century Public Collections", *The Art Bulletin*, March 1986, pp.105–141.

Guimet, Emile, (dessins par Régamey, Félix), *Promenades japonaises*, Paris, 1880.

Gonse, Louis, *L'Art japonais*, 2vols, Paris, 1883.

Heine, Wilhelm, *Reise um die Erde nach Japan an Bord der Expeditions, Escadre unter Commodore M. C. Perry in den Jahren 1853*, 1854 und 1855, Leipzig, 1856(French edition in 1859).

Humbert, Aimé, *Le Japon illustré*, Paris, 1870(English edition, New York, 1874).

Inaga Shigemi, "Impressionist Aesthetics and Japanese Aesthetics: around a Controversy and about its Historical Meaning as an Example of Creative Misunderstanding", *Kyoto Conference on Japanese Studies*, 1994, pp.307–319.

Jarves, James Jackson, *A Glimpse at the Art of Japan*, New York, 1876 (reprinted, London/Tokyo, 1999).

Kodera, Tsukasa, "Japan as a Primitivistic Utopia: Van Gogh's Japonisme Portraits", Simiolus, vol.14, 1984, pp.189–208, reedited in Kodera *Vincent van Gogh*, Christianity versus Nature, Amsterdam/Philadelphia, 1990.

Lacambre, Geneviève, "Hokusai and the French Diplomats, Some Remarks on the Collection of Baron Charles de Chassiron" Weisberg, Gabriel P./Dixon, L. S.(ed.), *The Documented Image*, Syracuse/New York, 1987.

Lancaster, Clay, *The Japanese Influence in America*, New York, 1983.

Macouin, Francis/Omoto, Keiko, *Quand le Japon s'ouvrit au monde*, Paris, 1990.

Morse, Edward S., *Japanese Homes and their Surroundings*, Boston, 1885.

Oliphant, Laurence, *Narrative of the Earl of Elgin's Mission to China and Japan in the Year 1857, 1858, 1859*, 2vols, London, 1859(French edition in 1875).

Perucchi-Petri, Ursula, *Die Nabis und Japan, Das Frühwerk vom Bonnard, Vuillard und Denis*, München, 1976.

Roskill, Mark, *Van Gogh, Gauguin and the Impressionist Circle*, London, 1969.

Society of the Study of Japonisme, *Japonisme in Art, an International Symposium*, Tokyo, 1980.

Watanabe, Toshio, *High Victorian Japonisme*, Bern, 1991.

Weisberg, Gabriel P., *Art Nouveau Bing, Paris Style 1900*, New York, 1986.

Weisberg, Gabriel P., /Weisberg, Yvonne M. L., *Japonisme, An Annotated Bibliography*, New York/London, 1990.

Whitford, Frank, *Japanese Prints and Western Painters*, New York, 1977.

Wichmann, Sigfried, *Japonisme, the Japanese Influence on Western Art since 1858*, London, 1981(first published in German in 1980).

도판 목록

1866-1867, 보스턴 미술관

65 우타가와 히로시게, 〈명소에도백경 사루와카초〉, 지베르니, 모네 컬렉션

66 클로드 모네, 〈옹플뢰르, 생시몽 농장으로 가는 길, 눈의 인상〉, 1867, 캠브리지, 포그 미술관

67 클로드 모네, 〈눈이 쌓인 아르장퇴유〉, 1875, 도쿄, 국립서양 미술관

68 클로드 모네, 〈왕녀의 정원〉, 1867, 오하이오 오벌린, 앨런 기념미술관

69 2대 우타가와 히로시게, 〈도토삼십육경 이마도바시 마쓰치야마〉

70 클로드 모네, 〈생타드레스의 테라스〉, 1867, 뉴욕, 메트로폴리탄 미술관

71 클로드 모네, 〈까치〉, 1868-1869, 파리, 오르세 미술관

72 가쓰시카 호쿠사이, 〈후가쿠삼십육경 고햐쿠라칸지 사자에도〉, 지베르니, 모네 컬렉션

73 나가사키 풍경(지볼트의 『일본』에서)

74 클로드 모네, 〈바랑주빌의 성당〉, 1882, 개인소장

75 가쓰시카 호쿠사이, 〈후가쿠삼십육경 가지카자와〉, 지베르니, 모네 컬렉션

76 클로드 모네, 〈망통 근처의 붉은 길〉, 1884, 시카고 미술관

77 우타가와 히로시게, 〈도카이도오십삼차 시라스카〉, 지베르니, 모네 컬렉션

78 클로드 모네, 〈올리브 나무 습작〉, 1884, 개인소장

79 우타가와 히로시게, 〈기소카이도육십구차 모토야마〉, 지베르니, 모네 컬렉션

80 클로드 모네, 〈이탈리아 보르디게라〉, 1884, 개인소장

81 우타가와 히로시게, 〈도카이도오십삼차 유이〉, 지베르니, 모네 컬렉션

82 클로드 모네, 〈보르디게라〉, 1884, 시카

고 미술관

83 클로드 모네, 〈에트르타의 단애〉, 1885, 윌리엄스타운, 스털링 앤드 프랑신 클라크 아트 인스티튜트

84 쇼테이 호쿠주, 〈세이슈 후타미가우라〉, 지베르니, 모네 컬렉션

85 클로드 모네, 〈에트르타, 만포르트〉, 1883, 뉴욕, 메트로폴리탄 미술관

86 우타가와 히로시게, 〈육십여주명소도회 스모 에노시마이와야노구치〉, 지베르니, 모네 컬렉션

87 클로드 모네, 〈벨 일, 포르 코통의 침암〉, 1886, 코펜하겐, 뉘 칼스버그 글립토테크 미술관

88 클로드 모네, 〈벨 일 앙 메르〉, 1886, 도쿄, 아티존 미술관

89 우타가와 히로시게, 〈아와노나리몬의 풍경〉, 지베르니, 메트로폴리탄 미술관

90 우타가와 히로시게, 〈육십여주명소도회 사쓰마보노쓰 쌍검석〉, 지베르니, 모네 컬렉션

91 클로드 모네, 〈오후의 에프 강변, 포플러〉, 1891, 필라델피아 미술관

92 게이사이 에이센, 〈기소카이도육십구차 이타하나〉, 지베르니, 모네 컬렉션

93 클로드 모네, 〈수련의 방〉, 파리, 오랑주리 미술관(Public Domain, 출처: https://commons.wikimedia.org/wiki/File:Claude_monet_Ninfee_e_Nuvole_1920-1926_(orangerie)_10.JPG)

94 클로드 모네, 〈칠면조〉, 1876, 파리, 오르세 미술관

95 클로드 모네, 〈뒤랑 뤼엘 저택 살롱의 문〉, 1882-1885

96 가노 모토노부, 〈화조도(부분)〉, 교토, 레이운인

2편(부분), 〈아쿠다마 춤〉, 1815

206 에드가 드가, 〈욕조〉, 1885-1886, 코네티컷 파밍턴, 힐스테드 미술관

207 가쓰시카 호쿠사이, 『호쿠사이망가』 9편(부분), 〈힘이 넘치는 병사〉, 1819

208 에드가 드가, 〈기상(빵 가게 아가씨)〉, 1885-1886, 헨리 앤드 로즈 펄만 재단

209 가쓰시카 호쿠사이, 『호쿠사이망가』 11편(부분), 연대미상

210 에드가 드가, 〈관람석 앞의 기수들〉, 1866-1867년경, 파리, 오르세 미술관

211 가쓰시카 호쿠사이, 『호쿠사이망가』 6편(부분), 〈조마도〉1817

212 가쓰시카 호쿠사이, 〈후가쿠백경 갈대밭의 뗏목과 후지산〉, 1834

213 장 루이 포랭, 〈낚시꾼〉, 1884, 사우샘프턴 미술관

214 가쓰시카 호쿠사이, 〈후가쿠삼십육경 가나가와 앞바다의 큰 파도〉, 1829-1833

215 가쓰시카 호쿠사이, 〈후가쿠백경 바다에서 본 후지산〉, 1835

216 아르놀드 크로그, 〈화병〉, 1888년, 함부르크 공예미술관

217 카미유 클로델, 〈파도(목욕하는 여인들)〉, 1897-1903

218 이그나티우스 타슈너, 〈전기〉(『알레고리』 시리즈), 1896, 빈, 오스트리아 응용미술관

219 헤르미네 오스테르제처, 〈네레이스와 트리톤 접시〉, 1900, 빈, 오스트리아 응용미술관

220 카를 오토 체슈카, 〈지크프리트의 모험〉(프란츠 클라인의 『니벨룽겐』을 위해 그린 삽화), 1908, 빈, 오스트리아 응용미술관

221 가쓰시카 호쿠사이, 『호쿠사이망가』 7편(부분), 〈오키 다쿠비진자〉, 1817

222 폴 세잔, 〈생트 빅투아르 산〉, 1904-1906, 필라델피아 미술관

223 가쓰시카 호쿠사이, 〈후가쿠백경 개풍쾌청〉, 1834

자포니슴 연표

주로 왼편에는 일본과 서양 사이의 개인의 이동을, 오른편에는 서양에서 일본 미술의 등장 및 일본 작품을 모델로 삼은 작품의 예를 실었다.

1823년 독일인 의사 필리프 프란츠 폰 지볼트 (1796-1866), 나가사키 만의 데지마出島에 도착.	
1829년 지볼트 사건으로 지볼트가 일본에서 추방되다.	
1832년	지볼트, 레이덴에서 삽화가 수록된 대저작 『일본기록집』(이하 『일본』으로 표기)의 출판을 시작하다.
1836년	이 해와 1839, 1840년에 지볼트가 소장했던 일본 서적, 지도, 수기가 빈 국립도서관에 입수된다.
1837년	1832년 이래 공개되었던 지볼트 컬렉션를 네덜란드 정부가 구입하여 지볼트 박물관(국립일본박물관)이 레이덴에 설립된다.
1843년	파리 국립도서관 사본부문에 지볼트가 가져온 일본 서적 컬렉션이 입수된다. 호쿠사이, 고린, 게이사이 에이센, 기타오 마사요시北尾政美 등.
1851년	런던 수정궁에서 열린 만국박람회에 네덜란드의 F. 제헬스 상회가 일본 병풍을 출품.
1852년	이 해부터 런던 사우스 켄싱턴 미술관(빅토리아 앤드 앨버트 미술관)의 소장 목록에 일본 도자기와 옻칠 공예품이 등장함.

1853년	7월 8일, 페리 제독이 미국 함대를 이끌고 우라가 만에 진입.	뉴욕 세계박람회. 네덜란드에서 보낸 전시품(등롱, 우산, 조리…) 등 외에 일본에서 직접 가져온 화폐와 공예품도 출품.
		더블린에서 아일랜드 대공업박람회 개최. 네덜란드 국왕이 보낸 일본 컬렉션 (악기, 주택과 신사의 모형, 등롱, 항아리) 등 출품.
1854년	페리 제독이 다시 일본으로 오다. 3월 8일, 가나가와 조약 조인(1855년 비준). 시모다와 하코네, 두 항구를 미국에 개항.	
1855년		파리 만국박람회. 산업관의 서쪽 갤러리 중앙 네덜란드 전시부문에 일본 물품이 포함됨.
		문부대신 W. L. 스투렐이 파리 제실도서관 사본 부문에 호쿠사이, 우타마로(『무시에라미』) 등 에혼과, 호쿠사이, 구니사다, 게이사이 에이센 등 229점으로 이루어진 2권의 판화첩을 유증하다.
1858년	7월 29일, 미국-일본 수호통상조약(미국 측 대표는 리드).	그로 남작이 이끄는 프랑스 외교단(모주 남작, 샤시롱 남작 등)이 3만 프랑을 지불하고 일본 물품을 구입.
	8월 18일, 네덜란드-일본 수호통상항해조약(네덜란드 측 대표 동언 크루티위스).	연말에 창설된 민속학회에 일본과 최초의 관계를 가진 초기 멤버로서 일본 학자 레옹 드 로니가 참여.
	8월 19일, 러시아-일본 수호통상조약 (러시아 측 대표 푸체친).	
	8월 26일, 영국-일본 수호통상조약(영국 측 대표 엘긴 경).	
	10월 9일, 프랑스-일본 수호통상조약 (프랑스 측 대표 그로 남작).	

1859년	7월, 영국 외교관 러더퍼드 올콕이 일본으로 와서 1865년까지 직무를 수행. 9월 22일, 프랑스 총영사 뒤셴 드 베르쿠르가 일본으로 와서 1864년까지 직무를 수행. 필리프 프란츠 폰 지볼트가 다시 일본으로 오다(1862년까지 체류).	로런스 올리펀트의 『엘긴 경의 1857, 1858, 1859년 중국과 일본 사절기록』이 런던에서 출판되다.
1860년	2월 9일-11월 9일, 최초의 일본외교단 71명이 미국으로 건너가다. 찰스 워그만이 요코하마에 도착.	
1861년		셰러드 오스본의 『일본단상』이 삽화본으로 런던에서 간행되다. 비비엔 가 36번지 '포르트 시누아즈'(빌리에트가 경영), 생 마르크 가 20번지 '오 셀레스트 앙피르'(J.G. 우세가 경영), 비비엔 가 55번지 '랑피르 셀레스트'(두셀이 경영)에서 일본 골동품 등이 판매되다. 12월, 샤를 드 샤시롱 남작이 쓴 『일본, 중국, 인도 여행 기록 1858, 1859, 1860』이 파리에서 간행되다.
1862년	4월 3일, 첫 유럽 파견 사절단(외국봉공 다케우치 야스노리竹内保徳)이 마르세유에 도착. 4월 15일, 나폴레옹 3세를 알현하다.	런던 만국박람회에 러더퍼드 올콕(주일영국공사), F. 하워드 와이즈 대위(가나가와 영국영사)가 제공한 614점의 일본 물품이 출품되다. E. 두주아가 일본 골동품 상점을 파리 리볼리 가 220번지에 열다.
1863년	에메 앙베르가 일본에 도착. 일본에 체류하며 쓴 일기가 파리에서 『르 몽드 일뤼스트레』에 연재되고, 이것이 『르 자퐁 일뤼스트레Le Japon illustré(이미지에 담긴 일본)』이라는 제목으로 1870년에 출간되다.	바르비종파 화가들, 장 프랑수아 밀레와 테오도르 루소가 알프레드 상시를 통해 알게 되었다고 여겨지는 일본 그림을 구입.
1865년	요코하마에 '베어트 앤드 워그만, 예술가, 사진가'라는 회사가 설립되다.	휘슬러, 파리 살롱에 〈장미색과 은색-도자기 나라의 왕녀〉를 출품.

1866년		지볼트가 뮌헨에서 자신의 민속학 컬렉션을 팔려 했지만 거래가 이루어지기 전에 사망.

1866년 지볼트가 뮌헨에서 자신의 민속학 컬렉션을 팔려 했지만 거래가 이루어지기 전에 사망.
외젠 루소가 일본 그림(호쿠사이, 히로시게, 가쓰시카 이사이葛飾為斎, 마키 보쿠센牧墨僊)에서 얻은 동식물 모티프로 꾸민 파이앙스 도기의 식기 세트를 펠릭스 브라크몽에게 주문하다.

1867년 파리 만국박람회에 일본이 공식적으로 참가(막부와 사쓰마 번이 출품). 막부는 구니사다와 구니요시 등 우키요에 화가들에게 100점의 육필화(미인화 50점, 풍경화 50점)를 주문하여 제2부문에 출품했고, 제1부문에는 다카하시 유이치의 유화가 출품되었다. 도쿠가와 아키타케德川昭武를 정사正使를 맡은 막부 사절단은 프랑스에 머물렀다.
11월 9일 도쿠가와 요시노부德川慶喜가 대정봉환大政奉還.

1868년 10월 23일, 메이지明治로 개원改元, 에도江戸를 도쿄東京로 개명.
늦어도 8월부터 다음 해 3월까지 공화주의자이면서 일본 미술애호가 그룹 '장글라르 모임'이 월1회 일요일에 회합을 열었고, 세브르 도기공장장 마르크 루이 솔롱의 집에서 모였다.
5월 26일, 자카리 아스트뤼크가 『에탕다르』의 문예란에 「프랑스 속의 일본」을 기고.

1869년 필리프 프란츠의 차남 하인리히 폰 지볼트가 일본에 도착. 1896년까지 빈 만국박람회 기간(1873-1874년)을 빼고는 줄곧 일본에 머물다.
파리에서 간행된 샹플뢰리의 『고양이: 그 역사, 습성, 특질, 일화』의 삽화 화가의 이름에 호쿠사이가 올랐지만, 실제로 삽화는 히로시게와 구니요시의 그림이었다.

1870년 미하엘 마르틴 베어가 도쿄에 도착. 지크프리트 빙의 처남으로, 동양 물품을 빙에게 공급.

1871년 10월 25일, 샌프란시스코를 경유하여 앙리 세르뉘시와 테오도르 뒤레가 요코하마에 도착.

1872년 스코틀랜드인 의사 윌리엄 앤더슨이 일본 입국.
『문학과 예술의 르네상스』에 필리프 뷔르티의 논문 「자포니슴」이 6편 게재되다(5월 18일부터 8월 10일까지, 그리고 1873년 2월 8일에).

1873년 빈 만국박람회에 일본은 1596년 주조한, 동에 금은도금을 한 나고야 성의 물고기 장식 두 개, 유지油紙로 만든 가마쿠라 대불 모형, 덴오지(도쿄 야나카)의 오층탑 모형 등을 비롯한 물품을 출품.

1874년 필리프 시세르가 나가사키, 도쿄, 오사카를 여행하고 일본 공예품을 구입하여 유럽으로 보내다.

도쿄에 기리쓰 공상회사가 설립되다. 사장 마쓰오 기쓰케松尾儀助, 부사장 와카이 겐자부로若井兼三郎.

1876년 에밀 기메와 펠릭스 레가메가 미술교육부의 명령을 받아 6개월 예정으로 극동으로 출발.
12월 26일, 영국인 크리스토퍼 드레서가 일본 입국.
필라델피아 피어몬트 버그에서 열린 만국박람회에 일본도 대규모 출품. 나고야 칠보회사와 기리쓰 공상회사도 참가. 가와나베 교사이, 시노다 제신, 기리쓰 공상회사의 디자인으로 와타나베 쇼테이(?)의 작품 등이 포함되었다.

1877년 조사이어 콘더가 일본 입국.
6월, 미국인 에드워드 실베스터 모스가 동물학 연구를 위해 일본 입국.

1878년 파리 만국박람회에서 일본 상품이 인기를 끌었고 여러 메달을 획득했다. 박람회 뒤, 통역으로 프랑스에 왔던 하야시 다다마사는 파리에 머물렀다.
11월 28일, 필리프 뷔르티의 집에서 와타나베 쇼테이의 수채화 전시가 있었고 에드몽 드 공쿠르가 입회.

기메가 쓰고 레가메가 삽화를 그린 『일본유람』이 출간되다.

1879년

9월, 기메가 리옹에 도서관, 학교가 부속된 미술관을 건립.

1880년 지크프리트 빙이 일본을 처음으로 여행. 다음 해 7월에 일본을 떠났는데, 동생 오귀스트 빙이 일본에 들어와서 이 뒤로 형의 대리인으로 일하다.

1882년	1월 26일, 프랑스인 삽화가 조르주 비고가 요코하마에 도착. 미국인 윌리엄 앤더슨 비글로가 일본 입국, 이후 7년 체류. 일본문화와 밀교密敎를 연구하고 방대한 컬렉션을 갖고 귀국하여, 1911년에 보스턴 미술관에 기증(특히 판화가 4만점). 위그 크라프트Hugues Krafft가 일본을 여행하여 촬영한 사진을 갖고 귀국. 또, 파리 근교 로주 앙 조자스에 있는 소유지 '미도리노사토'에 일본가옥을 지었다(이 집은 1885년에 완성되고 정원은 뒤이어 조성되었다). 미술상 와카이 겐자부로가 파리를 다시 방문하여 시테 오트빌 7번지에 상점을 열다. 하야시 다다마사를 고용했는데, 하야시가 그에게 일본판화의 판로를 확대하도록 권고했다. 와카이는 귀국한 뒤에도 1890년까지 빅투아르 65번지의 상점을 하야시와 함께 운영했다.	런던 영국박물관은 학예원 오거스터스 워레이튼 프랭크스가 유증한 2000점(도기, 네쓰케 등), 윌리엄 앤더슨이 일본에서 수집한 1000점(회화)을 획득. 앤더슨은 이 카탈로그를 1886년에 출판. 런던에서 크리스토퍼 드레서의 『일본의 건축, 미술, 미술공예』가 출판되다. 『가제트 데 보자르』에 2회에 걸쳐 게재된 테오도르 뒤레의 논문 「호쿠사이론: 일본의 삽화본, 화첩」에 호쿠사이, 홋케이北溪, 히로시게(『에도근교명승일람』) 등의 복제가 삽화로 게재되다.
1883년		파리의 조르주 프티 화랑에서 루이 공스가 기획한 '일본 미술회고전'이 열렸는데, 3000점 이상의 공예품과 회화, 판화가 출품되었다. 루이 공스가 쓴 『일본 미술』이 파리 캉탱 서점에서 간행되었다.
1884년	다카시마 홋카이高島北海가 에든버러 삼림박람회에 참가하기 위해 유럽으로 건너가다.	
1885년		쥐디트 고티에의 『잠자리 시집』이 출간되다. 삽화는 야마모토 호스이, 일본어를 프랑스어로 번역한 이는 추밀원 고문 사이온지 긴모치西園寺公望.

1886년	미국 화가 존 라파지가 문필가 헨리 애덤스와 함께 일본으로 오다. 페놀로사와 오카쿠라 덴신이 유럽, 미국을 여행하다.	5월 1일 샤를 지로가 편집한 잡지『파리 일뤼스트레』가 2호 합병호에서 일본특집을 다루었다. 하야시 다다마사의 논문과 우타마로, 슌에이春英, 도요쿠니, 호쿠사이 등의 삽화가 실렸고, 여기서 반 고흐가 영향을 받는다.
1887년		봄, 빈센트 반 고흐가 파리의 카페 '르 탕부랭'에서 일본판화전을 연다.
1888년	6월말부터 1889년 봄까지 오스트리아의 레오폴트 페르디난트 대공이 세계여행을 하던 중 일본을 방문한다. 그가 갖고 귀국한 컬렉션은 빈의 벨베데레 궁에 전시되었고, 현재는 민족학박물관에 소장되어 있다.	5월,『예술적인 일본, 예술과 생산의 자료집』창간호 간행. 지크프리트 빙이 편집한 호화로운 월간지로, 36호까지 간행하고 1891년 4월에 종간한다.
1889년	파리 만국박람회.	하인리히 폰 지볼트가 자신의 컬렉션 중 5000점 이상의 일본 공예품을 빈 자연사왕궁미술관(현재 민속학박물관)에 기증한다. 파리 기메 미술관 개관.
1891년		3월 16-20일, 파리 오텔 드루오에서 앞서 사망한 필리프 뷔르티의 컬렉션 매각. 일본작품이 779점에 이르렀다. 3월 23-28일, 파리 뒤랑 뤼엘 화랑에서 뷔르티의 컬렉션 매각. 에드몽 드 공쿠르가『우타마로-청루의 화가, 18세기의 일본 미술』출간. 하야시 다다마사가 이를 도왔다.
1892년		2월 8, 9일 오텔 드루오에서 조르주 아펠의 컬렉션 매각. 카탈로그에는 392점의 일본 공예품 등이 기재되었다.
1893년	시카고에서 콜럼버스 기념 세계박람회.	1월 30일, 파리 테아트르 리리크에서 〈국화부인〉 초연. 피에르 로티의 소설을 바탕으로 만든 4막 오페라 코미크.
1894년	7월 27일, 청일전쟁 시작.	

1896년	파리에서 에드몽 드 공쿠르의(하야시 다다마사가 번역을 돕고 카탈로그를 작성한) 『우타마로-18세기의 일본 미술』가 출간되기 직전에 『르뷔 프랑슈』 2월 1일호부터 지크프리트 빙이 논문 「호쿠사이의 생애와 작품」을 연재하기 시작. 미셸 르봉은 『호쿠사이 시론』을 출판.
1897년	3월 8일부터 13일까지, 파리 오텔 드루오에서 공쿠르 형제의 컬렉션 중 일본, 중국의 공예품과 회화 매각. 1637점 중 883점이 일본 공예품, 55점이 회화, 373점이 판화.
1898년	10월 26일, 파리 세르뉘시 미술관 개관.
1899년	파리 국립도서관이 1392점의 일본 삽화본을 소장하게 되다.

1900년 빈에서 열린 제6회 분리파 전람회는 입구부터 두 개의 전시실은 일본 작품으로 채우고, 세 번째 방은 프란츠 폰 호헨베르거가 그린 일본 풍경(교토, 닛코, 도쿄)을 전시했다.

파리 만국박람회 때 사무관장 하야시 다다마사는 트로카데로 정원에 세운 파빌리온에 고미술전을 기획했다. 불교조각, 족자를 전시한 이 전람회는 커다란 반향을 불러일으켰다.

가와카미 오토지로川上音二郎가 샌프란시스코, 뉴욕, 런던을 거쳐 파리 만국박람회에서 대성공을 거두었다.	9월 16일, 파리에서 프랑스-일본 협회가 창설되었다. 회장에 펠릭스 레가메, 멤버로 빙, 하야시, 지로, 베베르, 위그 크래프트 등.
1902년	브뤼셀 교외의 왕실소유지 라켄에 건축가 알렉상드르 마르셀이 국왕 레오폴드 2세를 위해 '일본의 탑'을 짓기 시작하다. 현관은 1900년 파리 만국박람회의 '세계일주' 문으로, 1906년에 완성되었다. 6월 2-6일, 파리에서 하야시 다다마사의 컬렉션 '일본의 판화, 소묘, 에혼' 매각. 1767점. 감정인 지크프리트 빙.

1903년	2월 16-21일, 파리 오텔 드루오에서 하야시 다다마사의 제2차 매각. 1743점 중 공예품이 대부분으로, 회화도 있었다. 감정인 지크프리트 빙.
1904년	2월 8-13일, 파리 뒤랑 뤼엘 화랑에서 조판회사를 경영하던 샤를 지로의 극동 공예품과 회화 컬렉션 매각. 불교조각과 100점 이상의 일본 회화가 포함되어 있었다.
	2월 17일, 밀라노 스칼라 극장에서 푸치니의 오페라 〈나비부인〉 초연.
1905년	미국 건축가 프랭크 로이드 라이트가 처음으로 일본을 여행하다.
1910년	런던 셰퍼즈 부슈에서 영국-일본 박람회가 개최되다.

이 연표는 준비에브 라캉브르가 작성(마부치 아키코 번역)한 「자포니슴 관련연표」(『자포니슴전』 카탈로그, 1988년)를 바탕으로 작성했다. 자료를 이용하도록 허락해 준 라캉브르 씨에게 감사드린다.

찾아보기

옮긴이의 말

자포니슴은 서구에서 유행한 일본 문화와 예술에 대한 취미를 가리키는 말이다. 19세기 후반에 프랑스를 중심으로 크게 성행했고 반 고흐와 클림트 같은 예술가들에게서는 자포니슴의 영향이 뚜렷하다. 르네상스 이래 서구 미술은 시기에 따라 모습을 바꿔 왔는데, 19세기 중반에 그 방향이 크게 바뀌었다. 여기에는 몇 가지 요인이 복합적으로 작용했다. 정치적 격변과 계급의 분화, 산업과 기술의 비약적인 발전이다. 풀어 말하자면 혁명이 연달아 일어나면서 군주와 귀족이 권력의 중심에서 밀려나고 시민계급이 새로이 정치를 주도하는 세력이 되었다. 그러다 보니 미술에서도 시민계급의 취미에 맞는 경향이 등장했고 시간차는 있었지만 점차 주류가 되었다. 철도를 비롯한 기술의 발전으로 세상을 바라보는 시각이 확장되었고, 사진이 등장하면서 예술가들은 새로운 길을 찾아야 한다는 압박을 받았다. 어떤 방향으로든 꺾어야만 했는데 낯선 나라에서 건너온 예술이 조형적인 돌파구를 보여주었다. 여기서 낯선 나라는 마침 그때 서구에게 나라의 문을 열었던 일본이다.

자포니슴이 유럽의 미술을 얼마나 바꿔 놓았는지를 역설적으로 오늘날에는 실감하기가 좀 어렵다. 인상주의가 주류의 자리를 차지하면서, 인상주의보다 앞서 미술계에서 득세했던 작품들을 잘 보지 않게 되었기 때문이다. 인상주의 이전의 제도권 미술과 인상주의 미술을 나란히 놓고 보아야 급격한 변화와 날카로운 대조를 실감할 수 있다.

저자도 지적한 것처럼 서구의 자포니슴은 대체로 우키요에에 집중되어 있었다. 우키요에의 강렬한 색채와 명쾌한 선묘, 때로 황당하리만큼 과감한 발상과 구도 때문이었다. 그런데 여기에 아이러니가 있다. 우키요에의 강렬한 색채는 18세기 이래 서구에서 수입된 안료 때문이고, 서구 예술가들에게 친숙하게 여겨졌던 우키요에의 원근법 또한 일본인들이 서구의 판화와 회

화를 보며 익혔던 것이다. 그러니까 우키요에의 매력을 이루는 요소를 하나 하나 떼어 놓고 보면 정작 일본 고유의 것을 손에 잡기가 어려워진다. 정작 일본인들 스스로 고유의 아름다움을 담았다며 높이 샀던 수묵화나 불교미술은 서구에서 거의 관심을 받지 못했다.

자포니슴은 본국인 일본으로 역수입되었다. 우키요에는 19세기 중엽 개항과 근대화를 맞은 뒤로 일본에서는 새로운 매체에 밀려 장르로서 생명을 잃었고, 한동안 예술품으로 대접을 받지도 못했다. 우키요에에 대한 본격적인 연구는 유럽과 미국에서 먼저 시작되었다. 일본에서 우키요에가 퇴물 취급을 받던 시절 열정적인 개인 컬렉터들이 우키요에를 수집했고, 그러다 보니 오늘날 우키요에의 걸작 상당수가 서구의 여러 미술관에 소장되어 있다. 일본인들이 우키요에를 자랑스러운 문화유산으로 여기게 된 것도 서구인들의 상찬 때문이다.

자포니슴은 동양과 서양의 교류가 빚어낸 예술을 보여주는 강렬하고도 흥미로운 예이다. 한국에서는 서양미술에 대한 관심은 꾸준했지만 자포니슴처럼 교류가 만들어낸 양상, 서로 다른 지역이 외부의 문화와 예술을 받아들여 발전시킨 양상에 대해서는 살펴볼 책이 많지 않았다. 나는 자포니슴에 대해 전문적으로 연구해 온 마부치 아키코 여사의 이 책이야말로 적절하다고 생각했고, 오래 전부터 이 책을 번역하여 소개할 기회를 탐색해 왔다. 이번에 시공아트 시리즈를 통해 마침내 실현되어 감개가 무량하다. 이 책을 받아들여 자리를 잡게 해 준 이경주 님, 그리고 번역과 편집의 진행을 함께 하며 여러모로 도움을 준 김화평 님과 김예린 님께 이 자리를 빌려 깊이 감사드린다.